8933

TRAICTE'

Des cinq Ordres d'Architecture,
desquels se sont seruy
les Anciens.

TRADVIT DV PALLADIO

Augmenté de nouuelles inuentions
pour l'Art de bien bastir

Par le S.r LE MVET.

A PARIS.

Chez F. LANGLOIS, dit CHARTRES,
Marchand Libraire, Ruë S.t Jacques,
aux Colomnes d'Hercule,
proche le Lion d'argent.

AVEC PRIVILEGE DV ROY.
M DC XLV.

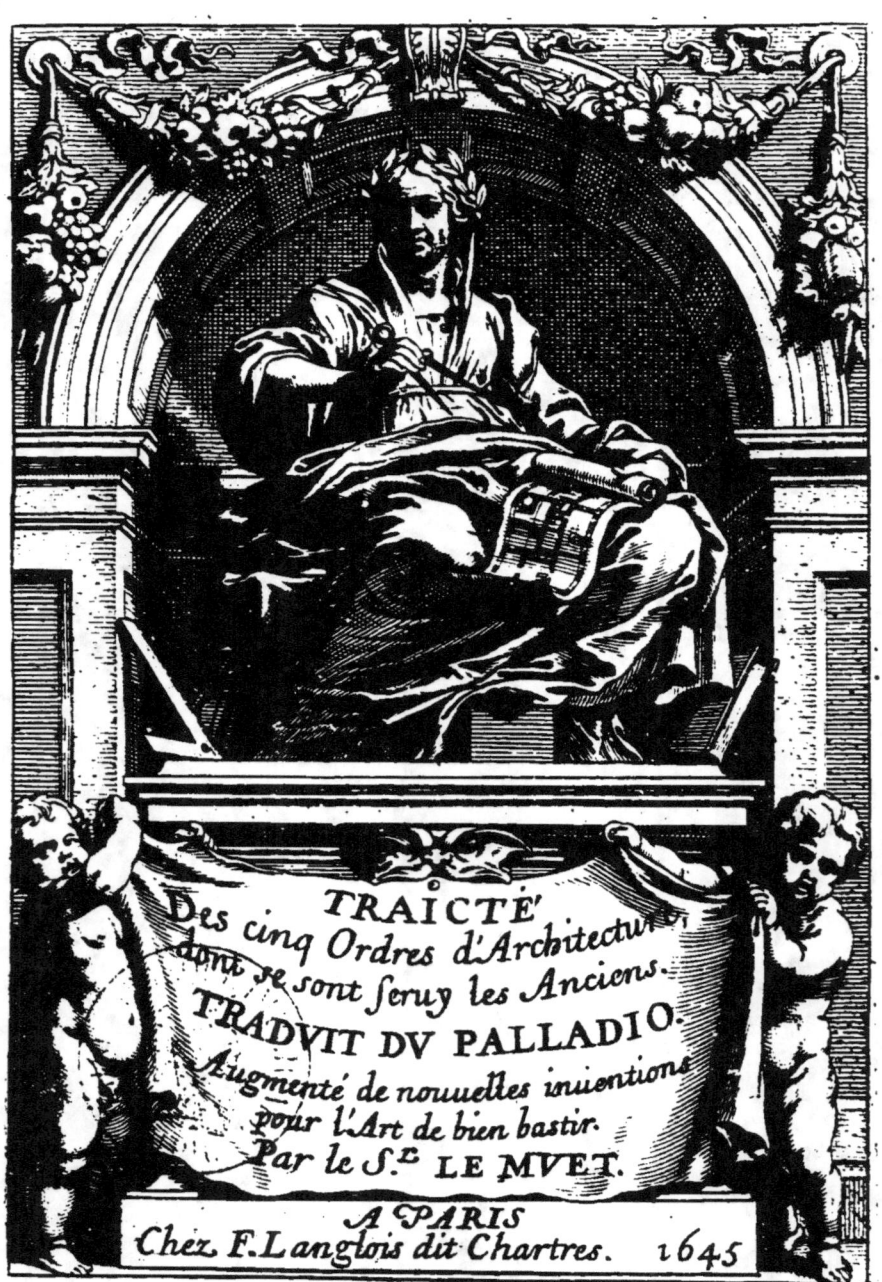

TRAICTÉ
Des cinq Ordres d'Architecture
dont se sont seruy les Anciens.
TRADVIT DV PALLADIO.
Augmenté de nouuelles inuentions
pour l'Art de bien bastir.
Par le S.r LE MVET.

A PARIS
Chez F. Langlois dit Chartres. 1645.

A MONSEIGNEVR DE TVBEVF,

CONSEILLER DV ROY EN SES CONSEILS, PRESIDENT en sa Chambre des Comptes, Intendant de ses Finances, Intendant et Controlleur general des bastimens de la REYNE.

ONSEIGNEVR

Il y a long temps que je souhaitte auec passion de vous rendre un tesmoignage

public de l'affection particuliere que j'ay voüée à vostre seruice ; la bien-veillance dont vous m'auez toûjours honoré ; et la haute estime du Liure de PALLADIO, ce fameux Architecte d'Italie, vous feront les excuses de la hardiesse que j'ay prise de vous presenter l'ouurage de ce grand homme que j'ay habillé à la françoise ; Le rang que vous tenez dans ce Royaume, et la qualité d'Intendant et Controlleur general des bastimens de la REYNE Regente, dont sa Majesté a reconnu depuis peu vos merites, m'a confirmé dans le dessein que j'auois de vous offrir ce petit trauail de mes veilles, comme vne chose qui estoit deuë à vostre nouuelle charge ; mais quoy que mon Autheur soit le premier de son siecle, et que les plus grands Maistres d'Architecture apprennent tous les jours dans ses oeuures quelques nouueaux

secrets de leur Art, je crains neantmoins que ses beautez en passant par mes mains ne soient de beaucoup diminuées, si vostre accueil fauorable ne les releue et ne leur rend leur premier esclat ; aussi ne me suis-je jamais resolu de faire paraistre au jour cette traduction, que sous l'esperance que vous ne luy déniriez point la protection que vous demande tres-humblement,

MONSEIGNEVR,

Vostre tres-humble et tres obeissant seruiteur
P. LE MVET

EXTRAICT DV PRIVILEGE DV ROY.

PAR Grace et Priuilege du Roy, il est permis à FRANCOIS LANGLOIS, dit CHARTRES, Marchand Libraire de cette ville de Paris, de faire grauer et imprimer en telle forme, grandeur, caractere, et autant de fois que bon luy semblera, un Liure intitulé TRAICTE' des cinq Ordres d'Architecture, dont se sont seruy les Anciens, d'ANDRE' PALLADIO. Traduit et augmenté de plusieurs beaux Traictez pour l'Art d'Architecture, Par le s.r P. LE MVET, Ingenieur et Architecte de sa Majesté; et ce durant le temps de vingt années, à commencer du jour que led.t Liure aura esté acheué d'imprimer pour la premiere fois; auec défences à tous Libraires, Imprimeurs, Graueurs, Imagers, et autres personnes, de quelque

qualité et condition qu'elles soient, de copier, ni faire copier, imprimer, ou faire imprimer led.' Liure du Palladio, ni en partie, ni par aucun desguisement que ce soit, pendant ledit temps; ni mesmes susciter les Estrangers à ce faire, à peine de confisquation des exemplaires qui se trouueront auoir esté contrefaicts; de six mille liures d'amande, et de tous despens dommages et interests. Voulant en outre que foy soit adjoustée au present Extraict, comme à l'Original, et qu'il soit tenu pour signifié; ainsi qu'il est plus au long contenu aud.' Priuilege. Donné à Paris le 7 Juillet mil six cens quarante cinq. Signé LOVIS. Et plus bas, PAR LE ROY, LA REYNE REGENTE SA MERE PRESENTE. PHELYPEAVX. Et seellé du grand Sceau, de cire jaune.

Acheué d'imprimer pour la premiere fois, ce dernier Juillet 1645. Les Exemplaires ont esté fournis.

TRAICTÉ
DES CINQ ORDRES
d'Architecture desquels se sont seruy les anciens.
TRADVIT DV PALLADIO.
Par le S.r LE MVET.

Ly a cinq ordres dont les anciens se sont seruy; sçauoir le Toscan, le Dorique, l'Ionique, le Corinthien, & le Composite, ou Composé. Il les faut disposer ez bastiments en sorte que le plus grossier & plus ferme soit le plus bas; d'autant qu'il sera

plus propre à soustenir la charge, & que le
bastiment en aura vne fondation plus asseurée.
Ainsy le Dorique se mettra toujours sous
l'Yonique l.Ionique.sous le Corinthien, &
le Corinthien sous le Composé. On se
sort fort peu sur terre du Toscan comme
estant grossier, si ce n'est aux bastiments
d'vn seul ordre, comme sont ceux de vil=
lage, ou aux grandissimes masses de bas=
timents, comme Amphiteatres & semblables,
lesquels estans de plusieurs ordres, le Tos=
can se mettra au lieu du Dorique au des=
sous de l'Ionique, & si on en veut
laisser quelqu'vn des cinq, comme on feroit
en mettant le Corinthien immediatement
sur le Dorique, cela se peut faire, pourueu
que le plus grossier soit toujours en la partie
plus basse, pour les raisons desja dictes.
Je mettray particulierement & par le menu
les mesures de chacun des cinq ordres.

non tant selon ce qu'enseigne Vitruue, que selon ce que j'en ay remarqué aux edifices anciens, Mais premierement je diray les choses qui leur conuiennent a tous en general

De la grosseur et diminuon
des colomnes, & des entrecolomnes & pilastres

Les colomnes de chasque ordre se doiuent faire en sorte que le haut en soit plus menu que le bas, et qu'elles grossissent vn peu au milieu, En ce qui est des diminutions on doit obseruer que d'autant plus que les colomnes sont longues moins elles diminuent en grosseur, parce que la hauteur d'elle mesme par le moyen de la distance faict le mesme effect de diminution; C'est pourquoy si la colomne a quinze pieds de haut, la grosseur du bas se diui=

sera en six parties et vne demie Et des cinq et demie se fera la grosseur du haut, Si elle a quinze à vingt pieds de haut, la grosseur du bas se diuisera en sept parties, desquelles les six et demie feront la grosseur du haut Semblablement de celles qui seront de vingt a trente, la grosseur du bas se diuisera en huict parties, dont les sept feront la grosseur du haut. Ainsy les colomnes qui seront plus hautes iront se restrecissant de la sorte qu'il a esté dict à proportion de la hauteur, comme enseigne Vitruue, chapitre deux du troisiesme liure Mais de la facon qu'on la doit faire grossir au milieu, nous n'en auons de luy qu'vne simple promesse, d'où vient que diuerses personnes en ont diuersement parlé Pour moy j'ay accoustumé de faire le pourfil de ladicte grosseur en ceste maniere:

je partage le fust de la colomne en trois parties egales, & en laisse la troisiesme partie par le bas à plomb, à l'endroit de l'extremité de laquelle je mets vne ligne droicte vn peu plus deliée aussy longue que la colomne, vn peu plus, & remüe la partie qui reste du tiers en haut, et la ploye jusques à ce que la poincte vienne au poinct de la diminution d'en haut de la colomne sous le gorgerin. Et selon ce courbement je marque ainsy, je fais la colomne vn peu plus grosse au milieu, laquelle se vient à restrecir fort agreablement. Et bien que je ne me sois peu imaginer vne maniere plus breue & plus aisée que celle là, ni qui reussisse mieux, je me suis neantmoins extrememement confirmé en ceste mienne in=
uention depuis qu'elle a pleu si fort à M^e Pierre Catanée apres que je luy ay dicte, qu'il l'a mise en vne sienne oeuure

d'Architecture, par laquelle il a beaucoup illustré ceste profession.

A B la troisiesme partie de la colomne qu'on laisse droicte à plomb

B C les deux tiers qui vont en restrecissant

C le poinct de la diminution sous le gorgerin

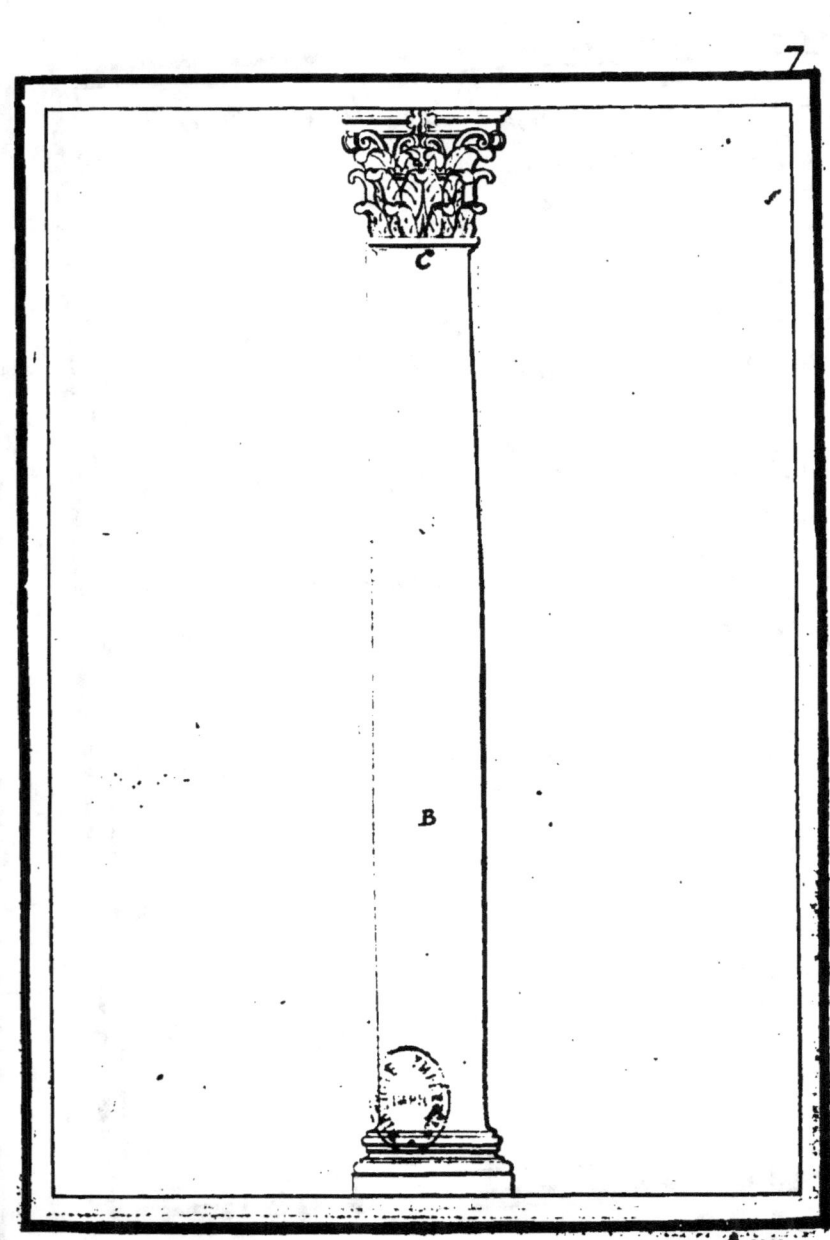

Les entrecolomnes, c'est à dire les espaces qui sont entre les colomnes se peuuent faire d'un diametre & demy de la colomne, à prendre au plus bas d'icelle. Ils se peuuent faire aussi de deux diametres, de deux & un quart, de trois, & encore plus. Mais les anciens n'en ont point faict de plus grands que de trois diametres, si ce n'est en l'ordre Toscan, auquel faisans l'architraue de bois ils faisoient les entrecolomnes fort larges, & non moindres que d'un diametre & demy; & se sont seruis de cet espace sur tout quand ils faisoient les colomnes fort grandes. Mais ils ont approuué plus que toute autre sorte d'entrecolomnes ceux qui estoient de deux diametres & un quart; & ont appellé belle et elegante ceste maniere d'entrecolomnes. Mais il faut noter qu'il doit y auoir proportion & correspondance entre les colomnes et les espaces, pource que

si entre des colomnes menües il y a de
grands espaces on ostera la beauté de l'as=
pect, en ce que le grand air qui sera dans
ces espaces diminura de beaucoup la gros=
seur des colomnes. Et si au contraire
dans les espaces estroicts il y a de grosses
colomnes, a cause du restrecissement des
espaces il y aura vne veüe estouffee &
desagreable C'est pourquoy si les espaces
excedent les trois diametres, les colomnes
auront de grosseur la septiesme partie de
leur hauteur, comme j'ay obserué cy des
sous en l'ordre Toscan Mais si les es=
paces sont de trois diametres, les colomnes
auront de longueur sept modules et demy,
ou huict comme en l'ordre Dorique.
S'ils sont de deux et vn quart les co=
lomnes auront neuf modules de longueur
comme en l'Ionique. S'ils sont de deux,
les colomnes auront de longueur neuf

modules & demy comme au Corinthien.
& finalement s'ils sont d'vn diametre &
demy : les colomnes auront de longueur
dix modules comme au Composé
Et en ces cinq ordres susdicts j'ay eu es=
gard à cela à fin que ce soient des exemples
de toutes les manieres d'entrecolomnes qu'=
enseigne Vitruue au chapitre susdict. Il
faut qu'au front des edifices les colomnes
soient pareilles à fin qu'il se trouue au mi=
lieu vn entrecolomne qui se face plus grand
que les autres, de sorte qu'on en voye mi=
eux les portes & les entreés qu'on a accou
stumé de mettre au milieu & cecy se
doit entendre des ouurages à simples co=
lomnes.
Mais si on faict des galeries à pilastres
il les faut disposer en sorte que les pilastres
n'ayent pas moins de grosseur que le tiers
du vuide qui sera entre deux pilastres &

ceux qui seront aux coins en auront les deux tiers à fin que les angles du bastiment soient forts & fermes. Et quand ils auront à soustenir une grande charge, comme aux grands bastiments, lors on leur donnera de grosseur la moitié du vuide, comme sont ceux du theatre de Vicenze. Et de l'amphitheatre de Capoüe ; ou les deux tiers comme ceux du theatre de Marcellus à Rome & du theatre d'Eugubie, lequel à present est au Seigneur Louis de Gabrielli gentilhomme en ceste ville Les anciens les ont faicts quelquefois aussi gros que tout le vuide, comme au theatre de Veronne, à l'endroit qui n'est pas sur la montagne Mais aux bastiments des particuliers ils ne se feront ni moins gros que du tiers, ni plus gros que des deux tiers du vuide, & seront quarrez.

Mais pour espargner la despense, et laisser plus de place à passer, on les fera plus gros

par le front que par le flanc, & pour l'or-
nement de la façade on mettra au milieu du
front desdicts pilastres des demyes colomnes
ou d'autres pilastres qui portent en haut la
corniche qui sera sur les arcs de la gallerie,
& seront de la grosseur que requerra leur
hauteur selon chasque ordre, comme aux des-
seins & chapitres suiuans on peut voir.
Pour l'intelligence de quoy, à fin qu'il ne
soit besoin de redire plusieurs fois la mesme
chose il faut sçauoir qu'à partager et me-
surer les ordres susdicts je n'ay voulu pren
dre aucune mesure certaine et determinée
c'est à dire particuliere à aucune ville,
comme bras, pied, palme, sçachant que
les mesures sont diuerses, selon les villes
& contrées Mais en imitant Vitruue
qui diuise & partit l'ordre Dorique auec
vne mesure tirée de la grosseur des colom-
nes qui est commune a tous, & par luy

appellée module, Je me seruiray comme luy de ceste mesure en tous les cinq ordres. Et le module sera le diametre de la colomne prise par le bas, et diuisé en soixante parties, excepté au Dorique, auquel le module sera la moitié du diametre de la colomne diuisé en trente parties, pource qu'ainsi diuisé cela est plus commode pour les compartimens dudict ordre; de sorte que châcun faisant le module plus grand ou plus petit selon la qualité du bastiment, se pourra seruir des proportions et pourfils desseignez conuenablement à chasque ordre

De l'ordre Toscan

L'ordre Toscan selon ce qu'en diet Vitruue & ce qui se veoid en effect, est le plus simple et le plus vny de tous les ordres de l'architecture, pource qu'il tient de ceste premiere antiquité &, manque de tous les ornemens qui rendent les autres beaux & agreables. Il a eu son origine en Toscane la plus noble partie d'Italie, de laquelle il garde encore le nom. Les colomnes auecque la base & le chapiteau doiuent auoir de longueur sept modules, & se restrecissent ou diminuent par en haut de la quatriesme partie de leur grosseur. Si on faict des ouurages de cet ordre à colomnes simples, les espaces se pourront faire fort grands, pource que les architraues se font de bois, c'est pourquoy il est plus à l'vsage des bastiments des champs pour la commodité des chariots

Et autres instruments rustiques et est de peu de despence. Mais si on faict des portes ou galeries auec arcades on y gardera les mesures mises au dessein suiuant, auquel l'on veoid les pierres disposées et enchainées comme il me semble qu'elles doiuent estre quand l'ouurage est de pierre, de quoy j'ay auerti aussy en faisant les desseins des autres quatre ordres. Et ceste maniere de disposer & lier ainsy les pierres je l'ay tirée de quantité d'arcs anciens, comme il se verra en mon liure des arcs, en quoy j'ay esté fort exact & soigneux.

A. Architraue de bois
B. Poutres qui font la gouttiere

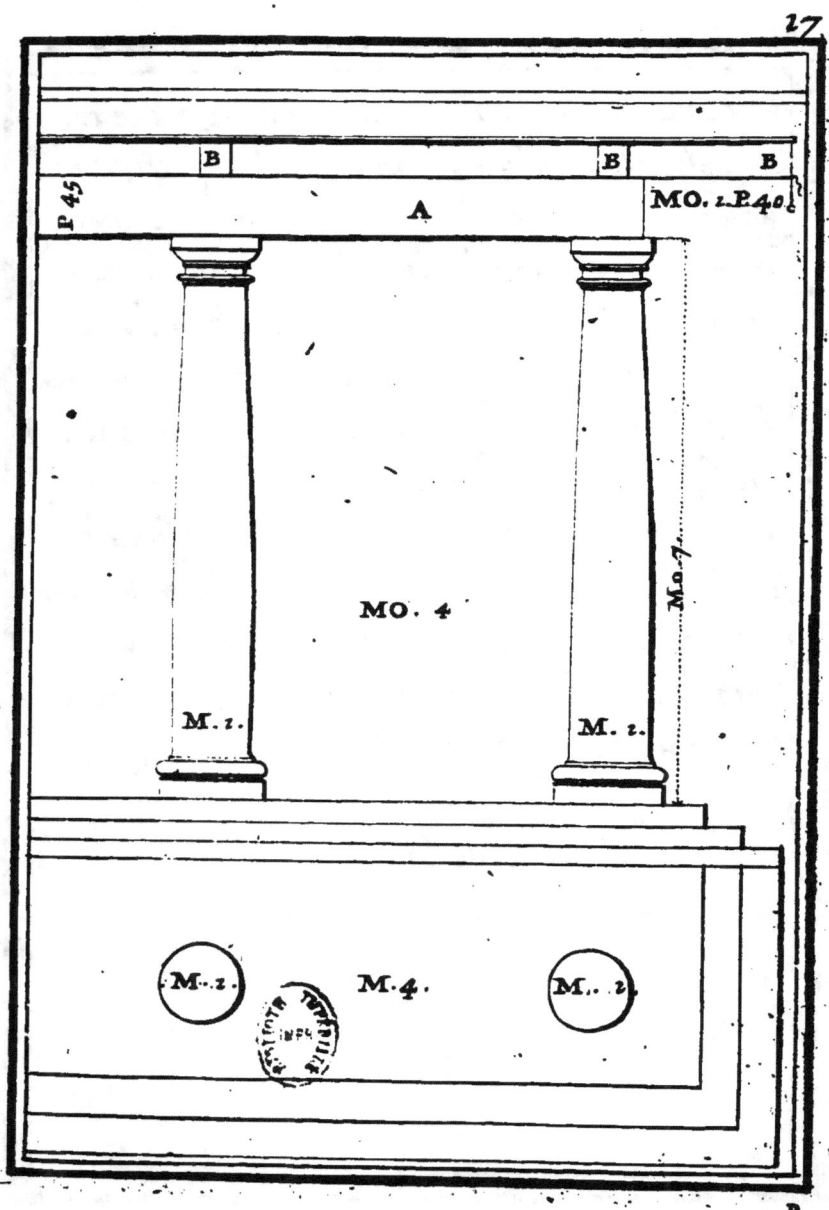

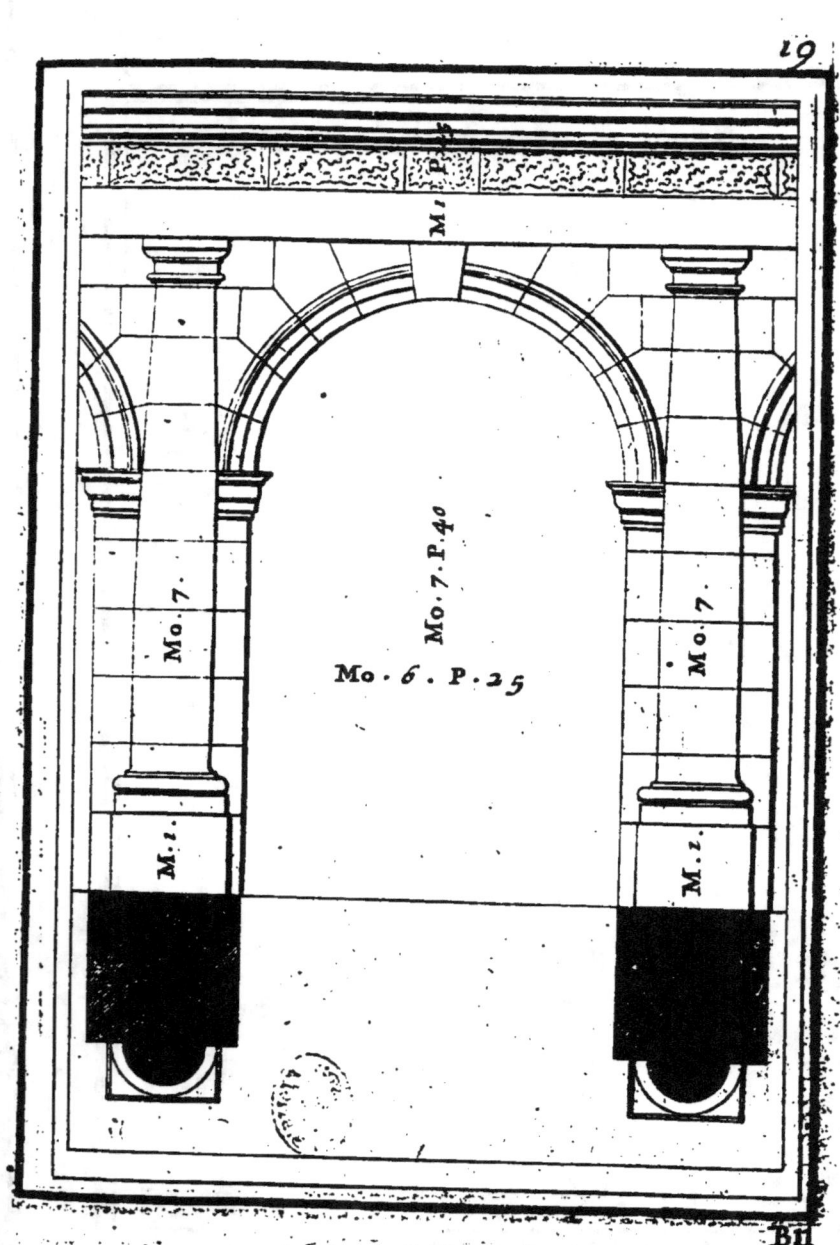

Les piedestaux qui se feront sous les co=
lomnes de cet ordre auront de hauteur vn
module & se feront simples. La hauteur
de la base de la colomne est de la moitié
de sa grosseur prise par le bas : cette hau=
teur se divise en deux parties egales, l'vne
est pour l'orle, ourlet ou plinte, lequel se
faict auecque le compas ; l'autre se partage
en quatre parties, dont l'vne est pour le
listeau, qui autrement s'appelle reiglet et
ceinture, & se peut faire encore vn peu
plus petit ; et en cet ordre seul est partie
de la base, parce qu'en tous les autres il
faict partie de la colomne ; & les autres
trois parties sont pour le tore ou baston.
Cette base a de saillie la sixiesme partie
du diametre de la colomne. Le chapiteau
a aussi de hauteur la moitié de la grosseur
de la colomne par le bas. & se diuise en
trois parties egales ; de l'vne se faict l'aba=

que, ou listeau, lequel vulgairement à cause de sa forme s'appelle dado ou quarré; l'autre partie est à l'ouolo, ou oeuf; et la troisiesme partie se diuise en sept, de l'vne se faict le listeau sous l'ouolo ou oeuf, et les six demeurent pour le gorgerin, colier ou frise. L'astragale est haut deux fois comme le listeau sous l'ouolo ou oeuf, & son centre se faict sur la ligne qui tombe à plomb du listeau susdict, & sur la mesme ligne tombe la saillie de la cimaise qui est grosse comme le listeau. La saillie de ce chapiteau respond sur le vif de la colomne par bas, son architraue se faict de bois aussi haut que large, et la largeur n'excede pas le vif de la colomne par en haut. Les poutres qui font la goutiere ont de saillie le quart de la longueur des colomnes. Voila les mesures de l'ordre Toscan, comme l'enseigne Vitruue

A *Abaque, listeau, ou quarré*
B *Ouolo, ou oeuf.*
C *Collier, gorgerin, ou frise du chapi-*
 teau.
D *Astragale*
E *le vif de la colomne par en haut*
F *le vif de la colomne par bas*
G *Reiglet, ou ceinture*
H *Baston, ou tore.*
I *Orle, ourlet ou plinte*
K *Piedestal*

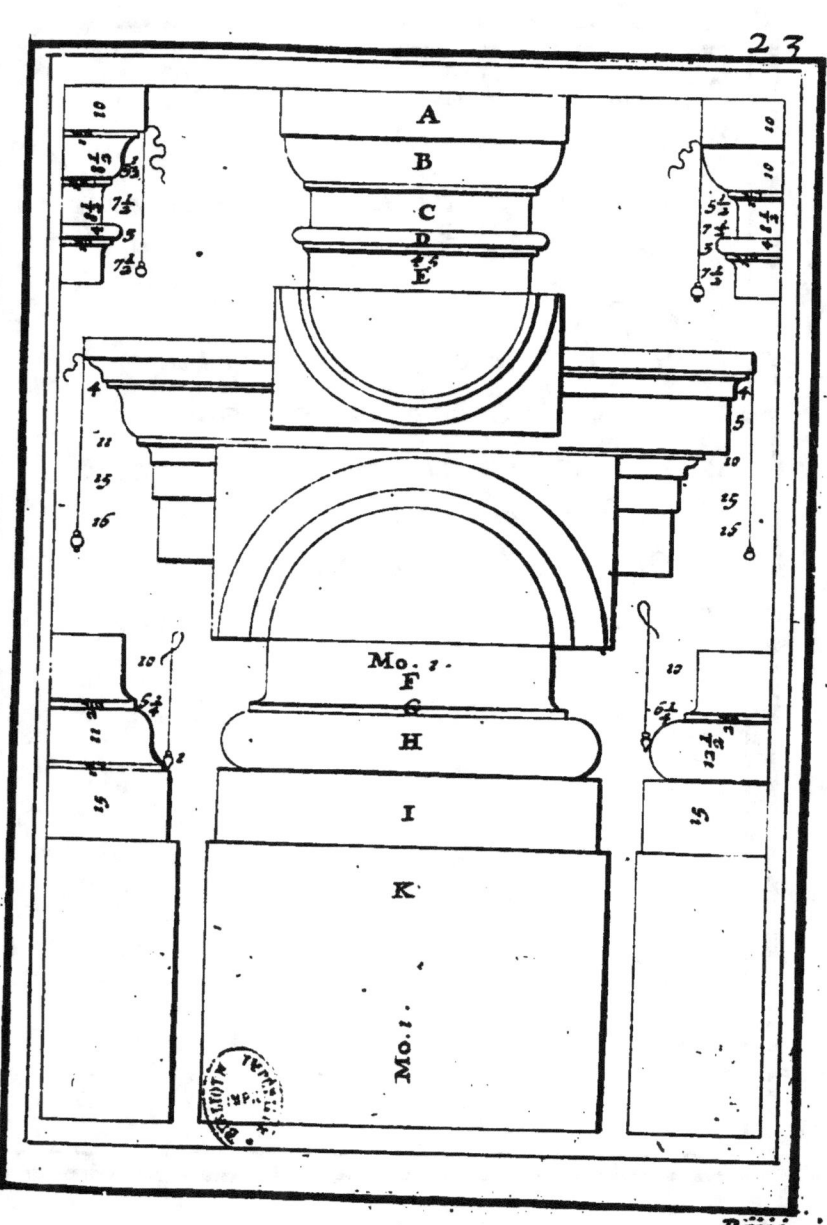

Mais si on faict les architraues de pierre on obseruera tout ce qui a este dict cy dessus des entrecolomnies. On veoid quelques bas= timens anciens qui se peuuent dire estre faicts de cet ordre, pource qu'ils ont en par= tie les mesmes mesures, comme l'arene de Veronne. L'arene & le theatre de Paole, & beaucoup d'autres, desquels j'ay pris les pourfils, non seulement de la baze, du cha= piteau, de l'architraue, de la frise, et de la corniche, mises en la derniere page de ce cha= pitre, mais aussi des impostes, des voultes: & de tous ces edifices, je mettray les des= seins en mon liure de l'antiquité.

A. Gueule droicte
B. Couronne ou goutiere
C. Goutiere & gueule droicte
D. Scotie
E. Frise
F. Architraue
G. Cimaise ou moulure
H. Abaque
I. Gueule droicte du chapiteau
K. Collier, gorgerin, ou frise du chapiteau
L. Astragale, ou rondeau auec la ceinture
M. vif de la colomne sous le chapiteau
N. vif de la colomne par bas
O. Reiglet ou ceinture de la colomne
P. Baston et gueule
Q. Orle, ourlet, ou plinte de la base

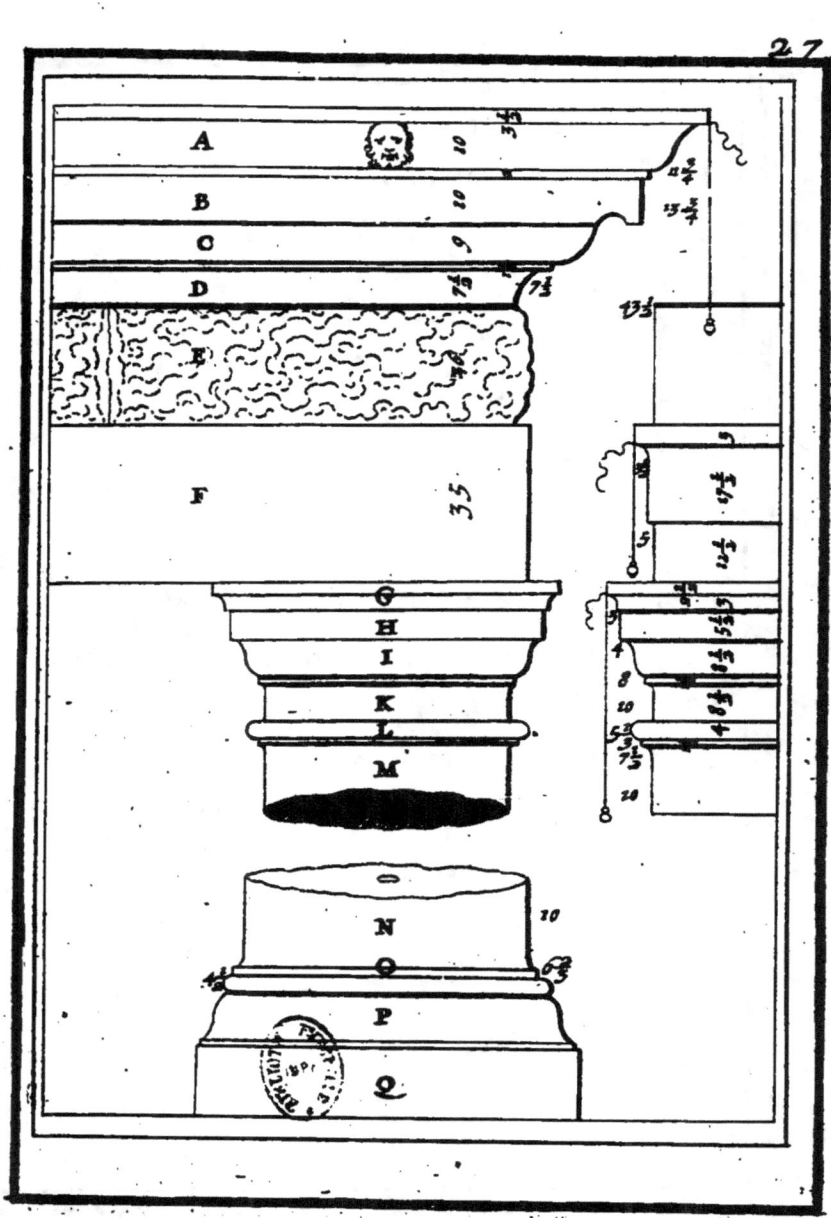

De l'ordre Dorique.

L'ordre Dorique a eu son origine & son nom des Doriens, peuple de Grece, qui habiterent en Asie. Les colomnes, si elles se font simples sans pilastres, doiuent auoir de longueur sept modules & demy, ou bien huict, les entrecolomnes sont d'vn peu moins que les trois diametres de la colomne & ceste maniere de bastiment à colomne est appellée par Vitruue Diastylos; c'est à dire qui a les entrecolomnes plus ouuertes & larges de tous. Mais si elles s'appuyent à des pilastres elles auront auecque la base & le chapiteau dix[e] sept modules & vn tiers de hauteur

Et est à noter que comme j'ay dict cy dessus au chapitre trefz'iesme, le module en cet ordre seul, est le demy diametre de

la colomne divisée en trente parties, & en tous les autres ordres c'est le diametre entier divisé en soixante parties.

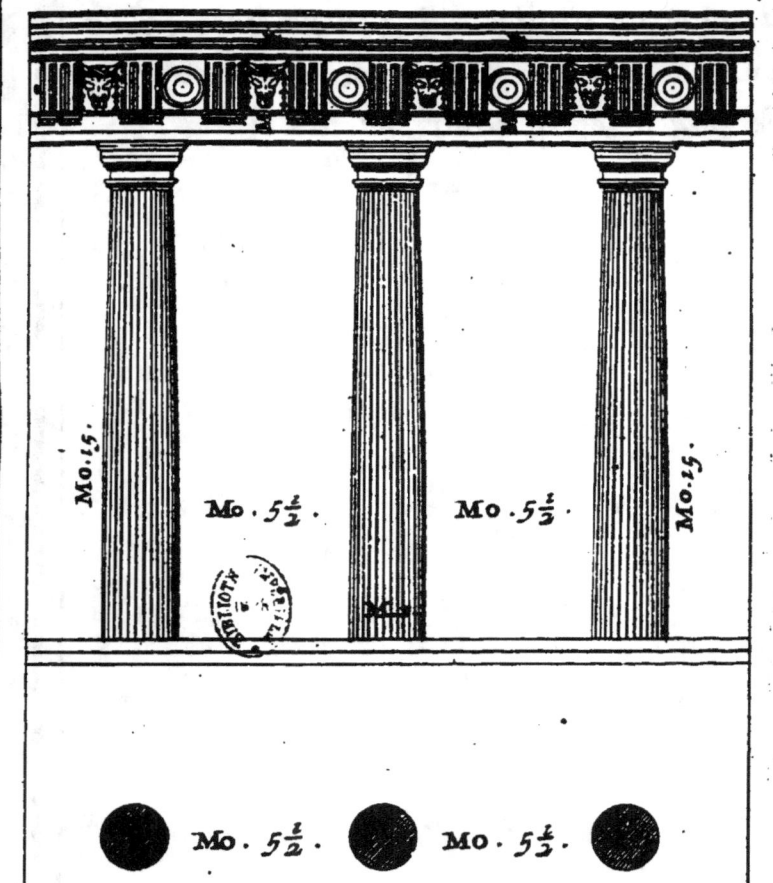

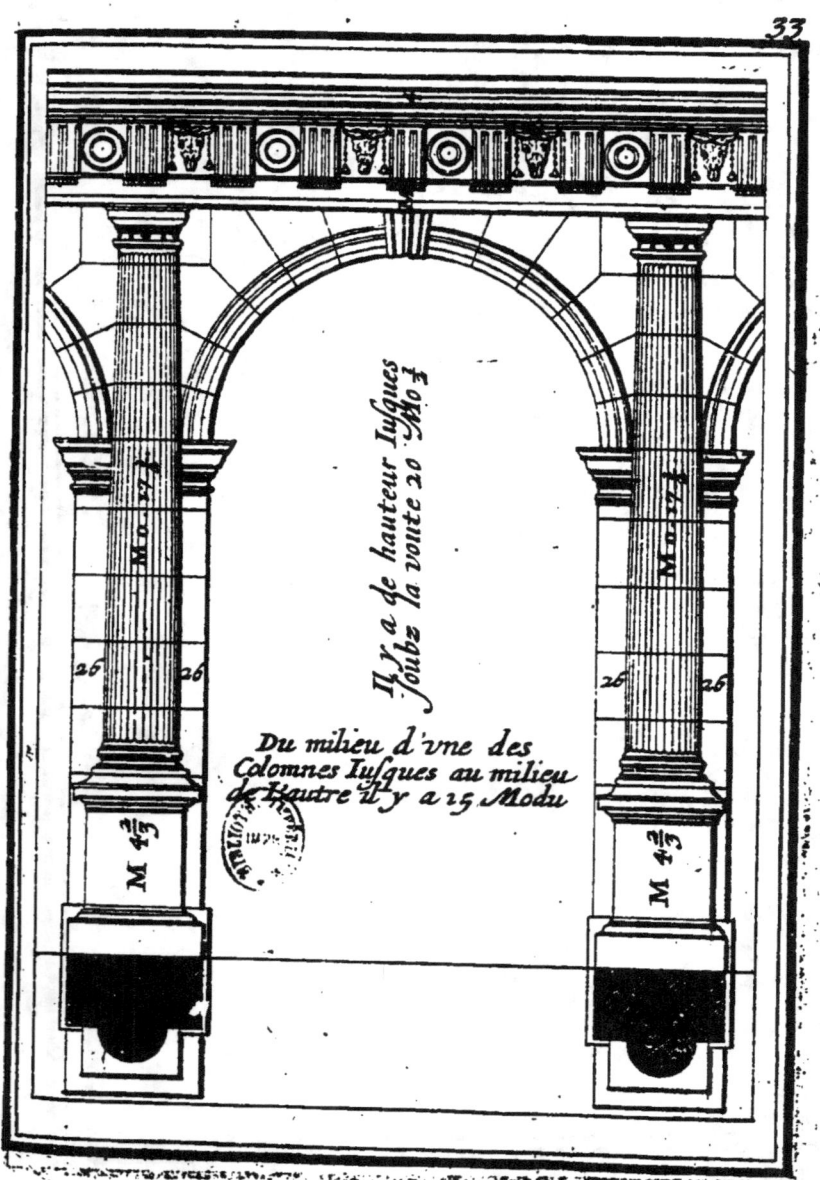

Chez les anciens on ne veoid point de pied'estaux à cet ordre, mais bien chez les modernes, neantmoins le voulant mettre icy il faut que l'abaque ou dado soit vn quarré parfaict duquel se prendra la mesure de ses ornemens parce qu'il se diuisera en quatre parties egales, Et la base auecque la plinte ira pour deux, et la cimaise pour vne, à laquelle doit estre attachée l'orle de la base de la colomne. On veoid aussy de ces sortes de pied'estaux en l'ordre Corinthien comme à Verouue en l'arc qu'on appelle des lions J'ay mis plusieurs manieres de pourfils qui se peuuent accommoder au pied'estal de cet ordre qui sont toutes bel= les & tirées des anciens & ont esté exac= tement mesurées. Cet ordre n'a point de ba= se propre, qui est cause qu'on veoid en beau= coup d'edifices les colomnes sans base, com= me à Rome au theatre de Marcellus ; et

pres de ce theatre au temple de la Pieté : au theatre de Vincence, & en beaucoup d'autres lieux Mais quelque fois on y met la base Attique laquelle augmente de beaucoup sa beauté, & en voicy la mesure.

Elle a de hauteur la moitié du diametre de la colomne; & se divise en trois parties egales, de l'vne se faict la plinte ou socq les deux autres se divisent en quatre de l'vne desquelles se faict le baston de dessus ; & les autres qui restent se divisent en deux, dont l'vne est pour le baston de dessous, & l'autre pour la scotie avecque ses listeaux, parce qu'elle se divise encore en six parties, de l'vne desquelles se fera le listeau de dessus, de l'autre celuy de dessous, & des quatre qui restent la scotie.

La saillie est de la sixiesme partie du diametre de la colomne; la ceinture se

faict de la moitié du baston de dessus
Si on la diuise d'auecque la base sa sail=
lie est la troisiesme partie de toute la sail=
lie de la base

Mais si la base faict partie de la colom=
ne sans estre diuisée elles seront d'vne
piece ; la ceinture sera deliée comme l'on
veoid au troisiesme dessein de cet ordre
où il y à aussy deux manieres d'impos=
tes des arcs

A Vif de la colomne
B Reiglet ou ceinture
C Baston de dessus
D Scotie auec les listeaux
E Baston de dessous
F Plinte ou zoc
G Cimaise
H Abaque, dado, ou quarré du piedestal
I Base
K Impostes des arcs

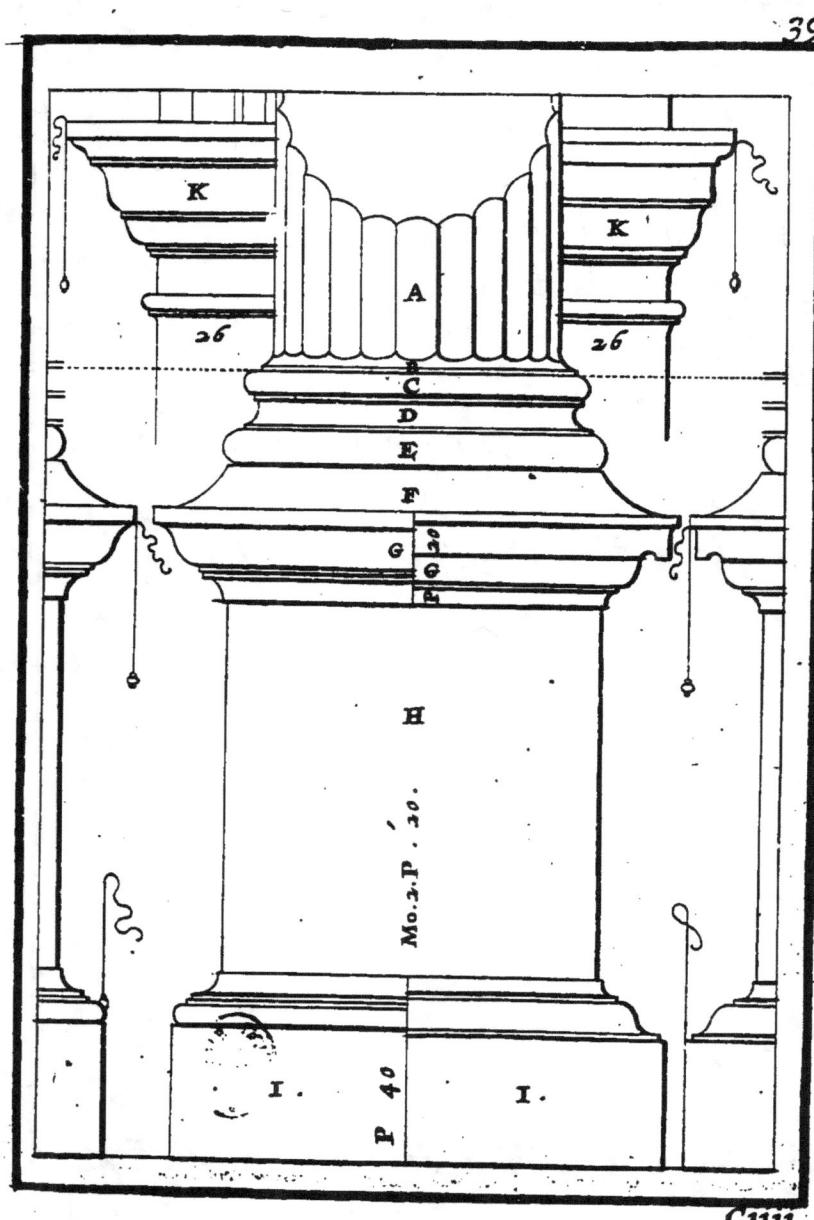

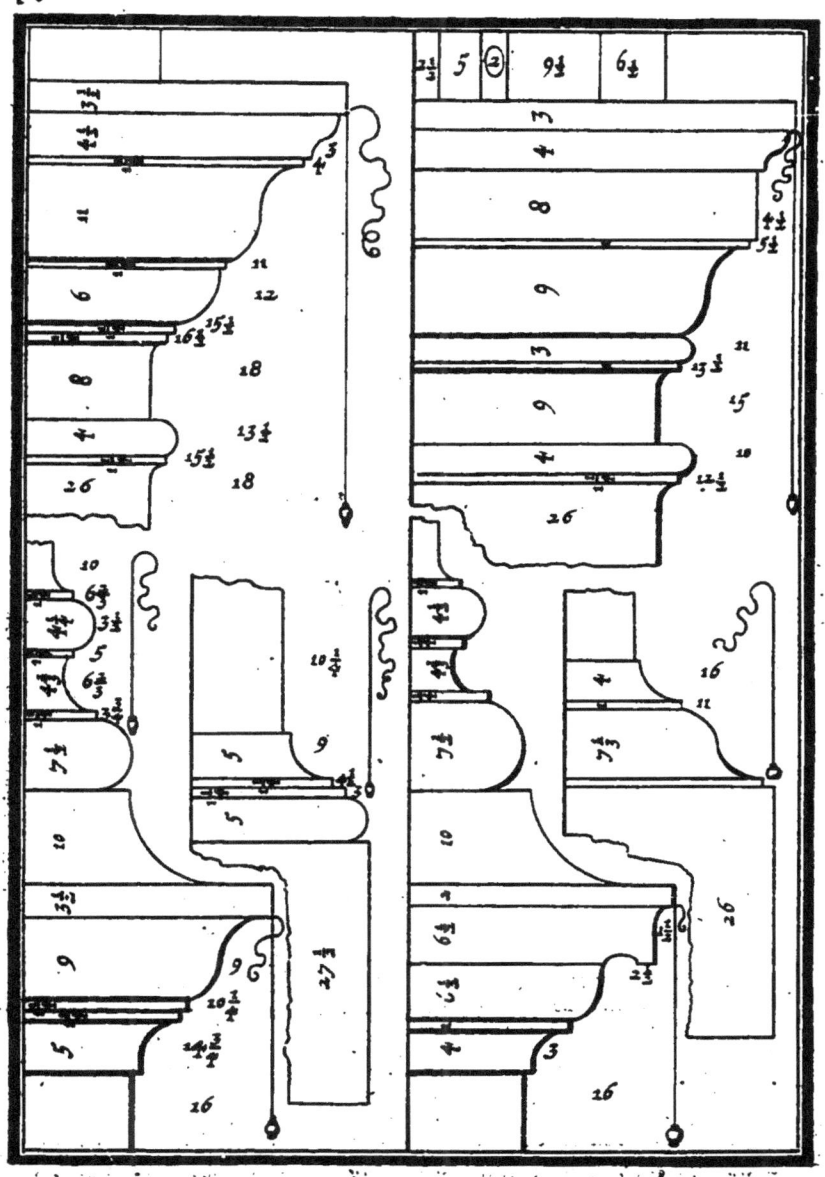

Le chapiteau doit auoir de hauteur la moitié du diametre de la colomne par embas, & se diuise en trois parties. celle de deßus sera diuisée en cinq, trois seront pour l'abaque, et les deux autres parties pour la cimaise, laquelle se rediuise en trois, de l'vne se faict le listeau, et des deux autres la gueule. La seconde partie principale dudict chapiteau se diuise en trois parties egales, de l'vne desquelles se faict les anneaux ou petits quarrez qui sont trois egaux, les deux autres restent pour l'ouolo ou oeuf, lequel a de saillie les deux tiers de sa hauteur: la troisiesme partie principale dudict chapiteau est pour le collier, gorgerin ou frise. toute la saillie est de la cinquiesme partie du diametre de la colomne; l'astragale ou rondeau est aussy haut que les trois anneaux, & a sa saillie en à

dehors au vif de la colomne par le bas ;
Le reiglet ou ceinture est aussy haut que
la moitié du rondeau.
Sur le chapiteau se faict l'architraue, le=
quel doit estre aussy haut que la moitié
de la grosseur de la colomne, c'est à dire
vn module ; Il se diuise en sept parties
d'vne se faict la bandelette, et autant luy
donne t'on de saillie ; puis le tout se diui=
se en six parties, l'vne desquelles est pō
les gouttes ou clochettes qui doiuent estre
six en nombre. Et pour le listeau qui est
sous ladicte bandelette, lequel faict le tiers
desdictes gouttes ou clochettes ; de la ban=
delette en bas le reste se diuise en sept par=
ties, dont les trois sont pour la premiere
bande ou feuillure, et quatre pour la se=
conde. La frise a de haut vn module
et demy ; le triglife est large d'vn module.
son chapiteau est de la sixiesme partie

d'un module : Le triglife se diuise en six parties ; il y en a deux pour deux canules ou rayons du milieu ; vne pour deux demi-canules ou rayons aux deux extremitez, & les autres trois font les espaces qui sont entre lesdicts canules ou rayons La metope, c'est à dire l'espace qui est entre deux triglifes, doit estre aussy large qu'elle est haute.

La corniche doit auoir de haut vn module & vn sixiesme ; & se diuise en cinq parties et demye ; on en prend deux pour la scotie & pour l'ouolo ou oeuf ; la scotie est moindre que l'ouolo ou oeuf de la grandeur de son listeau les autres trois et demie se prennent pour la couronne ou autrement goutiere & pour la gueule renuersée et la droicte
Ladicte goutiere, ou couronne doit auoir de

saillie des six parties du module les qua-
tre ; & en son plat fond ou planure qui
regarde en bas et a sa saillie en dehors,
elle a du long sur les triglifes six gouttes
ou clochettes & du large trois auecque
ses listeaux, et sur les metopes quelques
roses ; Les gouttes ou clochettes sont rondes
& respondent à celles qui sont dessous la
bandelette, lesquelles se font en forme de
campanes ou timpan
La gueule sera plus grosse que la gouttiere
ou couronne de la huictiesme partie ; elle
se diuise en huict parties, deux sont pour
l'orle, & six restent pour la gueule qui
a de saillie les sept parts et demye

De sorte que l'architraue, la frise &
la corniche viennent à auoir de hauteur
la quatriesme partie de la hauteur de la
colomne ; Et ce sont là les mesures de

la corniche selon Vitruue; de laquelle je me suis vn peu departy en l'alterant en ses membres et la faisant vn peu plus grande

A Gueule droite
B Gueule renuersée
C Couronne ou gouttiere
D Ouolo ou oeuf
E Scotie
F Chapiteau du triglife
G Triglife
H Metope
I Bande ou bandelette
K Gouttes ou clochettes
L premiere feuillure
M seconde feuillure

Parties du chapiteau

N Cimaise
O Abaque
P Ouolo ou oeuf
Q petites moulures ou petits degrez
R Collier ou gorgerin
S Astragale
T Reiglet ou ceinture
V Vif de la colomne
X Plan du chapiteau
Y Plat fond, ou lambres de la gouttiere

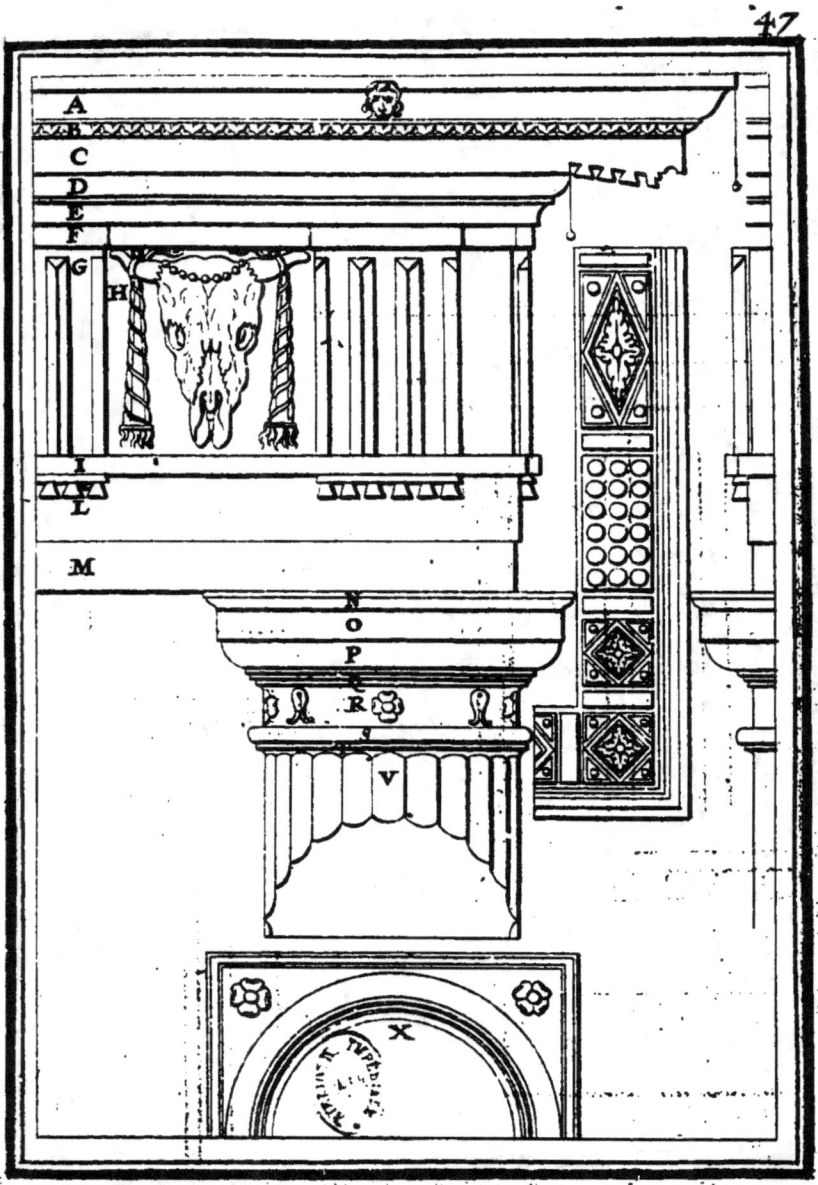

48

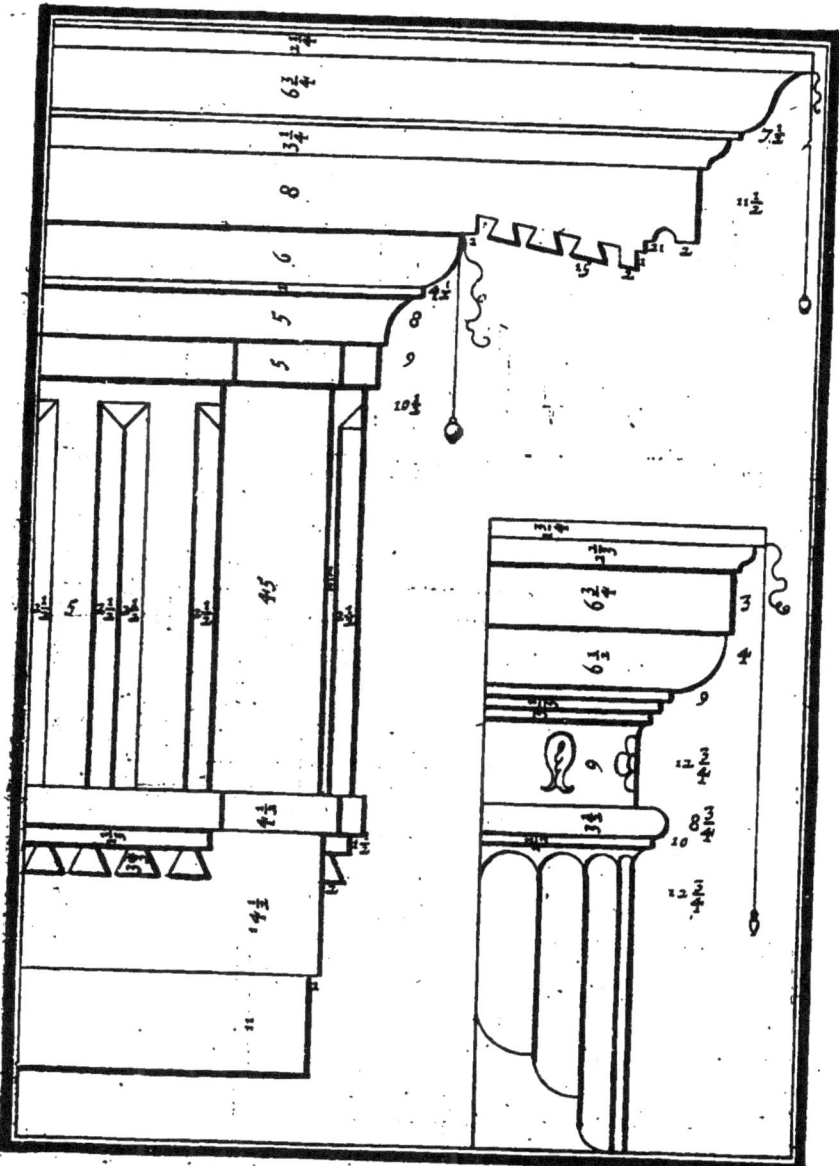

De l'ordre Ioniq?

L'ordre Ionique a eu son origine en Ionie prouince de l'Asie & nous lisons que de cet ordre fut construit le Temple de Diane en Epheze. les colomnes auec le chapiteau & la base ont de longueur neuf modules, & par module s'entend le diametre de la colomne par embas. L'architraue, la frise, & la corniche font la cinqiesme partie de la hauteur de la colomne, au dessein suiuant, qui est à simples colomnes, les entrecolomnes sont de deux diametres & vn quart &, c'est la plus belle & plus commode maniere d'entrecolomnes qui est appellée par Vitruue Eustylos; comme qui diroit belle colomne. Et à

l'autre dessein suiuant qui est par arca=
des & pilastres font la troisiesme partie,
du vuide en largeur, Et les arcades
ont d'ouuerture en hauteur deux fois leur
largeur.

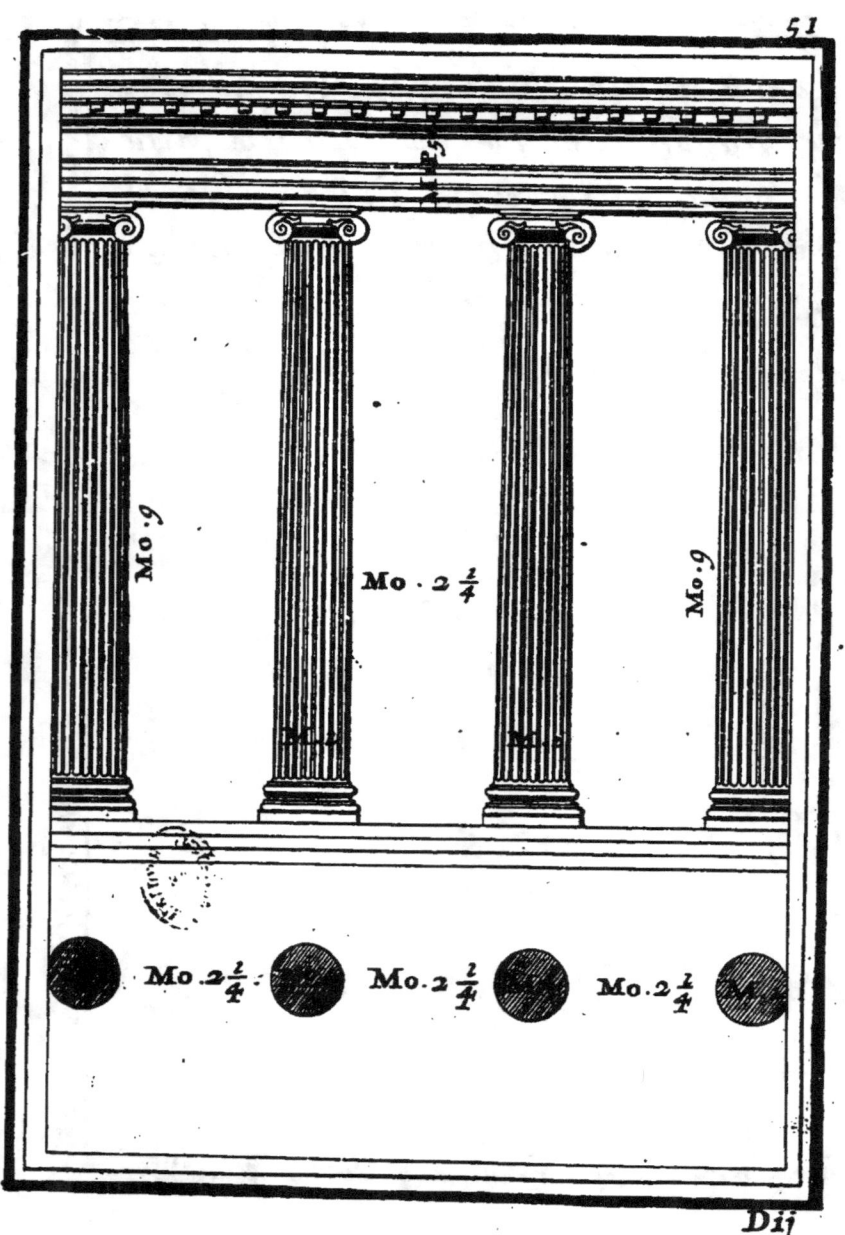

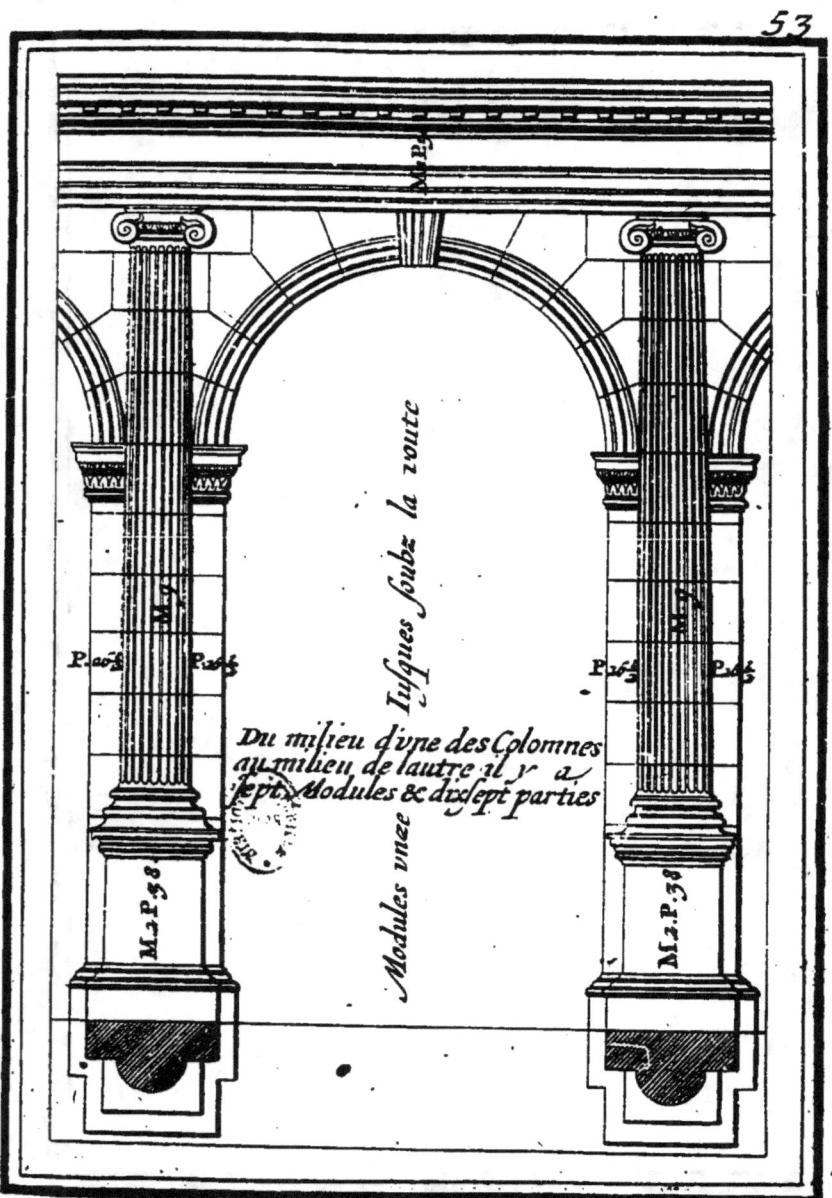

Si on met vn piedestal aux colomnes Io: niques comme au deßein des arcs, il aura de hauteur la moitié de la largeur de l'ou: uerture de l'arc. Et se diuisera en sept parties & demie; de deux on fera la base, de la troisiesme la cimaise, Et les quatre et demie restans sera pour l'abaque, c'est à dire la planure du milieu.

Le base aura de grosseur demy module, & se diuisera en trois parties, la premie: re est pour le plinte ou Zocq, la saillie est de la quatriesme partie de ladicte gros: seur. Et par consequent la huictiesme d'vn module; les deux autres parties de ladicte base se diuisent en sept: de trois se faict le baston. et les autres quatre se rediuisent en deux, dont l'vne est pour la scotie de deßus & l'autre pour celle de deßous, qui doit auoir plus de saillie que l'autre.

Les astragales doiuent auoir la huictiesme partie de la scotie ; le reiglet ou ceinture de la colomne est de la troisiesme partie du baston de la base. Mais si la base se faict conjoinctement auec partie de la co= lomne ladicte ceinture sera plus deliée com= me je l'ay dict en l'ordre Dorique. la= dicte ceinture a de saillie la moitie de la saillie susdicte. voila les mesures de la ba= se Ionique selon Vitruue

Mais pource qu'en beaucoup d'edifices anciens on veoid auecque cet ordre des ba= ses attiques, & qu'elles me plaisent da= uantage sur le piedestale, j'ay desseigné l'attique auecque vn bastonnet sous la ceinture, n'ayant pas laissé de faire le dessein de celle qu'enseigne Vitruue.

Les desseins L sont deux pourfils diffe= rents pour faire les jmpostes des arcs, et

les mesures de châcune sont marquées par des nombres lesquels signifient les parties du module, comme il a esté faict en tous les autres desseins ; ces impostes sont plus hautes que la moitié de la grosseur du pilastre qui supporte l'arc :

A le vif de la colomne
B le rondeau auec la ceinture qui sont membres de la colomne
C baston ou tore du haut
D Scotie
E baston ou tore du bas
F Orle attacheé à la cimaise du piedestal
G Cimaise de deux sortes
H Abaque ou dado
I base de deux sortes
K Orle de la base
L Imposte des arcs

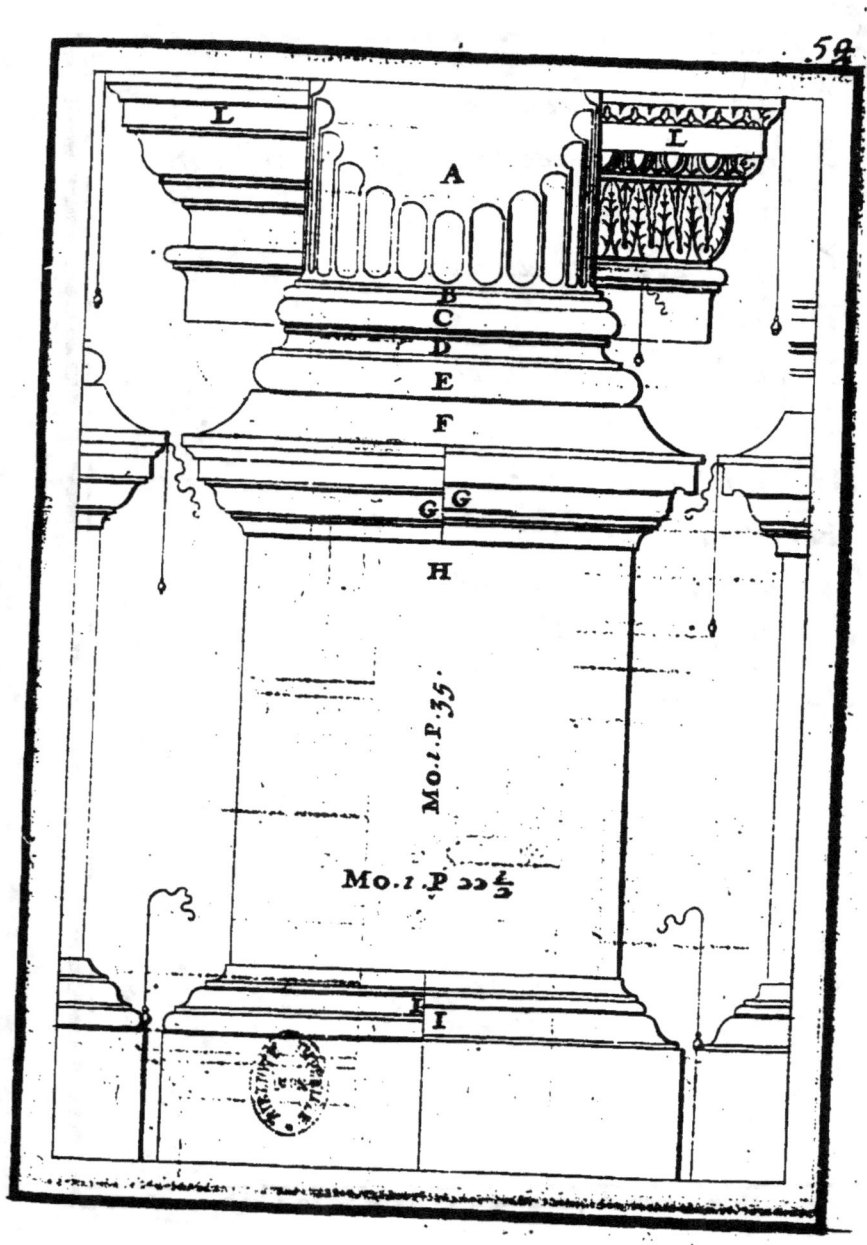

60

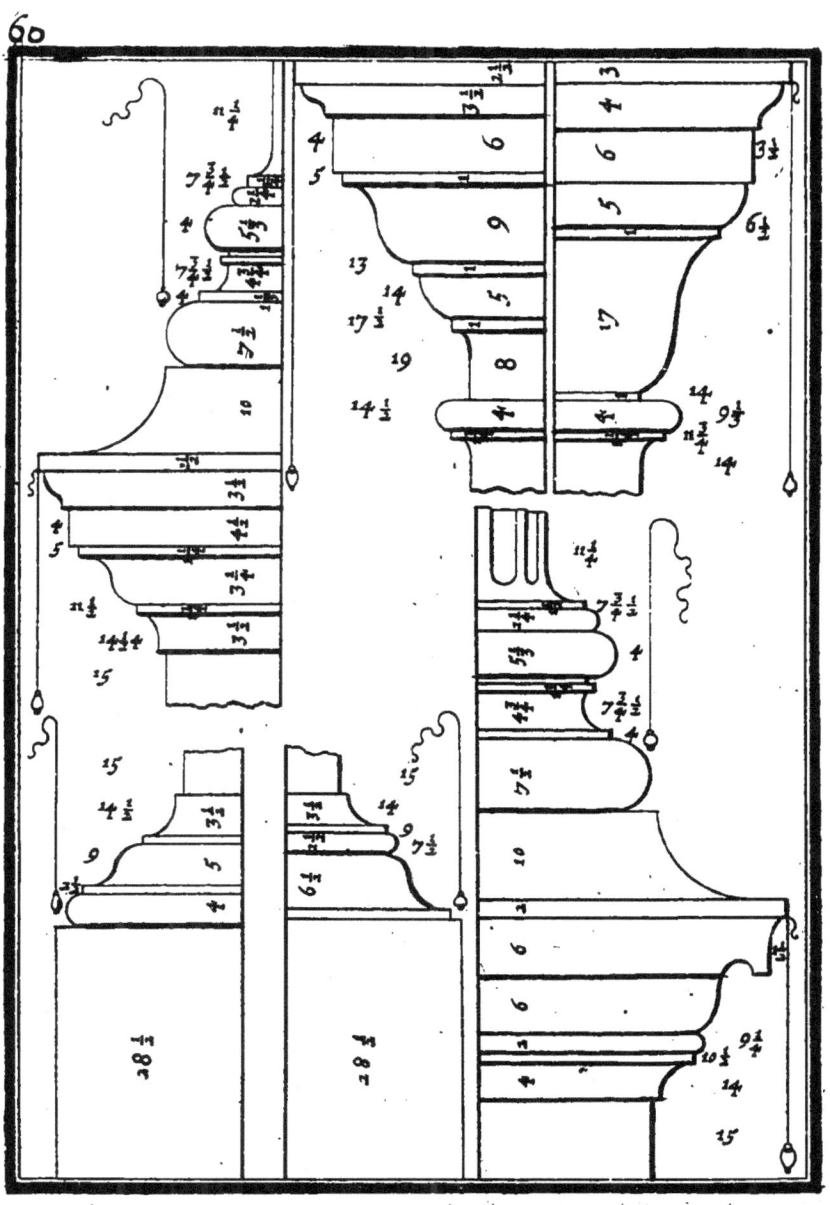

Pour faire le chapiteau on diuise le pied de la colomne en dixhuict parties & dix neuf de ces parties font la longueur et lar= geur de l'abaque ; Et la moitié faict la hauteur du chapiteau auec les volutes, de sorte qu'il a de haut neuf parties & demie ; vne & demie est pour l'abaque auecque sa cimaise. les autres huict res= tent pour la volute, qui se faict de ceste sorte. De l'extremité de la cimaise tirant en dedans se prend vne de ces dixneuf par= ties, du poinct de laquelle on laisse cheoir vne ligne à plomb qui diuise la volute par le milieu, & ceste ligne s'appelle cathete & là ou en ceste ligne est le poinct qui separe les quatre parties & demye supe= rieures d'auec les trois autres et demie inferieures, là se faict le centre de l'oeil de la volute, le diametre duquel est vne des huict parties, Et du poinct susdict se

tire vne ligne laquelle croisant en angles droicts ladicte cathete vient à diuiser la volute en quatre parties, puis dans l'oeil d'icelle se forme vn petit quarré, la grandeur duquel est le semidiametre de l'oeil susdict & les lignes diagonales estans tirées en jcelles se font les poincts esquels en faisant la volute on doit tenir immobile le pied du compas ; & il y a treize centres en contant celuy de l'oeil de la volute & quant à l'ordre qu'il y faut tenir on le veoid par les nombres marquez au dessein. l'astragale de la colomne est au droict de l'oeil de la volute Les volutes se font aussy grosses au milieu qu'est la saillie de l'ouolo ou oeuf, lequel auance autant au dela de l'abaque que contient l'oeil de la volute

La canelure de la volute va au pair du vif de la colomne ; l'astragale de la colomne tourne par dessous la volute & se veoid

toujours comme il appert en la plante de
la colomne & il est naturel qu'vne chose
tendre comme est la volute donne place à
vne qui est dure comme l'astragale & la
volute s'esloigne toujours de luy egalement

On a accoustumé de faire aux angles des
ouurages à colomnes ou portiques de l'ordre
Ionique des chapiteaux qui ayent la volute
non seulement au front, mais encore en
ceste partie laquelle le chapiteau se faisant
comme on a accoustumé de le faire en se-
roit le flanc: de sorte qu'ils viennent a
auoir le frontispice de deux costez. Et
s'appellent chapiteaux angulaires, les-
quels je monstreray en mon liure des
temples comme ils se font.

A Abaque
B Canal ou creux de la volute
C Ouolo ou oeuf
D Rondeau sous l'ouolo, ou oeuf
E ceinture, ou reigl
F Vif de la colomne
G Ligne dicte cathete

A la plante du chapiteau de la co=
lomne sont les mesmes membres contremarquez
de mesmes lettres.

S L'oeil de la volute en grande forme

Membres de la base selon Vitruue.
K Vif de la colomne
L Ceinture ou rieglet
M Baston ou tore
N Scotie premiere
O Rondeaux
P Seconde scotie
Q Orle ou ourlet
R Saillie

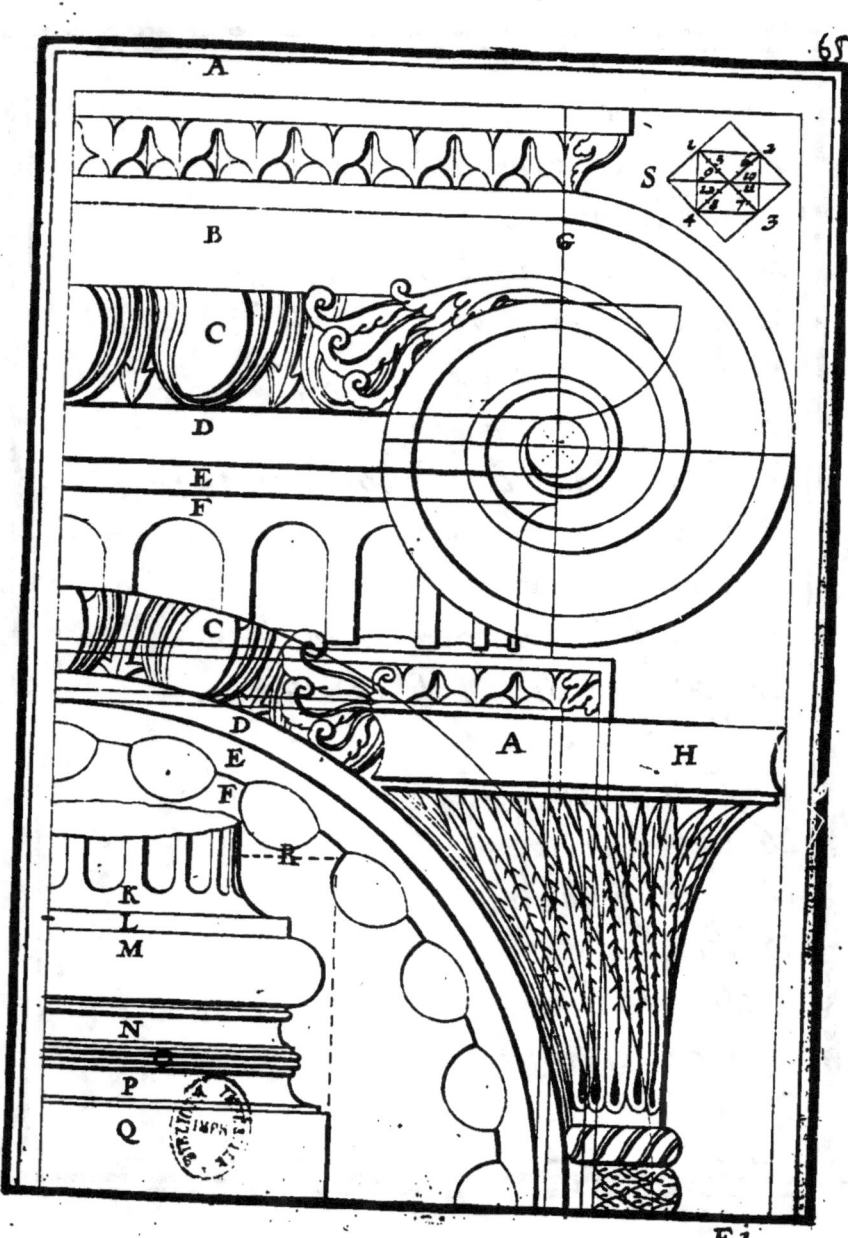

L'Architraue, la frise & la corniche font comme j'ay dict la cinquiesme partie de la hauteur de la colomne, & le tout se diuise en douze parties; l'architraue en faict quatre; la frise trois & la corniche cinq. l'architraue se diuise en cinq parties, de l'vne se faict la cimaise: & le reste se diuise en douze: trois se prennent pour la premiere face ou bande, et pour son astragale, quatre pour la seconde et pour son astragale; & cinq pour la troisiesme face ou bande.
La corniche se diuise en sept parties, & trois quarts, il y en a deux pour la scotie & l'ouolo ou oeuf, deux pour le modillon & les trois autres parties & trois quarts pour la couronne et gueule; et a autant de saillie en dehors qu'elle est grosse.
J'ay desseigné le front, le flanc et la plante du chapiteau, et l'architraue la frise et la corniche auec les sculptures qui y contiennent.

A gueule droicte
B gueule renuerseé
C gouttiere ou couronne
D cimaise des modillons
E modillons
F Ouolo ou oeuf
G Scotie
H frise
I cimaise de l'architraue
K L M font la premiere, seconde, et trois:
iesme face bande, ou feuillure

Membres du chapiteau

N Abaque
O creux ou fonds de la volute
P Ouolo ou oeuf
Q rondeau de la colomne ou bien astragale
R vif de la colomne

Là ou sont les roses est le plat fonds ou le lambris de la corniche entre deux modillons

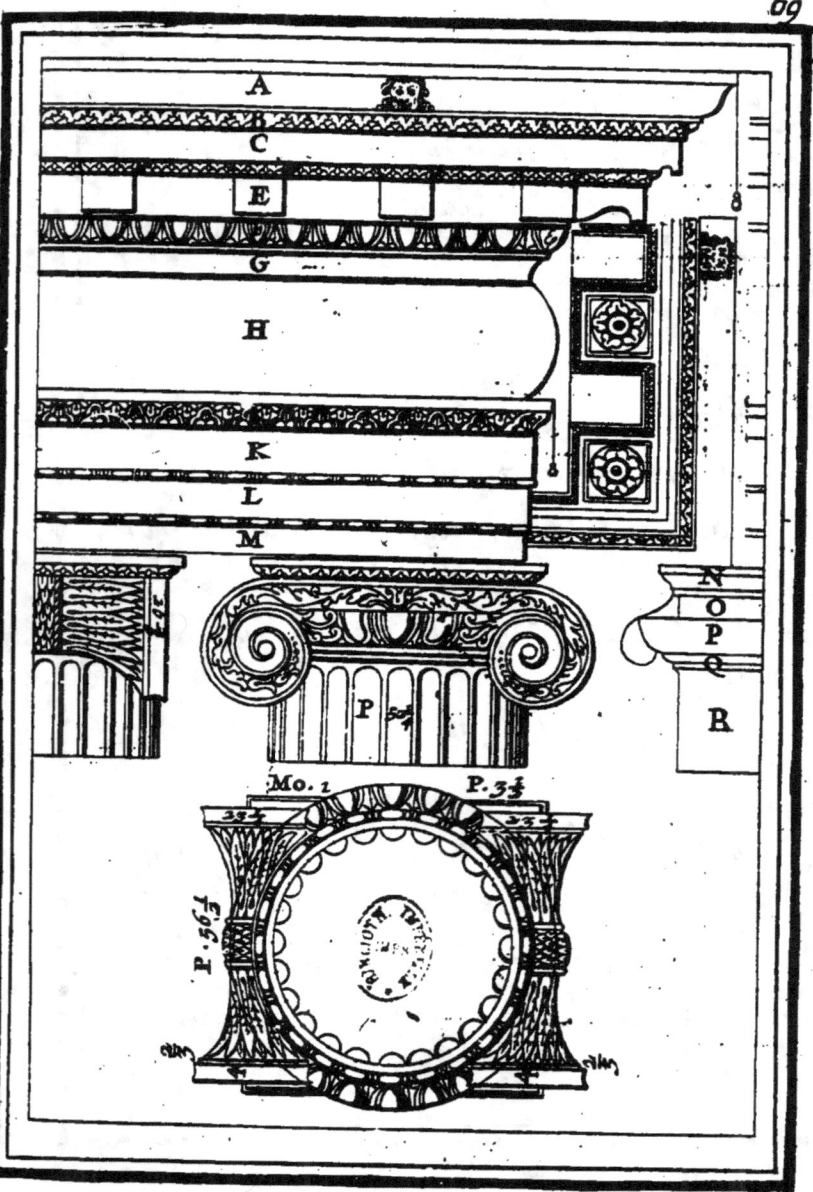

70

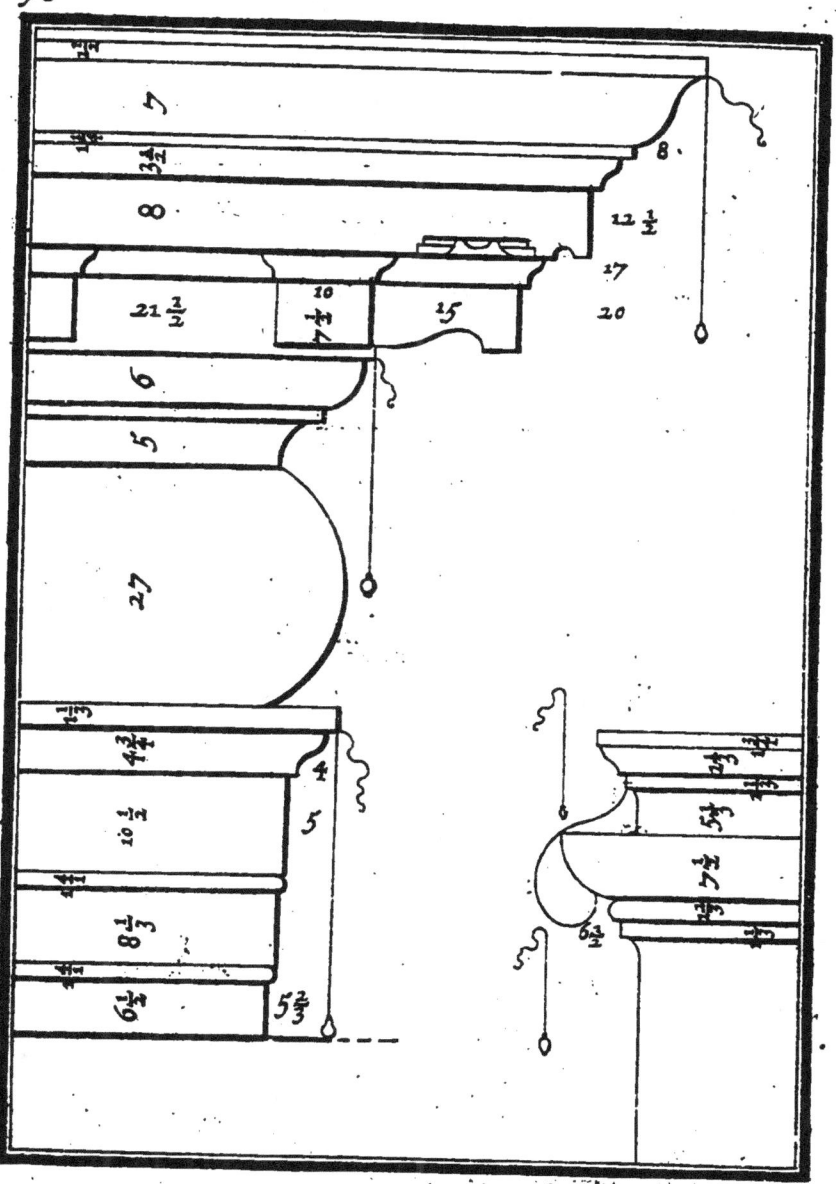

De l'ordre Corinthien

A Corinthe tres noble cité du Peloponese ou Morée, fut premierement trouué l'ordre qu'on appelle Corinthien, lequel est plus joly & plus esgayé que tous les autres dont j'ay parle

Les colomnes corinthiennes sont semblables aux Joniques, & ont de longueur y compris la base & le chapiteau neuf modules et demy ; si elles se font canneleés elles doiuent auoir vingtaquatre cannelures qui ayent chascune autant de profondeur que la moitié de la largeur L'espace qui est entre deux cannelures sera du tiers de la largeur d'vne cannelure. L'Architraue, la frise, Et la corniche font la cinquiesme partie de la hauteur de la colomne.

Au deßein suiuant qui est à simples colomnes, les spaces ou entrecolomnes sont de deux diametres comme est le portique de Saincte Marie de la Rotonde à Rome. Ceste maniere de colomnes est appellée par Vitruue Systylos, comme qui diroit à colomnes vn peu plus ouuertes, & à l'autre deßein qui est à arcades les pilastres font les deux cinquiesmes parties de l'ouuerture de l'arcade & l'arcade a d'ouuerture en hauteur deux fois & demy sa largeur y compris l'espoisseur de l'arc mesme.

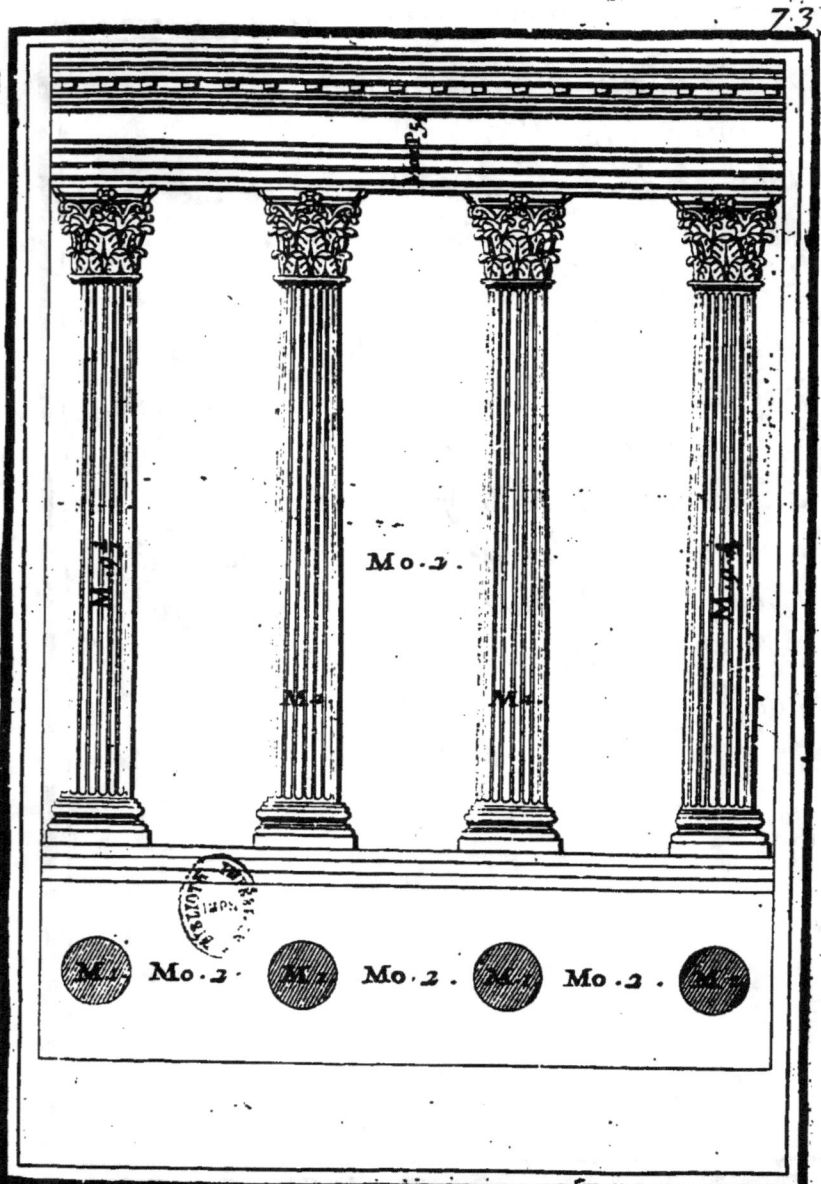

75

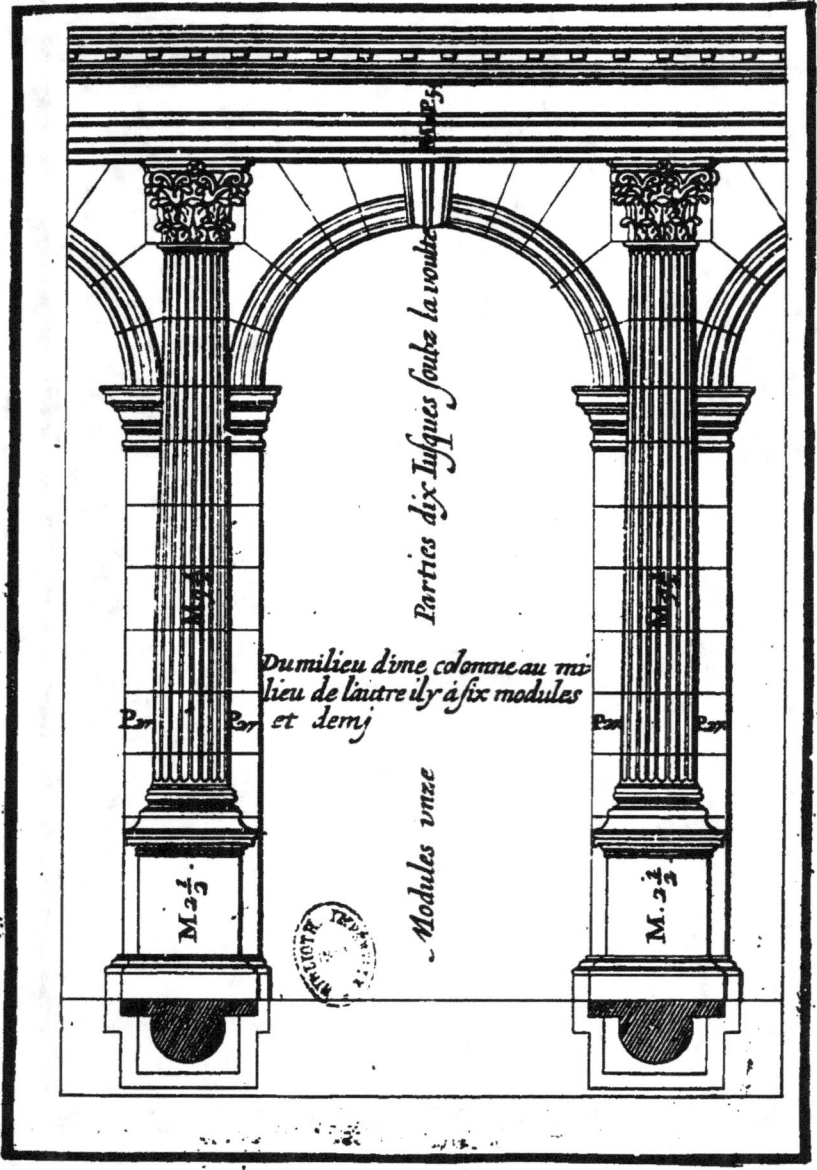

Sous les colomnes Corinthiennes on fera un piedestal haut comme le quart de la hauteur de la colomne, & se divisera en huict parties; on en prendra vne pour la cimaise; deux pour la base & cinq resteront pour l'abaque. La base se divisera en trois parties; deux desquelles seront pour le plinthe, & l'autre pour la corniche. La base de la colomne est l'Attique, mais en cet ordre elle est differente de celle qui se met en l'ordre Dorique, en ce que la saillie est de la cinqiesme partie du diametre de la colomne, au lieu qu'au Dorique elle est de la sixiesme du diametre. On peut encore en quelque sorte faire de la diuersité comme il se void en ce deßein, où est encores marqué l'imposte des arcs; laquelle est haute de la moitié plus que n'est gros le membre, c'est à dire le pilastre qui porte l'arc.

A Vif de la colomne
B Ceinture ou rieglet & rondeau de la colomne
C Baston ou tore d'en haut
D Scotie avec les astragales
E Baston ou tore d'en bas
F Orle de la base attaché à la cimaise du piedestal
G Cimaise &
H Abaque, tous deux du piedestal
I Couronne ou goutiere
K Orle ou ourlet de la base.

L'jmposte des arcs est à coste des colomnes

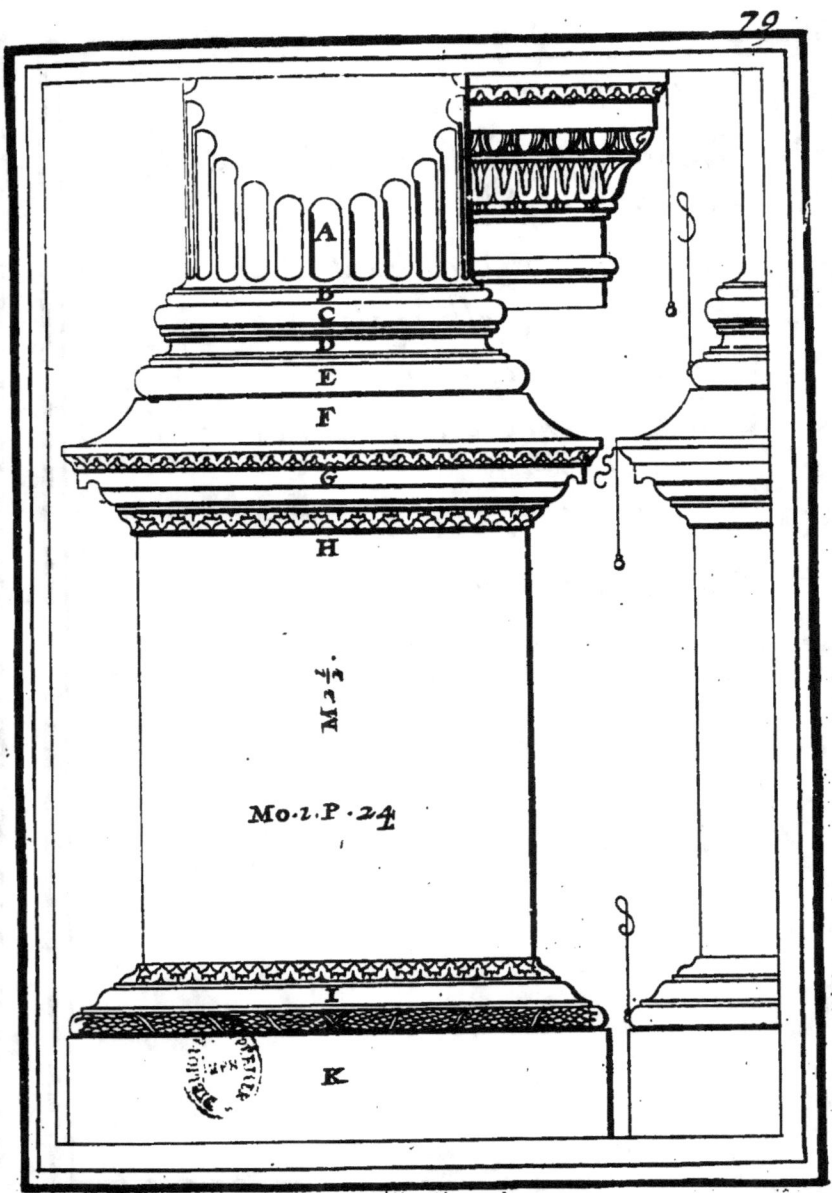

80

Le chapiteau corinthien doit estre aussy haut que la grosseur de la colomne par le bas et la sixiesme partie de plus laquelle se prend pour l'abaque; Et le reste se diuise en trois parties egales: la premiere se prend pour la premiere feuille: la seconde pour la deux.^e Et la troisiesme se rediuise en deux: de la partie plus proche de l'abaque se font les ti-ges auec leurs feuilles qu'elles semblent sous-tenir et qui naissent d'icelles pour ce le fust de la colomne d'où elles sortent sera gros, et les feuilles en leurs enueloppemens iront peu à peu en diminuant. En quoy nous pren-drons l'exemple des plantes qui sont plus grosses ou elles commencent à sortir de terre que là ou elles finissent Le timpan çest à di-re le vif du chapiteau sous les feuilles doit aller au droict du fonds des canelures des co-lomnes

Pour faire l'abaque qui ait vne saillie conue

connenable, soit faict le quarré ABCD. duquel châque costé soit d'vn module et demy & en jceluy soit tiré des lignes diagonales d'vn angle à l'autre & ou elles s'entrecouperont au poinct E qui est le milieu et centre dudict quarré on mettra le pied immobile du compas, & vers châque angle on marquera vn module : puis ou se trouueront les poincts FGHI on tirera des lignes qui s'entrecouperont à angles droicts, auecque lesdictes diagonales & qui toucheront les costez du quarré LMNO et ce seront là les bornes de la saillie : & autant que seront longues lesdictes lignes autant auront de largeur les cornes de l'abaque.

Le courbement ou apetissement se fera prenant la distance d'vne corne à l'autre, qui est du poinct L au poinct N, puis desdicts poincts on tirera des portions de cercle, à l'intersection desquelles au poinct P, sera

tenu immobile vn des pieds du compas, & de l'autre mobile sera marqué la ligne courbe qui faict le renfoncement ou courbe- ment de l'astragale ou rondeau de la colom- ne. Et l'on fera que les langues des feuilles la touchent, ou bien qu'elles auancent vn peu en dehors. Et c'est là leur saillie. La rose doit auoir de largeur le quart du diame tre de la colomne par le pied.
L'architraue, la frise & la corniche comme j'ay dict sont de la cinqiesme partie de la hauteur de la colomne, Et le tout se diuise en douze parties comme en l'Ionique, mais en celuy cy il y a ceste difference que la cor- niche se diuise en huict parties & demie, de l'vne se faict l'entablement, de l'autre la dentille ou dentelle, de la troisiesme l'ouolo ou oeuf, de la quatriesme et cinqiesme le modillon. Et des trois et demye restans la couronne et la gueule. La corniche à

Fij

autant de saillie qu'elle est haute. Les coffres ou places des roses qui sont entre les modillons doiuent estre quarrez et les modillons gros comme la moitié du champ desdictes roses Les membres de cet ordre n'ont pas esté contremarquez auecque des lettres comme ceux des ordres cy deßus, pource que ceux cy se peuuent aisement connoistre par les autres

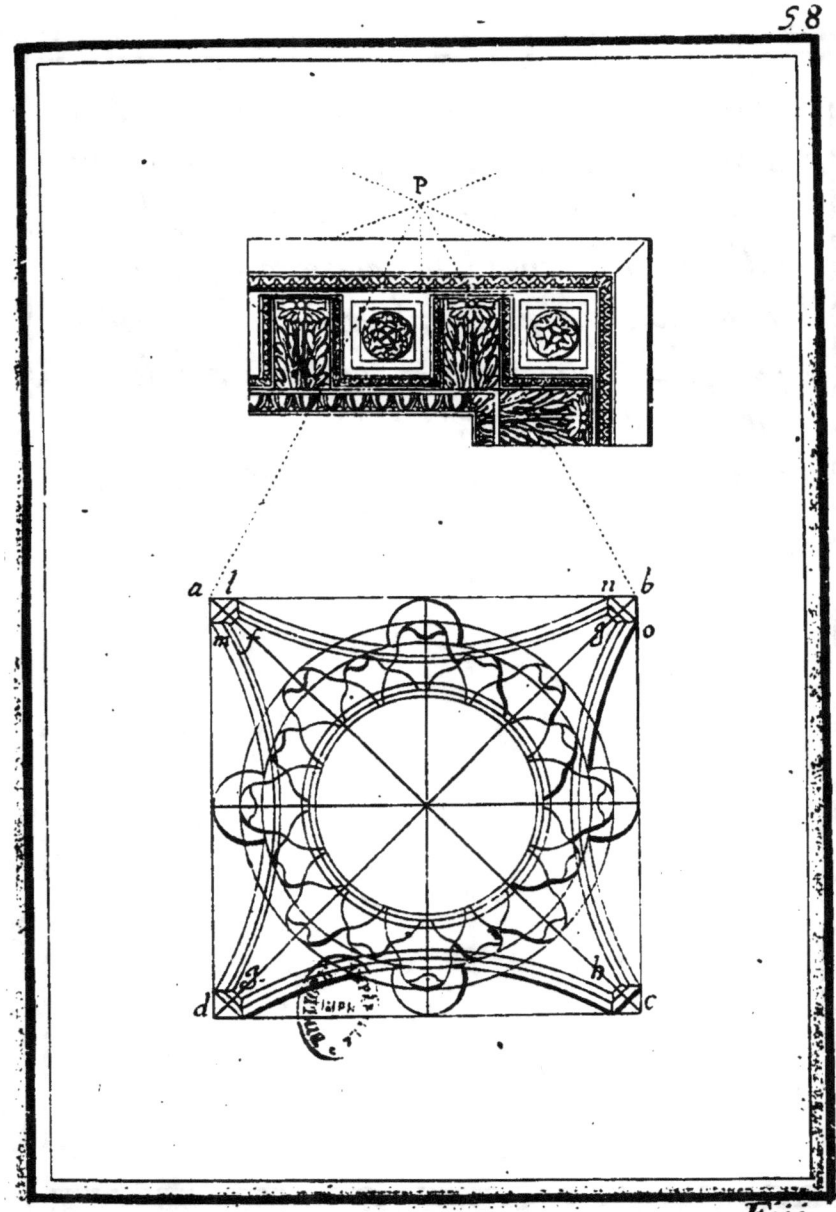

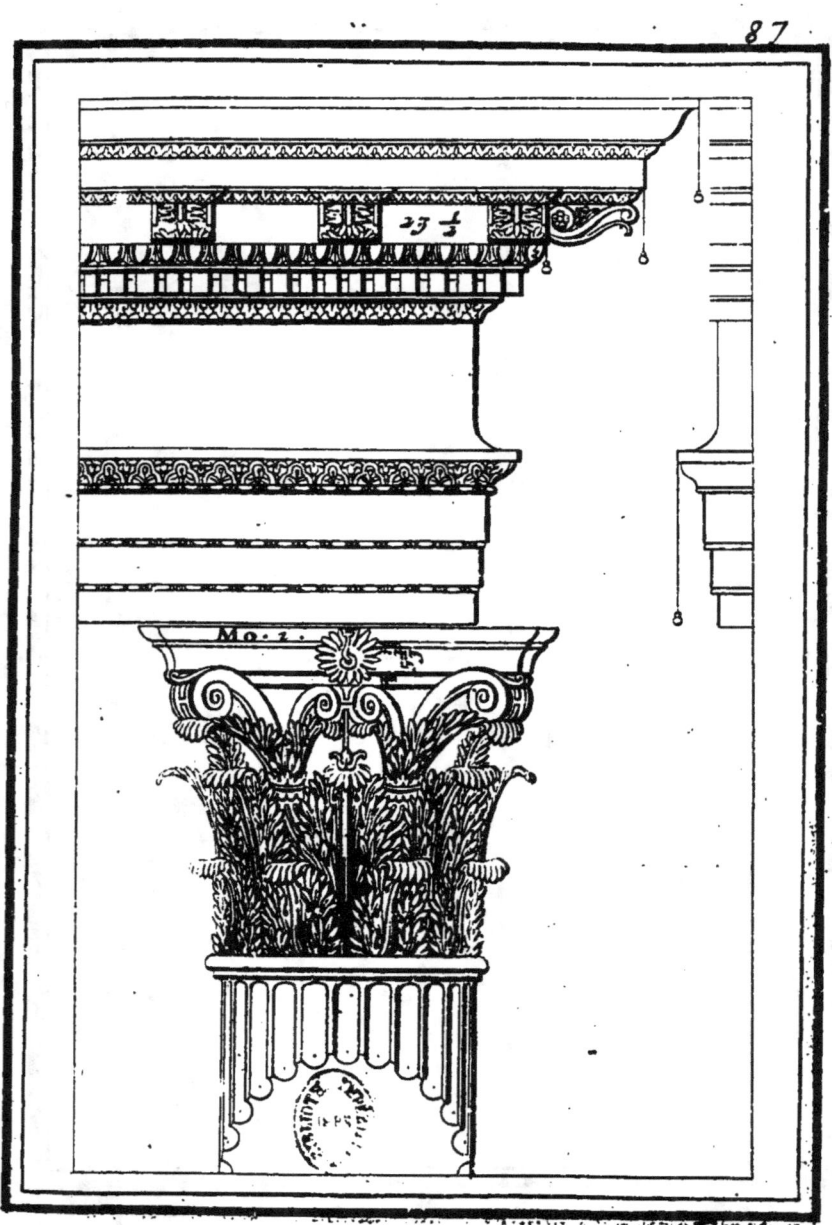

Fiiij

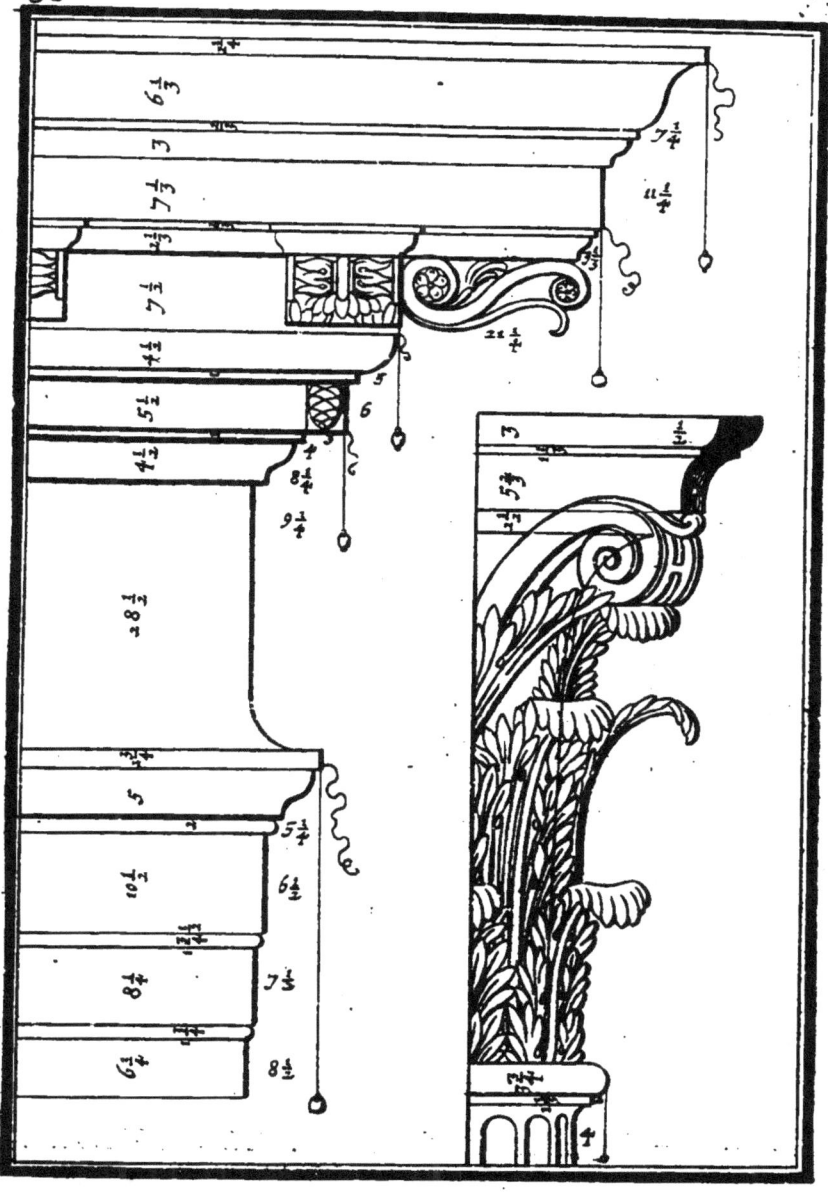

De l'ordre Composite
ou Composé

L'ordre composite, qui s'appelle aussy Latin, pource qu'il est de l'inuention des anciens Romains, est ainsy nommé parce qu'il participe aux deux ordres susdicts. Et le plus beau & plus regulier est celuy qui est composé de l'Ionique et du Corinthien. Il se faict plus esguaye que le Corinthien. Et peut luy estre faict semblable en toutes ses parties excepté au chapiteau. Ses colomnes doiuent auoir dix modules de longueur. Au deßein à colomnes simples les entrecolomnes sont d'vn diametre et demy, & cette maniere est appellée par Vitruue Pycnostylos, comme qui diroit à colomnes serrées et en grand nombre. Et au des=

dessein à arcades les pilastres ont la moi=
tié de l'ouuerture de l'arc, & les arcs ont
de hauteur jusques sous la voute deux qua=
dres & demy ; c'est à dire deux fois et demy
l'ouuerture ou diametre

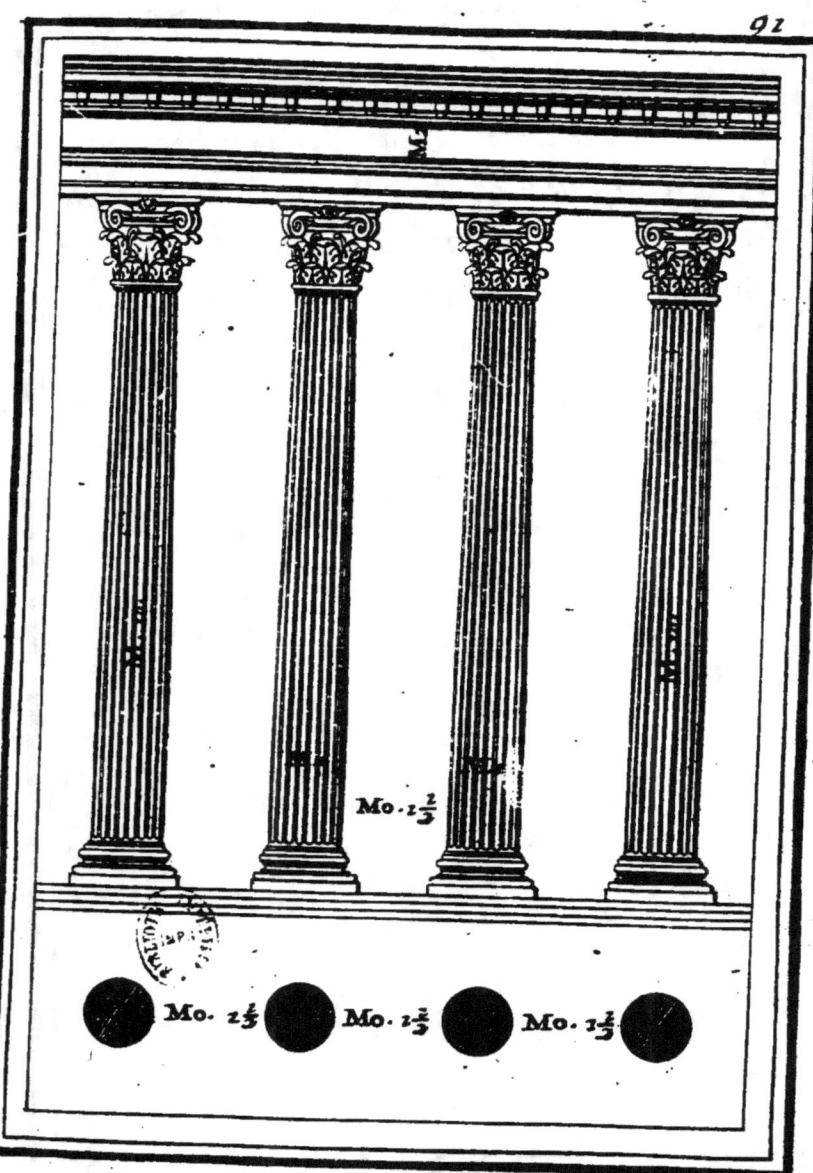

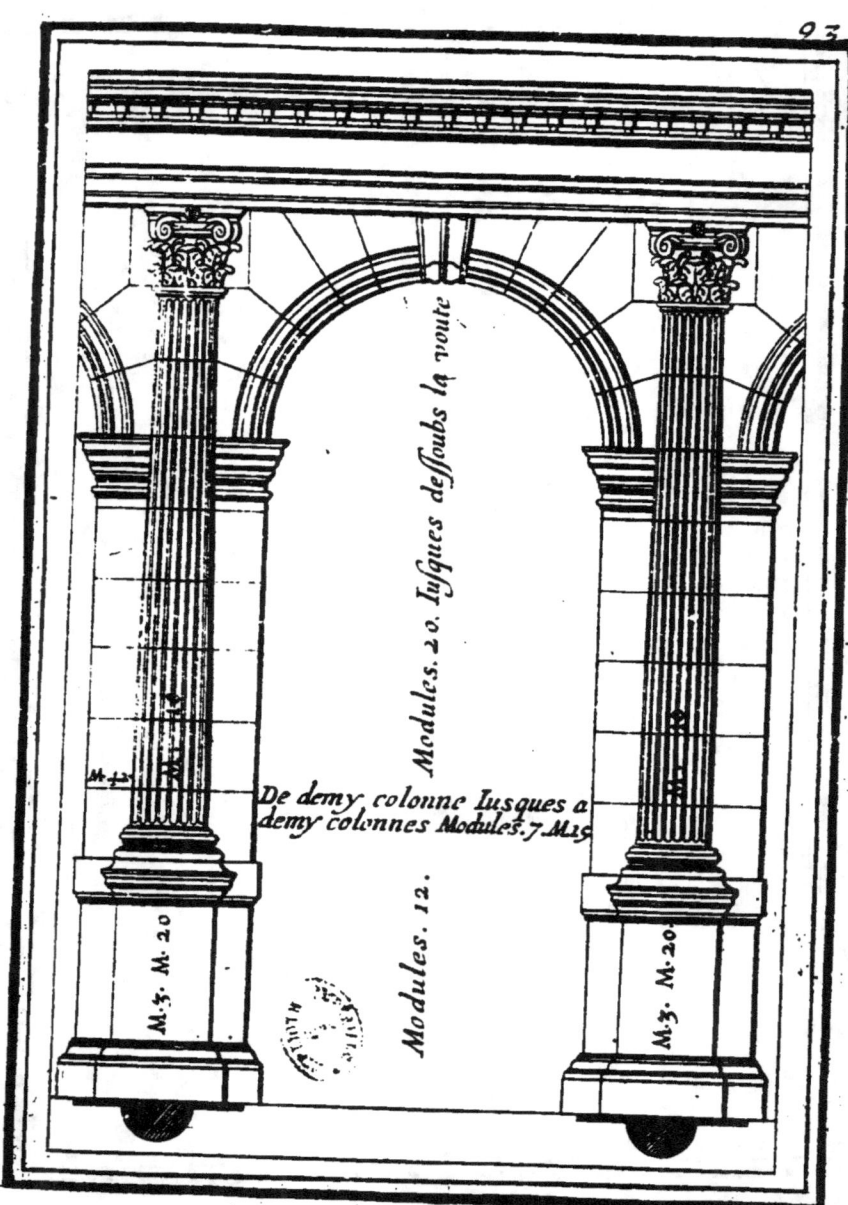

Et d'autant que, comme j'ay dict, cet ordre se doit faire plus esguayé que le Corinthien, son piedestal est du tiers de la hauteur de la colomne. Et se diuise en huict parties et demie, de l'une se faict la cimaise de cette base, et des cinq et demie se faict l'abaque. La base du piedestal se diuise en trois parties, les deux sont pour le plinte ou zocq, & vne pour ses bastons auec sa gueule

La base de la colomne se peut faire Attique comme au Corinthien, Et se peut faire auſſy composée de l'Attique & jonique, comme il se void au dessein. le profil de l'imposte des arcs est à costé de la planure du piedeſ=tal. Et a de hauteur autant que le membre a de groſſeur

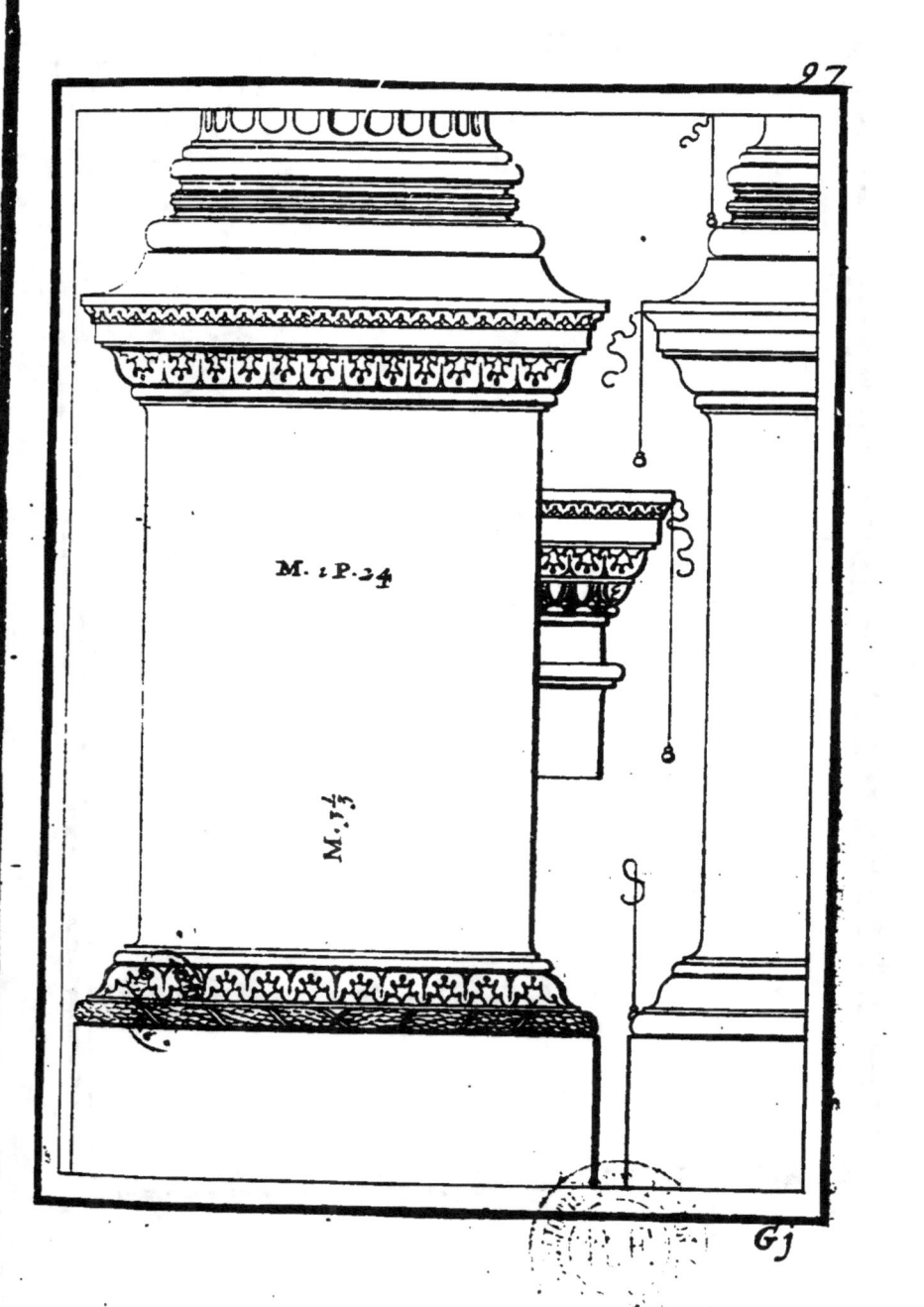

98

Le chapiteau Composite a les mesmes mesures que le Corinthien Mais il est different d'auec luy en ce qui est de la volute, de l'ouolo ou oeuf & du fuseau qui sont membres attribuez a l'Ionique & la maniere de le faire est ainsy. de l'abaque en bas on diuise le chapiteau en trois parties comme au Corinthien: La premiere est pour la premiere feuille, & la seconde pour la deuxiesme & la troisiesme pour la volute; laquelle se faict en la mesme maniere & auecque les mesmes poincts auec lesquels j'ay dict que se faict l'Ionique & occupe tant de l'abaque qu'il semble qu'elle naisse hors de l'ouolo ou oeuf aupres de la fleur qui se met au milieu du courbement dud abaque & est aussy grosse de front qu'est l'emoussement qui se faict sur les cornes d'jceluy ou vn peu plus. l'ouolo ou oeuf a de grosseur les trois cinquiesmes parties de l'abaque: sa partie inferieure commence au

droict de la partie inferieure de l'oeil de la
volute. Il a de saillie les trois quarts de sa
hauteur. Et vient auecque sa saillie au =
droict du courbement de l'abaque, ou vn
peu plus en dehors.
Le fuseau est du tiers de la hauteur de l'ouolo
ou oeuf, & a de saillie vn peu plus de la
moitié de la grosseur, & tourne à l'entour
du chapiteau sous la volute, et se void toû =
jours. le petit degré ou moulure qui va sous
le fuseau & faict l'orle du timpan du cha =
piteau, est de la moitié dudict fuseau. le vif
du timpan respond audroict du fonds des ca =
nelures de la colomne
De ceste sorte j'en ay veu vn à Rome de
laquelle j'ay tiré les mesures susdictes pour
ce qu'il m'a semblé fort beau & bien enten =
du
On void encore des chapiteaux d'autres sortes
qui se peuuent appeller composites desquels

je parleray & en mettray les figures.

L'Architraue, la frise, & la corniche sont de la cinquiesme partie de la hauteur de la colomne & de ce que j'ay dict cy dessus des autres quatre ordres, et par les nombres mis au dessein qui est icy, on connoist leurs compartimens et mesures.

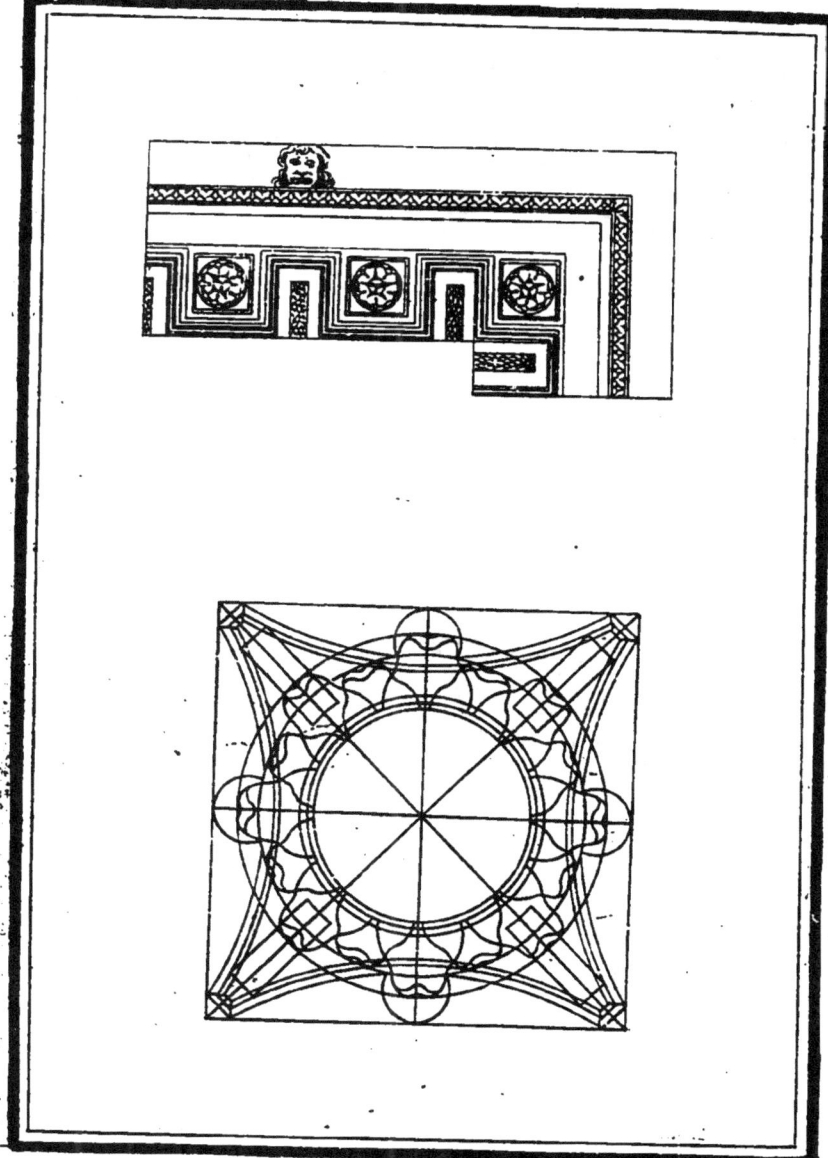

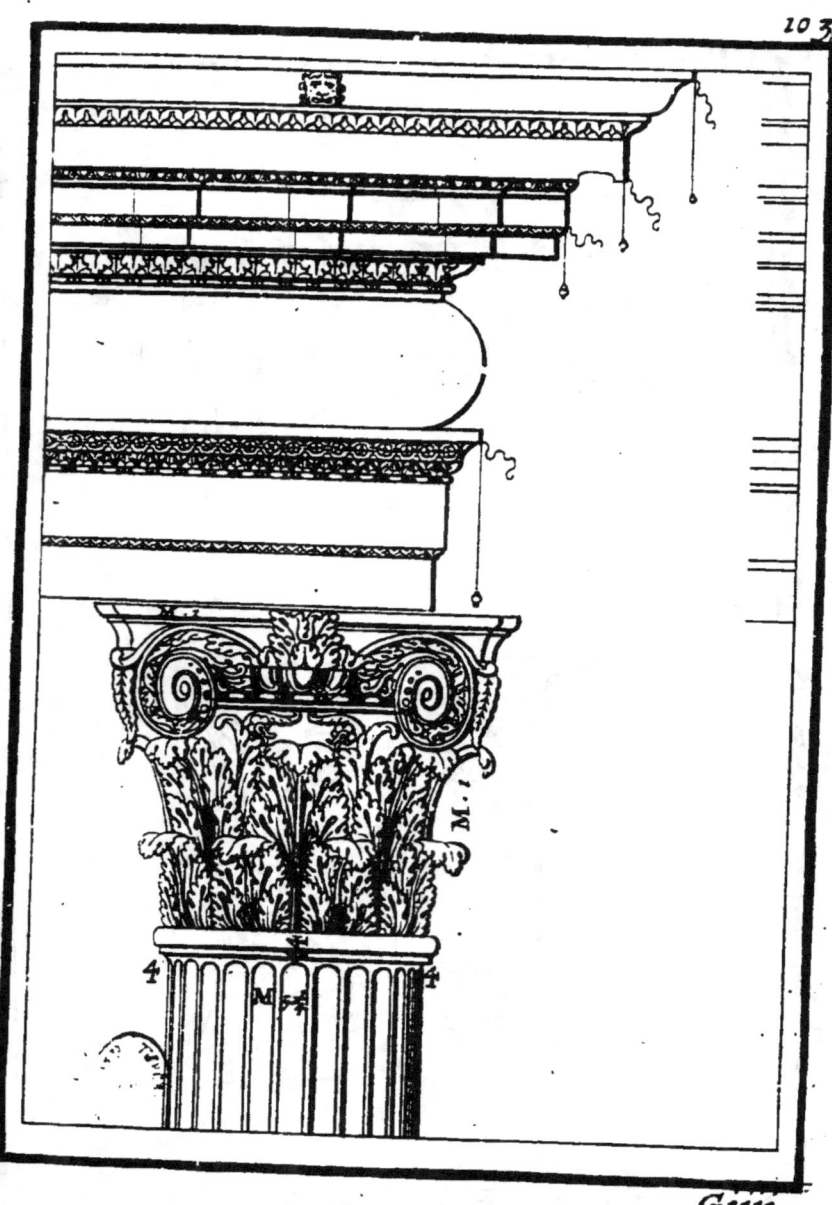

104

Des piedestaux

Jusques icy j'ay dict tout ce qui m'a semblé necessaire des murs simples et de leurs ornemens. Et en particulier des piedestaux qui se peuuent attribuer à chaque ordre. Mais pource qu'il me semble que les anciens n'ont pas eu ceste consideration de faire vn pied estal de certaine grandeur pour vn ordre plustost que pour vn autre: & neantmoins ce membre augmente beaucoup son ornement & sa beauté quand il est faict auecque raison et proportion auec les autres parties, à fin qu'on en ait vne certaine connoissance; & que l'Architecte s'en puisse seruir selon les occasions, il faut sçauoir qu'ils les ont faicts quelquesfois quarrez, c'est à dire aussy longs que larges, comme en l'arc des lions à

Veronne laquelle maniere j'ay attribueé à l'ordre Dorique pource qu'il requiert de la fermeté. Quelquesfois ils les ont faict prenant la mesure du jour des vuides & espaces, comme en l'arc de Tite à Saincte Marie neuue à Rome Et en celuy de Trajan sur le port d'Ancone où le piedestal est haut comme la moitié de l'ouuerture de l'arc : Et j'ay mis en l'ordre Ionique de cette sorte de piedestaux.

D'autresfois ils ont pris la mesure de la hauteur de la colomne, comme on void à Suze en vn arc faict à l'honneur d'Auguste ; & en l'arc de Pole ville de Dalmatie. Et à l'amphiteatre de Rome en l'ordre Ionique et Corinthien, esquels edifices le piedestal est du quart de la hauteur des colomnes, comme j'ay mis en l'ordre Corinthien. Et à Veronne en l'arc du vieux chasteau, qui est tres beau, le

piedestal est du tiers de la hauteur de la colomne, comme je l'ay mis en l'ordre composite. Et ce sont là les plus belles formes de piedestaux & qui ont belle proportion auec les autres parties. Et quand Vitruue au sixiesme liure parlant des theatres faict mention de l'apuy, il faut scauoir q̃ c'est la mesme chose que le piedestal lequel est du tiers de la hauteur des colomnes mises pour l'ornement de la scene.
Mais quant aux piedestaux qui excedent le tiers de la colomne il s'en void à Rome en l'arc de Constantin où les piedestaux sont des deux parties et demie de la hauteur de la colomne. Et presqu'en tous les piedestaux anciens on void auoir esté obserué de faire la base deux fois plus grosse que la cimaize.

Des abus

Ayant mis les ornemens de l'archi-tecture, scauoir les cinq ordres, & ensei-gne comme se doiuent faire et mettre les pourfils de chascune de leurs parties, com-me j'ay trouue que les anciens l'ont obser-ue : il ne me semble pas mal à propos d'auertir icy le lecteur de beaucoup d'abus lesquels ayans esté introduicts par les Bar-bares se praticquent encore, à fin que les amateurs de cet art s'en puissent prendre garde en leurs ouurages & les reconnois-tre en ceux des autres. Je dis donc que l'Architecture estant comme tous les autres arts jmitatrice de la Nature ne peut souf-frir aucune chose qui soit alienée & es-loignée de ce que la Nature requiert.

D'où vient que nous voyons que ces anciens Architectes qui ont commencé à faire de pierre les bastimens qui se faisoient de bois ont ordonné que les colomnes fussent moins grosses par le haut que par le bas, prenans l'exemple des arbres qui sont plus menus à la cime que par le tronc et pres des racines. mesmement pource qu'il est fort conuenable que les choses sur lesquelles on met quelque grande charge aillent en grossissant. Ils ont mis sous les colomnes des bases lesquelles auec leurs tores, bastons et scoties semblent se grossir à cause du poids & de la charge qu'ils ont dessus. & ainsy aux corniches ils ont introduict les triglifes modillons et dentelles pour representer les testes des poutres qui se mettent aux planchers & pour le soustien des couuertures. la mesme chose se connoistra en châque autre partie si

on y prend garde. Ce qu'estant ainsy on doit blâmer cette maniere de bastir laquelle s'esloignant de ce que la nature des choses enseigne, & de la simplicité qui se reconnoist ez choses par elle produictes comme se faisant vne autre nature, quitte la vraye belle & bonne maniere de bastir Pour laquelle raison on ne doit pas au lieu de colomnes & pilastres qui soient pour soustenir quelque poids et fardeau mettre des cartons qui s'appellent cartouches, qui sont certains enuelopemens qui rendent vn vilain aspect à ceux qui s'y connoissent, et apportent plustost confusion que plaisir à ceux qui n'y entendent rien, & ne produisent aucun autre effect qu'accroistre la despense de ceux qui font bastir, Particulierement on ne fera point sortir des corniches aucune de ces cartouches, pource qu'estant besoing que toutes les parties de la corniche soient

pour quelque effect &, facent quasi paroistre ce qui se verroit si l'ouurage estoit de bois ; Et outre celà estant à propos que p.r soûtenir vn fardeau on employ vne chose dure & forte propre à resister au poids, Il n'y a point de doute que ces Cartouches ne soient du tout superflues, pource qu'il est impossible qu'aucun bois ou poutre face l'effect qu'ils representent, Et les representans mols et tendres je ne scay auec quelle raison on les peut mettre au dessous d'vne chose dure et pesante. Mais ce qui est fort important à mon auis, est l'abus de faire les frontispices des portes & des fenestres et des galeries brisez au milieu, pource qu'estans faicts pour se couurir de la pluye qui tombe des couuertures je ne scay rien de plus contraire à la raison naturelle que de briser & ouurir ceste partie que les anciens structs par la necessité mesme

ont faict pleine & comble au milieu, pour feindre qu'elle doit seruir à deffendre de la pluye, neige & gresle les habitans du bas= timent & ceux qui y entrent. Et bien que la diuersité et nouueauté des choses doiue toujours plaire, neantmoins l'vne ni l'autre ne doiuent choquer les reigles de l'art ni la raison. D'ou vient que l'on veoid bien les anciens vser de varietez mais non pas ja= mais se départir des reigles generales & necessaires de l'art, comme l'on verra en mes liures des antiquitez. Il y a aussi vn abus qui n'est pas petit en ce qui est des saillies des corniches & autres orne= mens. de les faire trop en dehors, pource que quand elles excedent ce qui leur est raison= nablement conuenable, outre que si elles sont en lieu fermé elles le rendent estroit & de mauuaise grace, elles sont encore peur à ceux qui sont au dessous, menaçant

toujours de tomber. On ne doit pas moins euiter de faire des corniches qui n'ayent pas de proportion auec les colomnes, pource que si on met de grandes corniches sur de petites colomnes, ou de petites corniches sur de grandes colomnes, qui doute que tels bâtimens ne doiuent faire vn vilain et desagreable aspect? Outre cela feindre les colomnes brisées en leur faisant au tour des anneaux ou guirlandes qui semblent les tenir vnies et fermes, cela se doit euiter autant qu'il est possible, pource que les colomnes paroissans entieres & fortes tant mieux semblent elles faire l'effect pour lequel elles sont mises, qui est de rendre l'ouurage qui est au dessus seur & stable. Je pourrois remarquer beaucoup d'autres abus semblables comme de quelques membres qui se font aux corniches sans proportion auec les autres, lesquels se peuuent connoistre aisément par ce que j'ay dict cy dessus.

TRAICTÉ

Des Galleries, Entrées, Salles, Antichambres, & chambres; Auec la maniere de trouuer la hauteur de châcunes pieces, proportionnées selon leur grandeur.

Comme aussi leurs Ayres & superficies, Planchers et Plat-fonds.

Des Portes, des Fenestres et Croisées; et de leurs Ornemens.

Des Cheminées, des Escaliers, et de leurs diuerses manieres.

Ensemble des Combles, et de leurs Couuerture.

Le tout ainsi que nous pratiquons en France.

Par le Sr. LE MVET.

A PARIS

CHEZ F. LANGLOIS dit CHARTRES, Marchand Libraire; Ruë St. Jacques, aux Colomnes d'Hercule, proche le Lyon d'argent.

AVEC PRIVILEGE DV ROY. M.DC.XLV.

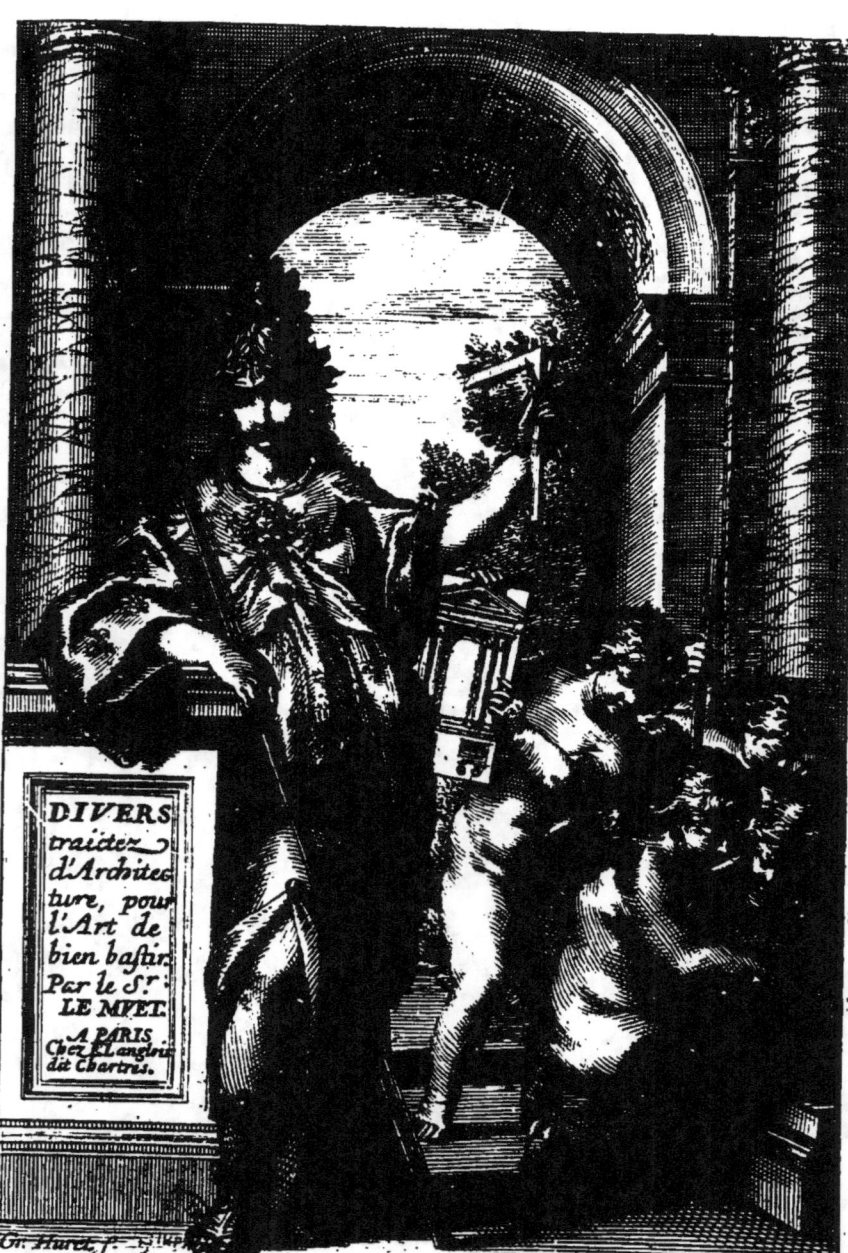

Au Lecteur

Afin que tu ne sois estonné si te donnant la peine de verifier curieusement ma traduction sur le texte de l'Autheur, tu ne trouues par tout vne entiere conformité je t'auertis qu'en ce qui suit, pource que j'ay reconnu que les mesures qu'il prescript en beaucoup de choses sont extremement differentes de celles qu'on pratique aujourd'huy en France, au lieu de traduire precisement ce qu'il dict, & qui seroit ce me semble inutile, je te donne seulement les reigles & preceptes de ce qui est en vsage parmy nous. Mais quand il reuient à nos mesures et à ce que nous pra=

pratiquons, je reprens aussi fidelement la traduction de mot à mot le mieux qui m'est possible, tout ce que j'ay faict en celà n'estant que pour l'vtilité de ceux de la profession, ou de ceux qui veulent apprendre et connoistre nostre maniere de bastir.

Des galeries, Entrées, Sales, Antichambres et chambres, & de leurs proportions

Les galeries ont accoustumé de se faire le plus souvent sur les aisles & costez, ou en la face de devant. Elles servent à beaucoup de commoditez, comme à se promener, à manger, & autres divertissemens: Et se font plus grandes ou plus petites selon que le requiert la grandeur et commodité du bastiment; Mais d'ordinaire elles ne doivent avoir moins de 16. 18. et 20 pieds de largeur, & aux grands bâtimens jusques à 24. et de longueur au moins cinq fois leur largeur six sept, ou huict fois au plus

Exemple

Soit la galerie AA, dont la largeur

soit AB. ou luy donnera en longueur cinq fois sa largeur jusqu'au nombre marqué 5 ; ou six fois sa largeur jusqu'au nombre 6 ; ou sept fois jusqu'au nombre 7 ; ou finalement huict fois jusques au nombre 8 ; qui sont les plus grandes longueurs qu'on donne aux galeries.

A A
B 1 2 3 4 5 6 7 8

Outre cela toute maison bien ordonnée doit auoir au milieu et au plus bel endroit quelque place à laquelle respondent et aboutissent toutes les autres pieces du logis ; laquelle place vulgairement s'appelle entrée, vestibule, ou passage, si elle est par le bas ; & sale si elle est en haut. Et est dans la maison comme vn lieu public car elle sert de cou=

couuert à ceux qui attendent que le maistre sorte pour le saluer et traiter d'affaire auec luy ; & telles places sont les premieres pieces des logis qui se presentent à ceux qui y veulent entrer
Les sales seruent à faire festes nopces, et banquets. à jouer comedies, et prendre autres esemblables plaisirs & rejouissances. C'est pourquoy ces lieux la douent estre plus grands que les autres, et d'une forme qui ait grande amplitude & capacite à fin que beaucoup de persones y puissent commodement tenir, et voir ce qui s'y faict

De la proportion que doiuent auoir les sales

Quant à moy je n'ay pas accoustume de donner moins de longueur aux sales

que deux fois leur largeur, ou deux fois auec vne quatriesme ou troisiesme partie de ladicte largeur de plus. et aux grands bastimens on leur pourra donner de longueur jusquees à trois fois leur largeur en quoy elles seront d'autant plus belles et commodes.

Exemple

Soit la salle AA dont la largeur soit AB ayant 24 pieds dans oeuure; on luy donnera en longueur deux fois sa largeur, jusqu'au nombre marqué 2 ; c'est à scauoir 48 pieds de long sur 24 pieds de large. Ou deux fois sa largeur, et le quart de ladicte largeur de plus jusques au nombre marqué $2\frac{1}{4}$ scauoir cinquante quatre pieds de long sur 24 pieds de large. Ou deux fois sa largeur et le tiers d'icelle de plus jusqu'au nombre marqué $2\frac{1}{3}$ Scauoir 56 pieds de long

sur 24 de large. Ou finalement aux grands bâtimens la salle aura au plus en longueur trois fois sa largeur jusqu' au nombre marqué 3, sçauoir 72 pieds de long sur lesdicts 24 pieds de large.

A A

1 2 2¼ 2⅔ 3

Les antichambres & chambres doiuent estre partagées de sorte qu'il y en ait à chasque costé de l'entrée et de la salle, et faut prendre garde que celles du costé droict respondent et soient egales à celles du coste gauche, à fin que le bâtiment soit d'vn costé comme de l'autre, si faire se peut.

De la proportion que doiuent auoir les antichambres.

Les antichambres pour estre bien proportionnées doiuent auoir de longueur la ligne diagonale du quarré de leur largeur, ou leur largeur et vne moitié de plus que leurdicte largeur.

Exemple de la premiere grandeur des antichambres.

Soit le quarré ABCD dont chaque costé soit de 24 pieds et en soit tiré la ligne diagonale AC, la mesme longueur qu'aura ladicte diagonale, il la faut donner à ladicte antichambre. depuis A jusques à B, & depuis D jusqu'à F; ainsy

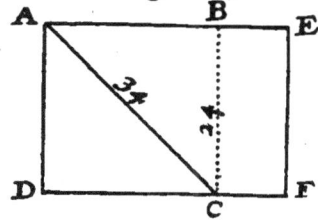

l'antichambre aura 34 pieds de long sur 24 de large.

Exemple de la deuxiesme grandr des antichambres.

Soit pareillement le quarré ABCD duquel chaque costé soit de 24 pieds comme cy dessus, adjoustez aux costez AB, DC, la moitié de leur longueur, scauoir 12 pieds depuis B jusqu'à F, et depuis C jusqu'à G. vous donnerez à l'antichambre 36 pieds de long sur 24 de large.

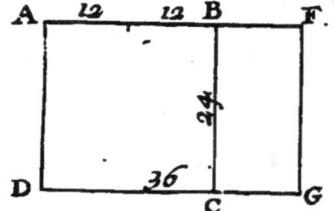

De la proportion que doiuent auoir les chambres

Et pour les chambres il s'en peut faire

de cinq sortes & proportions. Car ou elles seront quarrées; ou elles auront de longueur leur largeur auec vne huicte, ou septiesme, ou sixiesme et voire vne cinqiesme partie de plus que leurdicte largeur

Exemple de la premiere grandeur des chambres

Soit faict vn quarré parfaict ABCD duquel les quatre costez et les quatre angles soient egaux entr'eux ce sera la grandeur de la chambre.

125

Exemple de la deuxjesme grandeur des chambres.

Soit le quarré ABCD dont châque costé soit de 24 pieds, diuisez vn desdicts costez en 8 parties egales dont châcune sera de trois pieds, adjoustez vne desd' parties audict costé AB pour le tirer jusqu'a E, & autant au coste DC pour le tirer jusqu'à F vous ferez la chambre de vingt sept pieds de long sur 24 de large.

A 1 2 3 4 5 6 7 8 E
27 B
24
D C F

Exemple de la troisiesme grandeur des chambres.

Soit le quarré ABCD comme dessus de 24 pieds par châcun de ses costez.

divisez le costé AB en sept parties egales
et y adjoustez vne desdictes parties ti=
rant iceluy jusqu'à E, & le costé DC
jusqu'à F ; ladicte chambre aura vingt
sept pieds cinq pouces vne ligne &
demie de long, sur vingt quatre pieds
de large

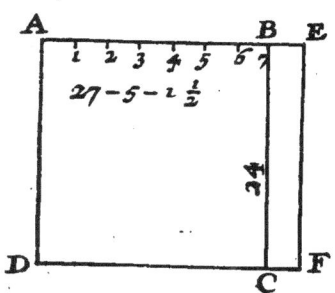

Exemple de la quatr'iesme grandeur
des chambres

Soit comme dessus le quarré ABCD,
ayant en châcun de ses costez 24 pieds,
divisez vn des costez comme AB en six
parties egales adjoustez y vne desdictes
parties tirant ledict costé jusqu'à E

& DC jusqu'à F, vous ferez la chambre de 28 pieds de long sur 24 pieds de large.

A 1 2 3 4 5 6 B E
 28
 24
D C F

Exemple de la cinquiesme et derniere grandeur des chambres

Soit faict encore comme dessus le quarré ABCD dont châque costé soit de 24 pieds : divisez vn des costez en cinq parties egales adjoustez vne desdictes parties tirant le costé AB jusqu'à E, et DC jusqu'à F vous donnerez à la chambre 28 pieds 9 pouces 7 lignes de long sur 24 pieds de large.

A 1 2 3 4 5 B E
 28-9-7
 24
D C F

Des aires & superficies des departements, planchers et platfonds

Apres auoir veu les fômes des galeries, sales, antichambres et chambres. Il est a propos de parler des aires ou superficies des departemens, planchers et platfonds

Les aires ou superficies seront de quarreaux de terre cuitte, ou de pierre dure, ou de marbre, ou d'aix de menuiserie & parquetage : et se peuuent faire de diuerses sortes et diuerses couleurs par la diuersité qui se trouue aux matieres et ainsi seront fort belles et agreables à l'oeil Rarement en faict on de marbres, au autre pierre dure dans les chambres ou l'on couche, parce qu'elles seroient trop froides en hyuer, mais il est bon d'en faire dans les galeries et vestibules.

On prendra garde que les sales, antichambres, Et chambres, qui seront l'une derriere l'autre ayent toutes, l'aire ou superficie, egale; De sorte que mesme les soeuils des portes ne soient pas plus hauts que le reste.
Les planchers se font aussy diuersement, pour ce qu'il y en a plusieurs qui prennent plaisir à les faire de beaux soliueaux et bien trauaillez qui se mettent entre la distance qu il y a d'vne poutre à l'autre. Or il est besoing de prendre garde que ces soliueaux soient espacez l'vn de l'autre, de leur grosseur; & de cette façon les planchers sont beaucoup plus forts & agreables à l'oeil, mais si on y garde plus ou moins de distance ils ne feront pas vn bel effect à la veuë.
Les autres veulent des compartimens de platre ou de bois, qu'ils enrichissent de peintures. & dorures. Et ainsy on les embellit selon les diuerses inuentions dont on veut vser.

C'est pourquoy on ne peut donner en celà de reigle certaine & determinée.

De la hauteur des sales, antichambres, & chambres.

Les hauteurs des sales, antichambres et chambres se font en voute, ou en plancher ; si on les faict en plancher on diuisera la largeur en trois parties, & deux de ces parties seront pour la hauteur que doit auoir l'estage depuis l'aire ou superficie jusques sous la soliue.

Exemple de la premiere hauteur des sales, antichambres et chambres

Soit pour la chambre dont vous voulez trouuer la hauteur, la figure M que nous poserons auoir de largeur 24 pieds dans oeuure, qui seront diuisez sur la ligne AB en trois parties egales aux poincts où sont marquez les nombres. 1.2.3. estant chaque partie de

huict pieds. deux d'jcelles seront la hauteur
de la chambre; scauoir de 16 pieds de l'aire
jusques sous soliue

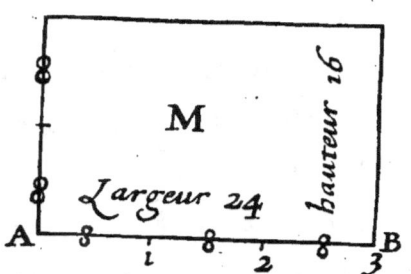

Et si on veut auoir vne hauteur plus grande
Il faudra diuiser ladicte largeur en sept
parties & des sept en prendre cinq qui don-
neront ladicte hauteur.

Exemple de la deuxiesme hauteur
plus grande.

Soit la figure N de pareille largeur que la
precedente scauoir de vingt quatre pieds,
dans oeuure; qui seront diuisez sur la ligne
A B en sept parties egales. prenez en cinq

pour faire la hauteur de l'estage AC et BD, ladicte hauteur sera de 17 pieds 2 pouces, depuis l'aire jusques sous soliue

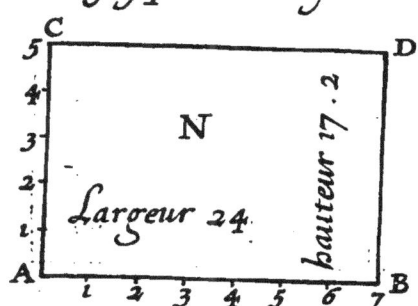

Ou bien diuiser ladicte hauteur en quatre parties ; et trois de ces parties donneront pareillement vne hauteur plus grande.

Exemple de la troisiesme hauteur plus grande.

Soit la figure O de pareille largeur que les precedentes sçauoir de vingt quatre pieds dans oeuure ; qui seront diuisez sur la ligne AB en quatre parties egales ; trois desquelles vous prendrez pour la hauteur

de l'estage ; Ainsy il sera de dixhuict pi=
eds depuis l'aire jusques sous soliue:

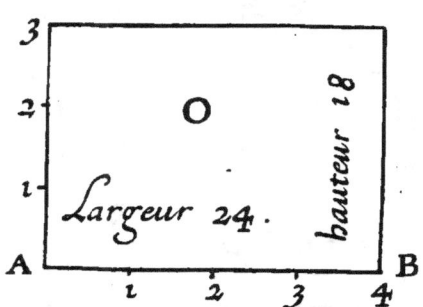

De la proportion des chambres
hautes du second estage
Les chambres hautes du second estage se
ront d'vne douz'iesme partie moins exau=
ceés que les chambres basses.

Exemple de la hauteur du second
estage, en la figure marquée M
Soit comme dit est en la figure marquée M
son premier estage de 16 pieds, de l'aire
jusques sous soliue, diuisant lesdicts 16

pieds en douze parties egales j'en prendray vnze, qui feront 14 pieds 8 pouces, pour la hauteur du second estage depuis l'aire jusques sous soliue.

Exemple de la hauteur du second estage, de la figure marqueé N

Soit comme dit est en la figure N son premier estage de 17 pieds 2 pouces de hauteur de l'aire jusques sous soliue; diuisant lesd' 17 pieds 2 pouces en douze parties egales j'en prendray vnze qui feront 15 pieds 7 pouces, pour la hauteur du second estage de l'aire jusques sous soliue.

Exemple de la hauteur du second estage de la figure marqueé O

Soit comme dit est en la figure marqueé O son premier estage de 18 pieds de hauteur de l'aire jusques sous soliue, diui=

sant lesdicts 18 pieds en douze parties ega=
les j'en prendray vnze qui seront seize
pieds et demy pour la hauteur du second
estage depuis l'aire jusques sous soliue.

De la proportion des sales, Anti=
chambres & chambres du premier
estage, qui seront voutées.
Les sales antichambres & chambres basses
& du premier estage aux grands bâtiments
seront voutées; ainsy elles seront beaucoup
plus belles, et moins sujettes au feu
Leur exaulsement se fera en diuisant la
largeur en six parties. Et de ces six parties
on en prendra cinq qui donneront la haut=
teur que doit auoir l'estage depuis l'aire ou
superficie, jusques sous clef de voute

Exemple de la premiere hauteur des sales
Antichamb et chambres qui seront voutées.

Soit la figure marquee A de 24 pieds de largeur plus ou moins, qui seront divisez en 6 parties egales; prenez en cinq qui feront 20 pieds pour la hauteur de l'aire jusques sous clef de voute.

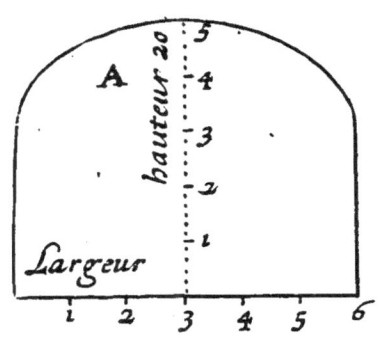

Et si on veut vne hauteur plus grande on divisera ladicte largeur en huict parties, & sept de ces parties seront pour ladicte hauteur.

Exemple de la deuxiesme hauteur plus grande.
Soit la figure B ayant pareille largeur

que la precedente de 24 pieds dans oeuure;
les diuisant en huict parties egales, prenez
en 7 qui feront 20 pieds pour la hauteur
de l'aire jusques sous clef de voute.

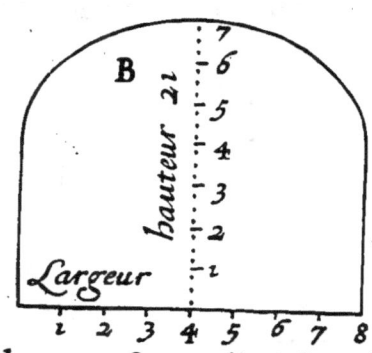

Et finalement si on diuise ladicte largeur
en 12 on en prendra vnze pour ladicte
hauteur; qui sera encor plus grande.

Exemple de la troisiesme hauteur plus grande.

Soit la figure C de vingt quatre pieds
de largeur dans oeuure, comme les prece=
dentes; diuisant lesdicts 24 pieds en 12

parties egales. j'en prendray vnze, qui feront 22 pieds de hauteur depuis l'aire jusques sous clef de voute.

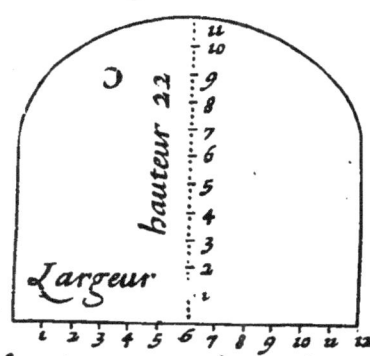

De la proportion des chambres hautes du second estage

Les chambres hautes du second estage seront d'vne sixiesme partie moins exaulsées que les chambres basses.

Exemple de la hauteur du second estage de la figure marquée A

Soit comme dict est en la figure marquée A son premier estage de 20 pieds de hauteur,

de l'aire jusques sous clef de voute di-
uisant lesdicts vingt pieds en six parties
egales, j'en prendray cinq qui seront 16
pieds 8 pouces de hauteur du second esta-
ge, de l'aire jusques sous soliue.

Exemple de la hauteur du second
estage de la figure marquée B
Soit comme dit est en la figure marquée B
la hauteur du premier estage de vingt vn
pieds de l'aire jusques sous clef de voute
diuisant lesdicts 21 pieds en 6 parties
egales, j'en prendray 5 qui feront 17
pieds 6 pouces pour la hauteur du se-
cond estage, de l'aire jusques sous soliue.

Exemple de la hauteur du second
estage de la figure marquée C
Soit comme dict est en la figure marquée
C, la hauteur de son premier estage

de vingt-deux pieds, de l'aire jusques sous clef de voute: diuisant lesdits vingt et deux pieds en 6 parties egales j'en prendray 5 qui feront 18 pieds quatre pouces pour la hauteur du second estage, de l'aire jusques sous clef de voute

De la proportion du troisiesme estage.

Et voulant faire au dessus du second estage vn Attique ou troisiesme estage, le second sera toujours diuisé en 12 parties egales, neuf desquelles donneront la hauteur que doit auoir le troisiesme, depuis l'aire jusques sous soliue.

En la construction des chambres, il faut auoir esgard tant à la place du lict qui est ordinairement de six à sept pieds en quarré; et la ruelle d'autant qu'à la

scituation de la cheminée ; laquelle pour cette consideration ne doit pas estre scituée justement au milieu, mais distante d'jceluy de quelque deux à deux pieds et demy à fin de donner place au lict. Et par ce moyen l'inegalité est peu reconnoissable si ce n'est aux bastimens de largeur au moins de vingt quatre pieds dans oeuure: & en ce cas elle se pourra mettre justement dans le milieu

De la hauteur des galleries.

Les galleries basses auront mesme exaussement que les salles, antichambres et chambres du premier estage, à fin d'y pouuoir entrer de plain pied, ce qui s'entend lors que lesdictes galleries basses sont fermées à mesme hauteur d'appuy que lesdictes salles, antichambres &

chambres, dont l'aire ordinairement doit estre plus esleuée que le rez de chaussée de la court, de quelques deux pieds au moins, ou de trois ou quatre pieds Et on y monte par des marches qui ne doiuent pas auoir plus de six pouces de hauteur, ni moins de quatre pouces, et de largeur vn pied, et au plus quinze à seize pouces

Mais voulant faire les galleries basses entierement ouuertes, de sorte que l'on y entre de la Court, en ce cas on en pourra tenir l'aire plus basse que celles des departemens, Et suffira que ladicte aire soit d'vn pied plus haute que le rez de chaussée de la court, ce qui apportera en ce faisant vne grande beauté, d'autant que par ce moyen on approchera dauantage de la belle proportion qu'elles doiuent auoir en leur hauteur depuis

l'aire ou superficie, jusques sous clef de voute, Et pour y entrer on y montera par des marches qui seront entre les ouuertures des arcades.

De la juste proportion que doiuent auoir les galleries hautes.

Les galleries hautes se font, ou en plancher quarré ou en ceintre. si en plancher quarré, elles auront de hauteur leur largeur.

Les galleries qui seront ceintrées auront en hauteur leur largeur auec vne cinqe, quatriesme, ou troisiesme partie de plus que leurdicte largeur

Des mesures des portes, et des fenestres.

On ne scauroit donner de mesures certaines et determinées des hauteurs et lar=

largeurs des portes principales des bas=
timens, ni des portes et fenestres des cham-
bres, d'autant qu'à faire les portes prin=
cipales l'Architecte se doit accommoder
à la grandeur du bastiment; à la qua=
lité du maistre; & aux choses qu'on
y doit faire passer. Neantmoins nous
ne laisserons pas d'en donner les mesu=
res suiuantes.

De la proportion des portes principales.

Les portes principales des entrées ou
doiuent passer carrosses, chariots, et
autres tels instrumens, n'auront pas
moins de sept & demy, ou huict à neuf
pieds; & aux grands bastimens jusques
à dix ou douze piez de largeur.

Leur hauteur sera d'vne largeur &

demie pour le moins, & si on les veut faire bien proportionnées on leur donnera de hauteur le double de leur largeur.

De la proportion des portes du dedans du logis

Les portes du dedans du logis au moindre bastiment ne doivent pas avoir moins de deux pieds et demy de large, & cinq pieds et demy de haut. celles de trois à quatre pieds de large auront en hauteur le double de leur largeur Et aux grands bastimens on leur pourra donner jusqu'à cinq ou six pieds de largeur, & de hauteur le double, & quelquefois une cinquiesme, ou quatre partie moins de ladicte largeur.

Les Anciens auoient accoustumé de faire leurs portes plus estroittes par le

haut que par le bas, comme on void en vne Eglise qui est à Tiuoli, ce que Vitruue nous enseigne, et faisoient celà peut estre pour leur donner plus de force.

De la proportion des fenestres.

Les fenestres auront d'ouuerture quatre, quatre et demy, ou cinq pieds, et aux grands bastimens jusques à six, entre les deux tableaux ou pieds droicts.

Leur hauteur sera au moins le-double de leur largeur ; & pour les faire belles et bien proportionnées, vne quatr'iesme, ou troisiesme, ou demie partie de plus que ladicte largeur.
& selon la grandeur de celles cy je fais toutes celles des autres chambres de mesme estage ; mais celles du second estage

doiuent estre moins hautes que celles de
dessous de la douz`iesme partie, Et si
on en faict encore au dessus des secondes
on doit les faire plus basses de la quatre.ᶜ
partie que celles qui sont prochainement
au dessous.

De la proportion des appuis des fenestres.

Les appuis des fenestres auront depuis
deux pieds huict pouces jusques à trois
pieds au plus de hauteur.
Les meneaux ou croisillons des fenestres
auront quatre à cinq pouces d'espoisseur.
Leurs feuillures seront d'vn pouce et demy
à deux pouces, au plus, à fin de conseruer
dauantage de force au derriere d'iceux, et
que les membrures et chassis de bois qui
portent les volets de menuiserie puissent
auoir force conuenable

Les pieds droicts des fenestres seront fort embrasez, et refeuillez de deux pouces et demy à trois pouces pour le moins, a fin que la menuiserie ait plus de force & qu'elle puisse joindre contre les murs. Quand il y a peu d'espoisseur au mur les volets des fenestres doiuent desborder de l'embrasure, de la moitié ou du tiers seulement ; lors il est à propos de briser lesdicts volets à fin qu'ils ne donnent point d'empeschement dans la chambre & n'ostent pas la clarté.

Obseruation qu'il faut garder en faisant les portes et fenestres.

Il faut prendre garde en faisant les fenestres de ne leur donner ni plus ni moins de jour qu'il leur est necessaire, & ne les faire ni plus ni moins espacées

qu'il est besoing : C'est pourquoy il faut auoir esgard à la grandeur des lieux qui en doiuent receuoir le jour, estant certain & euident qu'une grande chambre a besoing de plus de clarté qu'une petite, et que si on fait les fenestres plus petites qu'il ne faut les lieux seront obscurs & sombres.; Et pource que dans les maisons on faict de grandes chambres, de moyennes, et de petites, il faut bien prendre garde que toutes les fenestres ne soient pas moins egales entre elles en leur ordre et estages, que celles de main droicte respondent à celles de main gauche, et que celles de dessus soient justement au droict de celles de dessous & semblablement que les portes soient justement les unes au dessus des autres, à fin que le vuide se rencontre sur le vuide, et le plein sur le plein; Et de plus que les portes se rencontrent de

sorte que lon puisse voir d'vn bout du logis à l'autre, ce qui est fort agreable, et outre qu'il a bonne grace donne de la fraischeur en Esté, et apporte encore d'autres commoditez.

On a de coustume pour plus grande fermeté de faire des arriere-voulsures au derriere des bandeaux des portes et croisées auec des arcs par dessus, pour seruir de descharge, & empescher que les portes et croisées ne soient aggrauees du trop grand poids, ce qui est de grande vtilité pour la durée du bastiment.

Il faut esloigner les fenestres des coins et angles du bastiment d'vne distance raisonnable, pource que cette partie là ne doit pas estre ouuerte & afoiblie qui doit soutenir & lier tout le reste du bastiment.

De la juste proportion que doiuent auoir de grosseur et saillie les pilastres des portes et fenestres.

Les pilastres des portes et fenestres ne doiuent pas estre plus gros que de la cinquiesme partie de leur ouuerture, ni moins que de la sixiesme.
La saillie des pilastres en general se trouuerra en diuisant leur grosseur en six parties, & vne de ces parties sera pour la saillie qu'ils doiuent auoir. Reste à voir de leurs ornements.

Des ornemens des portes & fenestres.

Comment il faut faire les ornemens des portes principales des bastimens, et des fenestres, cela se peut aisement

connoistre de ce qu'enseigne Vitruue, chap. 6.e du 4.e Liure, y adjoustant tout ce qu'en ce lieu en dict et monstre en dessein le Reuerend.me Barbaro ; Et encore de ce que j'en ay dict cy dessus parlant de tous les cinq Ordres ; c'est pourquoy, laissant cela à part, je mettray seulement quelques desseins des ornemens des portes et des fenestres des chambres, selon qu'elles se peuuent fes. diuersement. & je monstreray à marquer particulierement châque membre qui ait grace, & autant de saillie qu'il est necessaire.

Les ornemens que l'on donne aux portes Et aux fenestres sont l'Architraue la Frise, et la Corniche.

L'Architraue tourne à l'entour de la porte, et doit estre aussi gros que le pilastre, lequel j'ay dict ne deuoir pas

estre de moins que de la sixiesme partie de la largeur de l'ouuerture, ni plus que de la cinquiesme. Et de l'Architraue prennent leur grosseur la Frise & la Corniche, des deux inuentions qui suiuent.

Exemple.

Soit la laÿeur de l'ouuerture de la porte AA, diuiseé en six parties egales: vne de ces parties sera pour l'Architraue B, qui tournera à l'entour de la porte & sera diuisé en 4 parties: dez desquelles se faict la hauteur de la Frise C, & de cinq celle de la Corniche D.

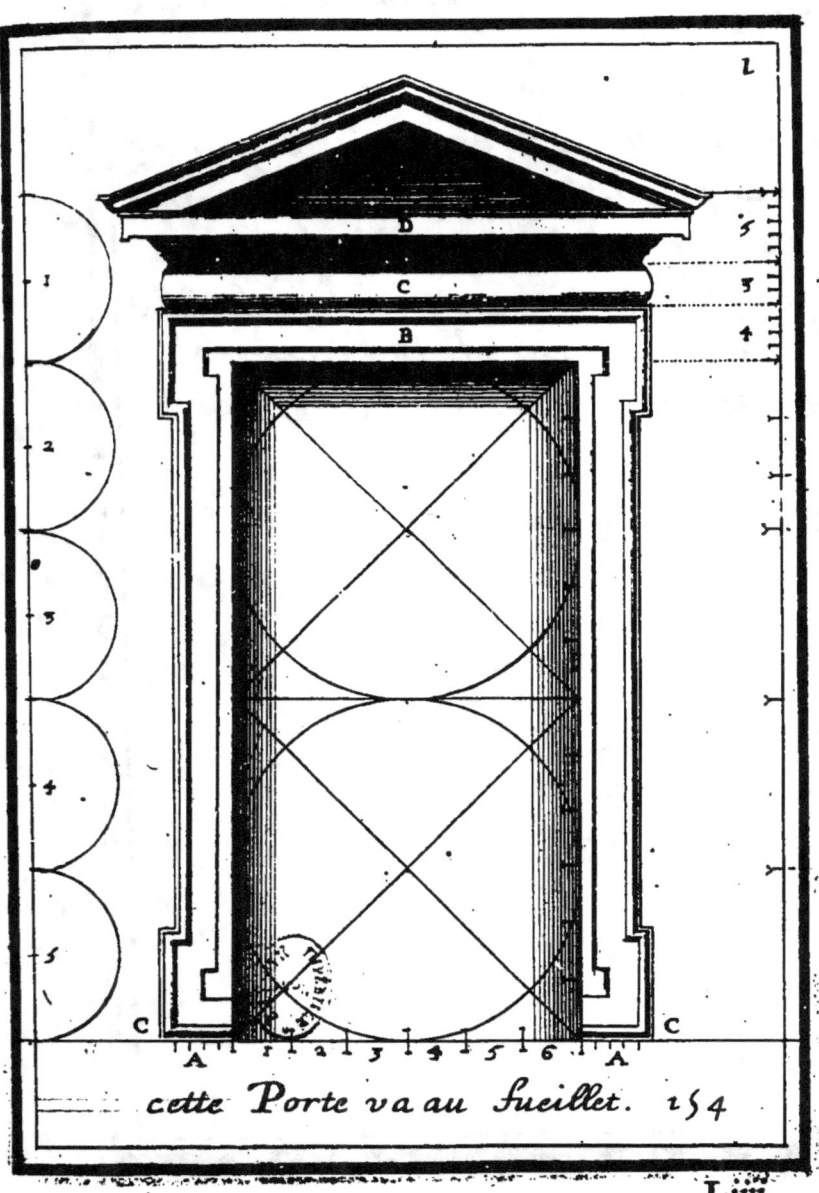

cette Porte va au fueillet. 154

Les mesures de châcun membre des ornemens se trouuerront en cette sorte. l'Architraue B sera diuisé en dix parties : 3 seront pour la premiere feuillure, ou bande E ; 4 pour la seconde F ; & les 3 qui restent se diuisent en 5 : trois sont pour la gueule renuersée G, & les deux autres pour l'orle H ; qui a de saillie la quatree partie de sa grosseur. La gueule renuersée G, a autant de saillie que de hauteur, & se marque de cette maniere; on tire vne ligne droicte, laquelle va finir au bout d'icelle, sous l'orle H, & sur la seconde feuillure F, & se diuise par la moitié, et on faict que châcune de ces moitiez est la base d'vn triangle de deux costez egaux : et sur l'angle opposé à la base se met le pied immobile du compas, et se tirent les

lignes courbes qui font ladicte gueule renuersée G.

La Frise est de trois parties de l'Architraue diuisé en quatre : et se desseigne d'vne portion de cercle moindre que le demy cercle, l'enflure de laquelle vient au droict de la cimaise de l'Architraue.

Les cinq parties qui se donnent à la Corniche, se partagent ainsy à ses membres : vne se donne à la Scotie auec son listeau, qui est de la cinqe partie de ladicte Scotie ; la Scotie a de saillie les deux tiers de sa hauteur : pour la desseigner on forme vn triangle de deux costez egaux & à l'angle C on faict le centre : et ainsi la scotie vient à estre la base du triangle. vne autre desdictes 5 parties est pour l'oeuf, il a de saillie les deux tiers de sa

hauteur ; et se desseigne faisant un triangle de deux costez egaux Et le centre se faict du poinct H. les autres trois parties se reduisent en dixsept, il y en a huict pour la couronne ou goutiere, auec ses listeaux, desquels ceux de dessus sont une des huict parties, & celuy qui est dessous, et qui fait le creux de la goutiere, fait une des six parties de l'oeuf ; les autres neuf sont pour la gueule droicte et son orle, lequel est du tiers de ladicte gueule. Pour la former en sorte qu'elle soit bien & ait de la grace, on tire la ligne droicte AB. et se diuise en deux parties egales au poinct C; une de ces moitiez se diuise en sept parties, dont les six se prennent au poinct D; puis on forme deux triangles AEC, et CBF, & sur les poincts E et F on met le pied immobile du compas & on tire les

portions de cercles A C, et C B, lesquelles forment ladicte gueule

L'Architraue semblablement, en la seconde inuention, se diuise en quatre parties : & des trois se faict la hauteur de la Frise, des cinq celles de la Corniche. Puis l'Architraue se diuise en trois parties, deux desquelles se rediuisent en sept ; desquelles sept, trois sont pour la premiere feuillure, et quatre pour la seconde. & la troisiesme partie de l'Architraue se rediuise en neuf : des deux se faict le rondeau : les autres sept se diuisent en cinq. trois sont la gueule renuersee, et deux l'orle.

La hauteur de la Corniche se diuise en cinq parties & trois quarts : vne desquelles se rediuise en six : des cinq

se faict la gueule renuersée au dessus
de la Frise & de la sixiesme le listeau.
La gueule renuersée à autant de saillie
que de hauteur ; & de mesme aussy
le listeau. La seconde partie de la
hauteur de la Corniche est pour l'oeuf,
lequel à de saillie les trois quarts de sa
hauteur. La moulure au dessus de
l'oeuf est de la sixiesme partie de l'oeuf,
& a autant de saillie. Les autres
trois parties de la hauteur de ladicte
Corniche se diuisent en dixsept, huict
desquelles sont pour la goutiere : laquelle
a de saillie, des trois parts de sa hauteur,
les quatre. Les autres neuf se diuisent
en quatre : trois sont pour la gueule,
& vne pour l'orle. Les trois quarts
qui restent se diuisent en cinq parties
et demie : d'vne se faict la moulure,
et des quatre & demie la gueule renuersée

au dessus de la goutiere Lad.^e Corniche
à autant de saillie qu'elle est grosse.

Membres de la Corniche, de la premiere inuention.

I Scotie.
K Oeuf.
L Goutiere.
N Gueule
O Orle

Membres de l'Architraue.

G Premiere feuillure.
V Seconde feuillure.
P Gueule renuersée.
R Orle.
S Enflure de la Frise
T Partie de la Frise qui entre dans le mur.

Par le moyen de ces deux cy on peut connoiſtre les membres de la ſeconde inuention

De ces deux autres inuentions l'Architraue de la premiere qui est marqué F, se diuise semblablement en quatre parties : de trois & vn quart se faict la hauteur de la Frise, et de cinq celle de la Corniche. L'Architraue se diuise en huict parties : cinq sont pour le plain Et vny, & trois pō la cimaise ; laquelle se rediuise encore en huict parties trois sont pour la gueule renuersée, trois pour la scotie, & deux pour l'orle. La hauteur de la Corniche se diuise en six parties : de deux se faict la gueule droicte auec son orle, & d'vne autre la gueule renuersée. Ladicte gueule droicte se rediuise en neuf parties de huict desquelles se faict la gouttiere et la moulure. L'Astragal ou rondeau, au dessus de la Frise, est du tiers d'vne desdictes six parties, & ce

qui reste entre la gouttiere & le rondeau se laisse pour la scotie

En l'autre invention l'Architrave marqué H se divise en quatre parties; & de trois et demie se faict la hauteur de la Frise, & des cinq la hauteur de la Corniche. L'Architrave se divise en huict parties : il y en a cinq pour le plain & vny, et trois pour la cimaise; Laquelle se divise en sept parties : d'vne se faict l'Astragal ; & le reste se divise de nouueau en huict parties : trois desquelles sont pour la gueule renuersée, trois pour la scotie, et deux pour l'orle. La hauteur de la Corniche se divise en six parties Et trois quarts ; des trois se faict la gueule renuersée, le dentellé, & l'oeuf. La gueule renuersée a de saillie autant qu'elle est grosse : Le

dentellé des trois parties de sa hauteur les deux ; & l'oeuf des quatre parties les trois ; Des trois quarts se faict la gueule renuersée, entre la gueule droicte et la gouttiere : Et les trois autres parties se diuisent en dixsept. neuf font la gueule droicte, et l'orle ; Et huict la gouttiere.
Cette Corniche à de saillie autant qu' elle à de grosseur, ainsy que toutes les autres susdictes.

Demonstration de quelques figures des Portes et Croisees Selon les cinq ordres d'Andre Palladio

Cette Premiere figure est expliquée au fueillet. 154.

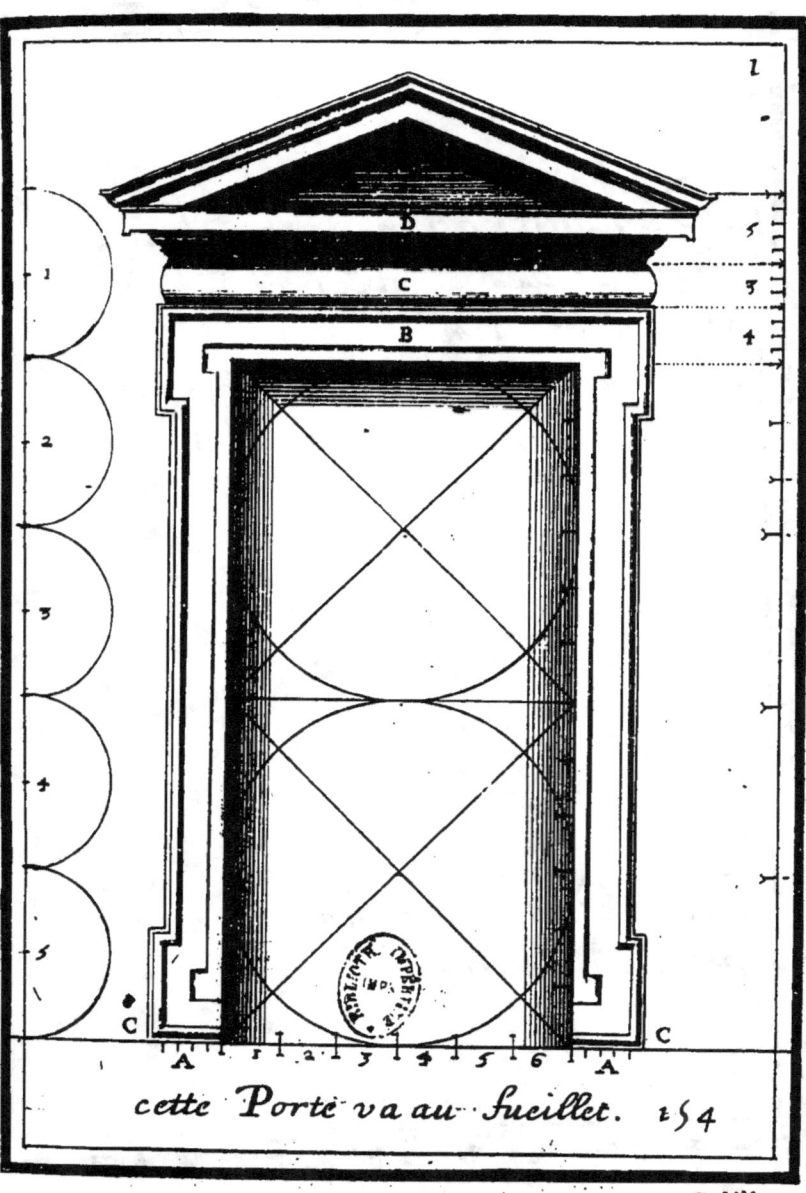

cette Porte va au fueillet. 154

Liiij

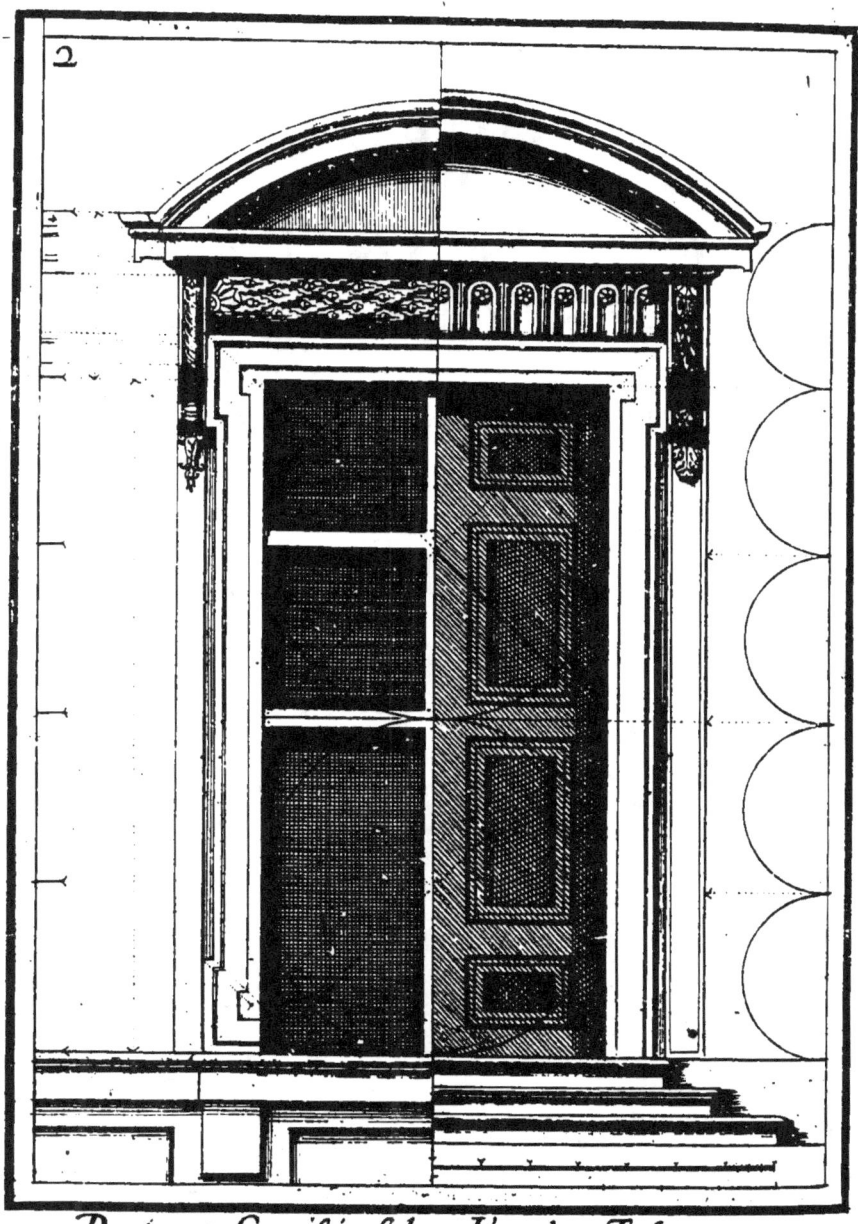

Porte et Croisée selon L'ordre Toscan

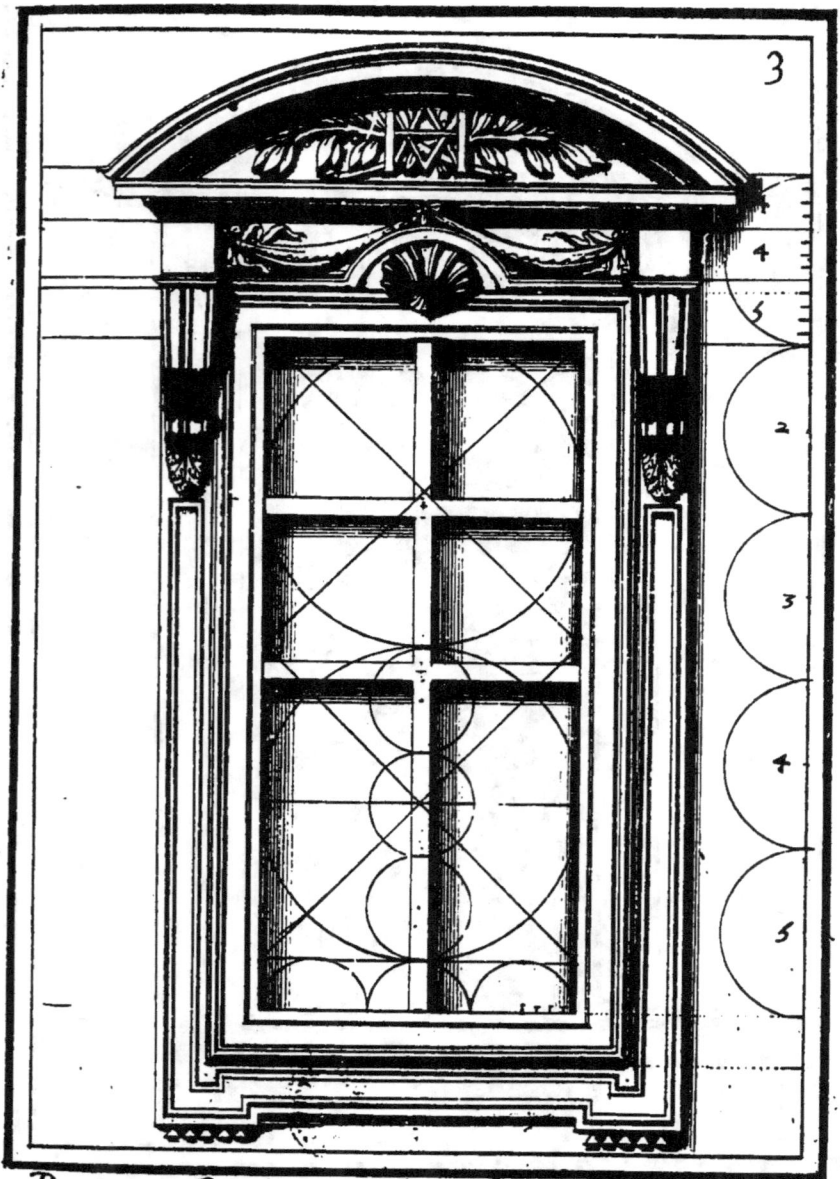

Porte et Croisée selon L'ordre Dorique

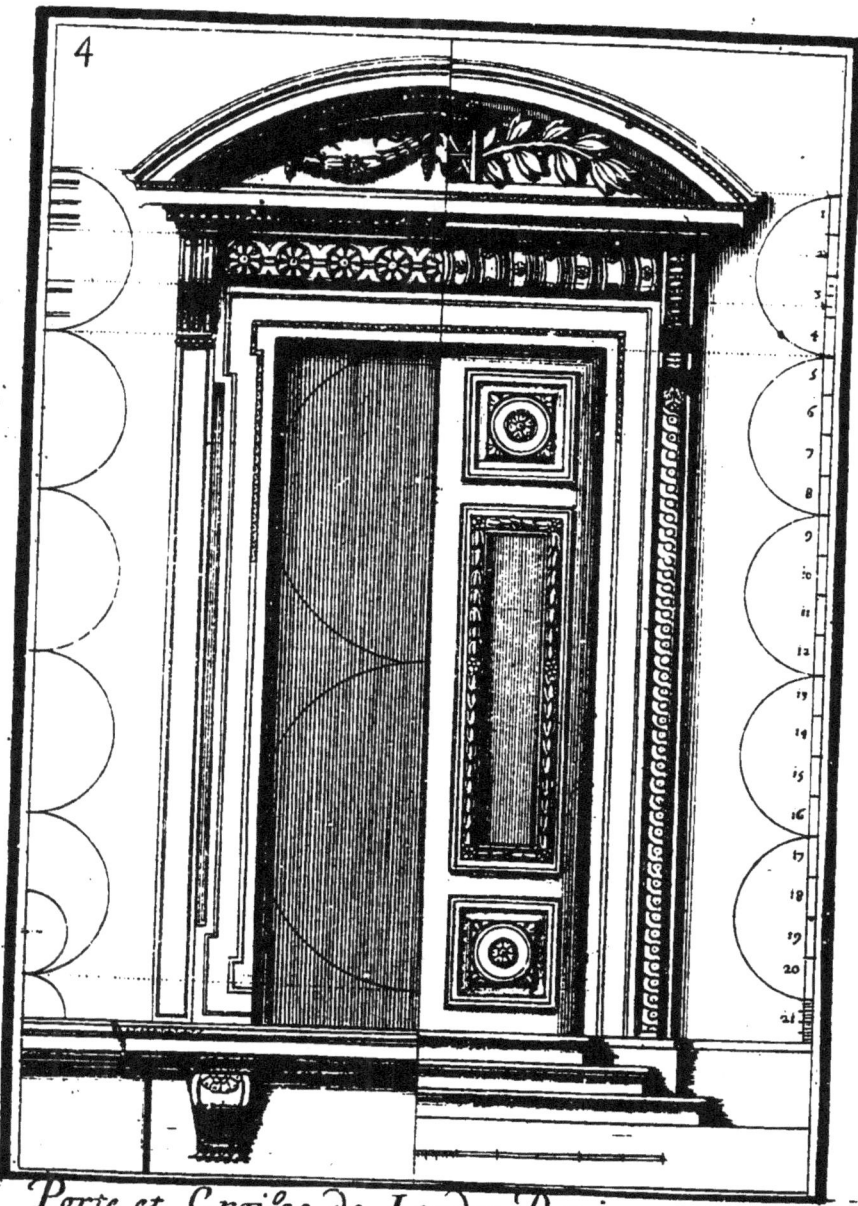

Porte et Croisée de L'ordre Dorique.

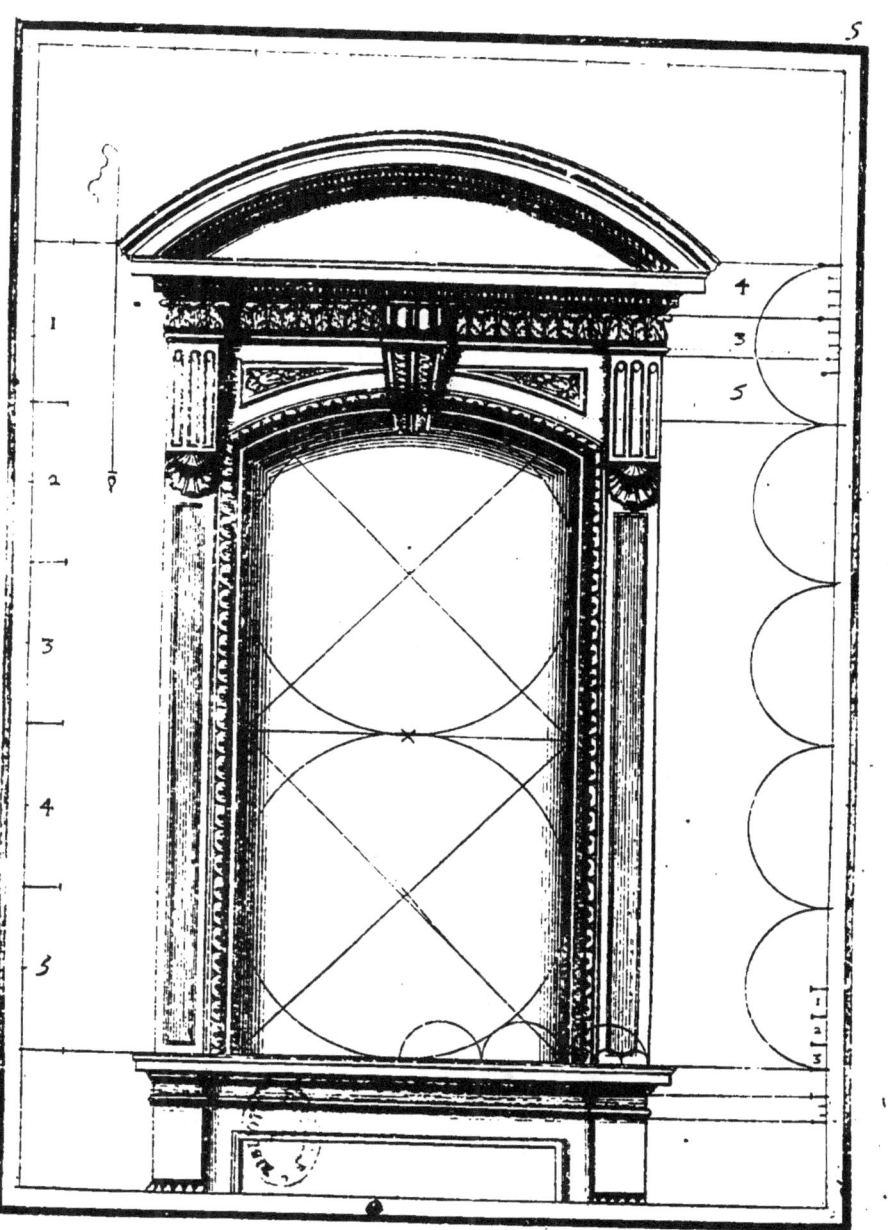

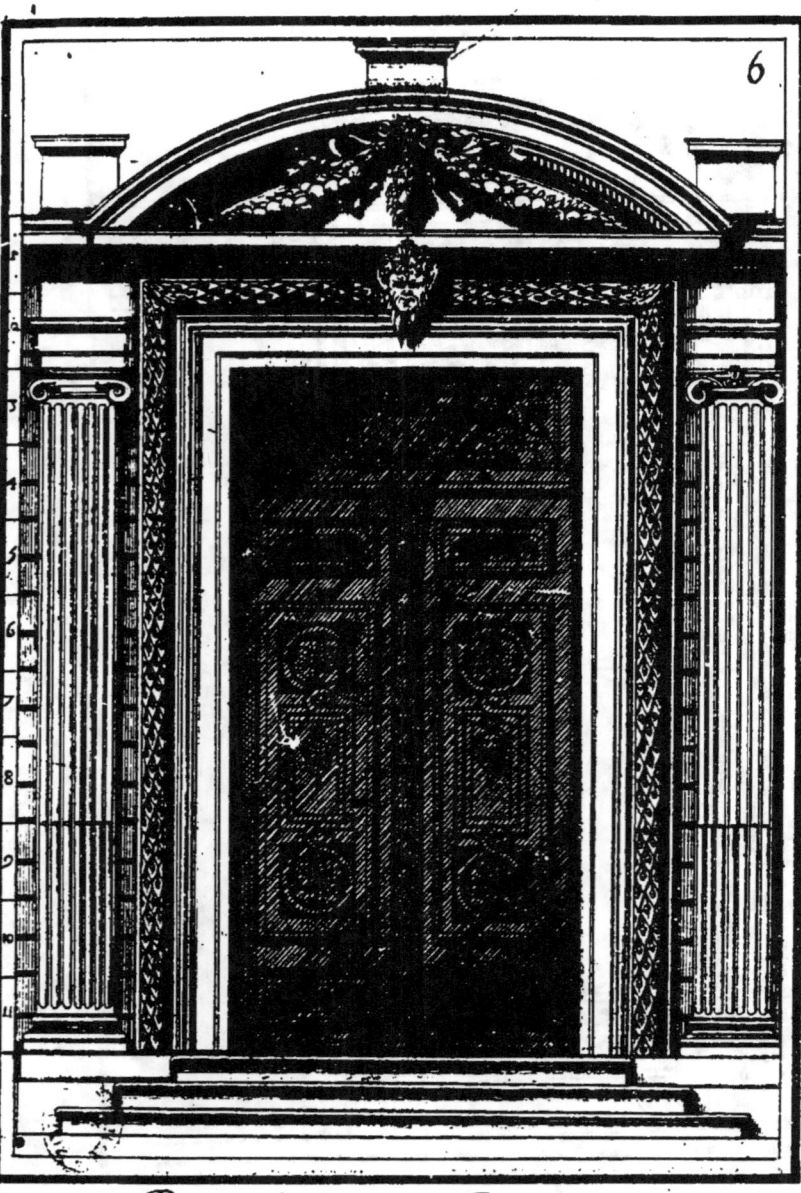

Porte de L'ordre Ionique

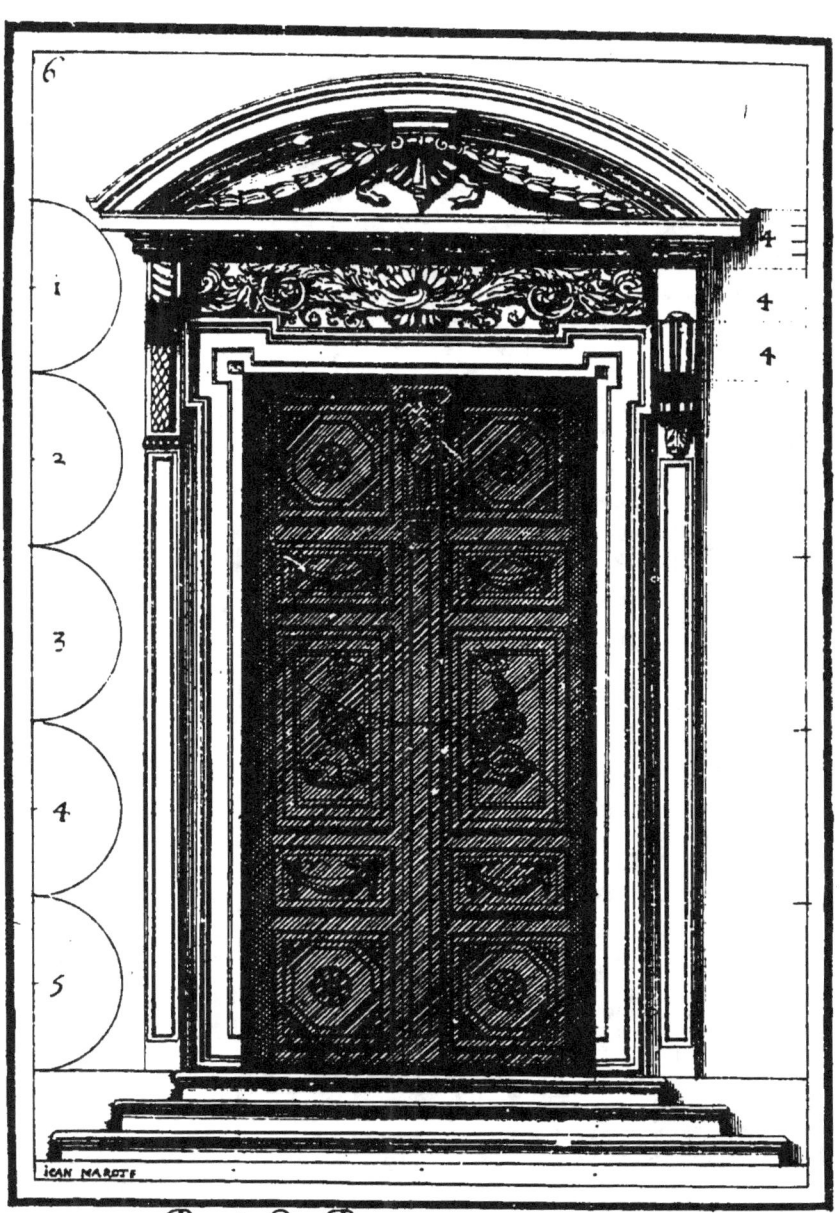

Porte de Perron

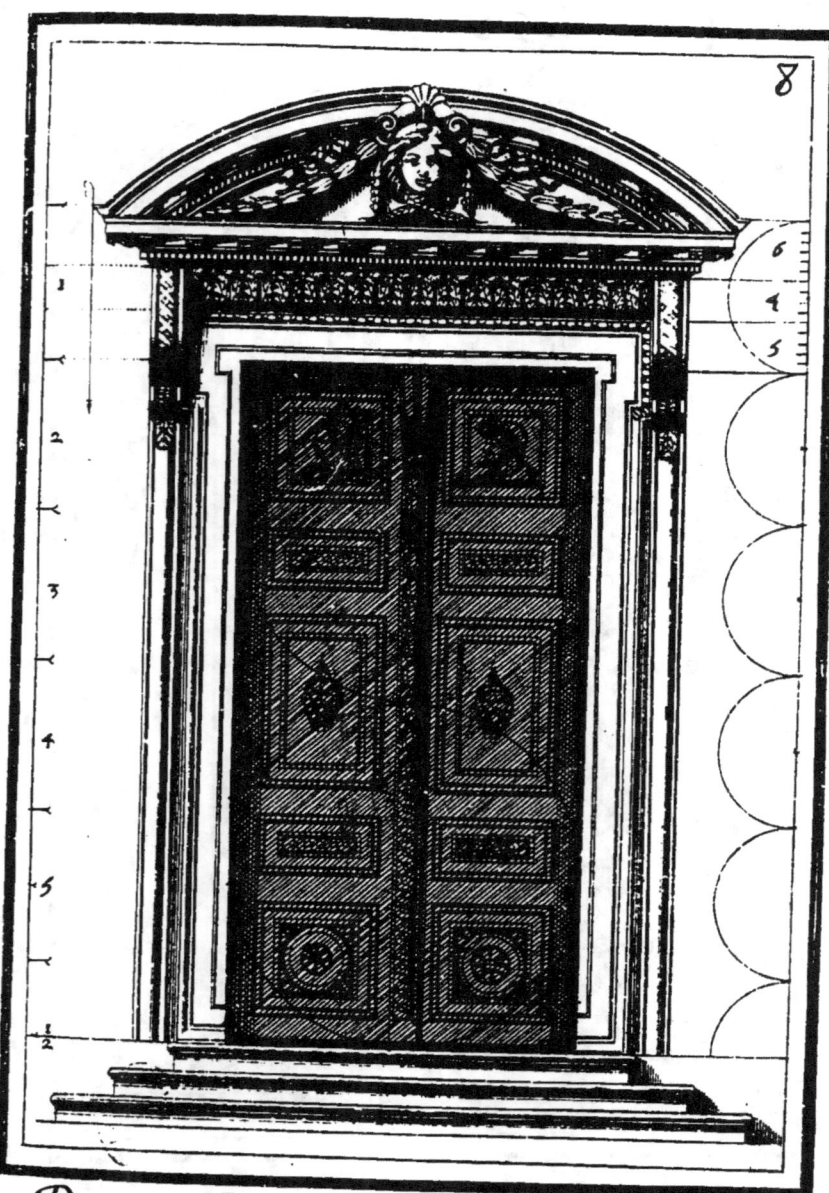

Porte de L'ordre Corinthiene

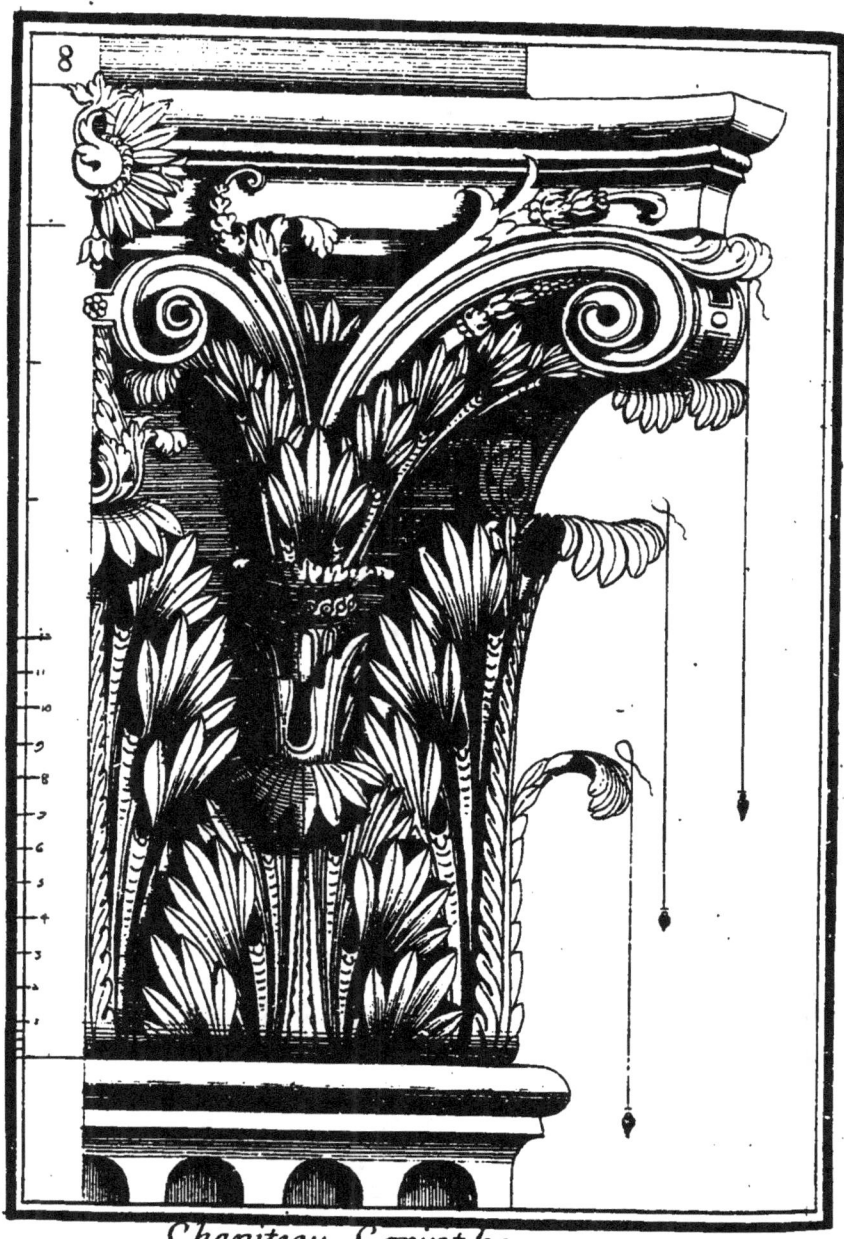

Chapiteau Corinthe

Croisees selon L'ordre Composite
qui sont dans la cour du Louure,
lesquelles font voir la beauté
des proportions cy deuant des-
criptes.

NOUVEAU TRAITÉ
DE TOUTE
L'ARCHITECTURE.

UTILE AUX ENTREPRENEURS, aux Ouvriers, & à ceux qui font bâtir.

OÙ L'ON TROUVERA AISÉMENT & sans fraction, la mesure de chaque ordre de colonne, & ce qu'il faut observer dans les Edifices publics, ou particuliers.

Par M. DE CORDEMOY, Chanoine Regulier de S: Jean de Soissons, & Prieur de la Ferté-sous-Joüars.

A PARIS,
Chez JEAN-BAPTISTE COIGNARD, Imprimeur ordinaire du Roy, ruë S. Jacques, à la Bible d'Or.

M. DCC. VI.
Avec Approbation & Privilege de Sa Majesté.

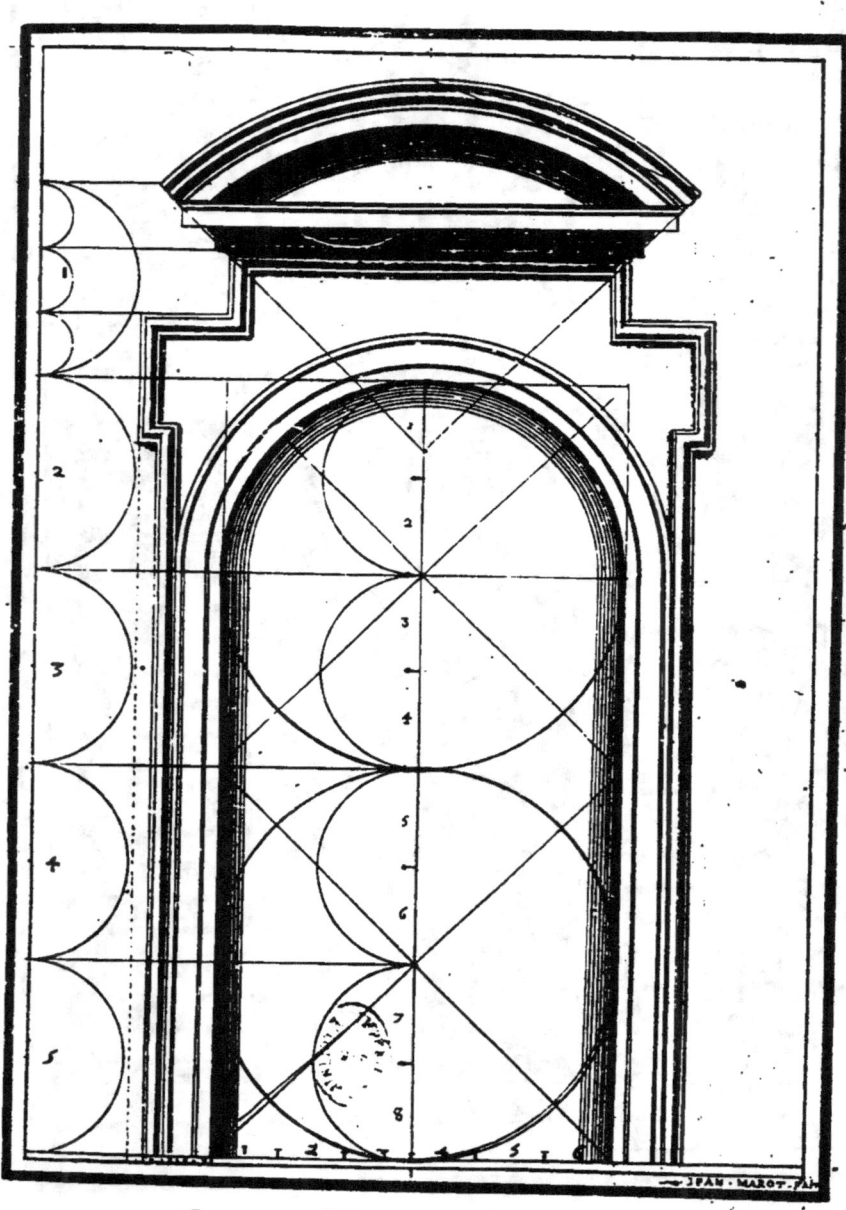

Croisée d'Eglize

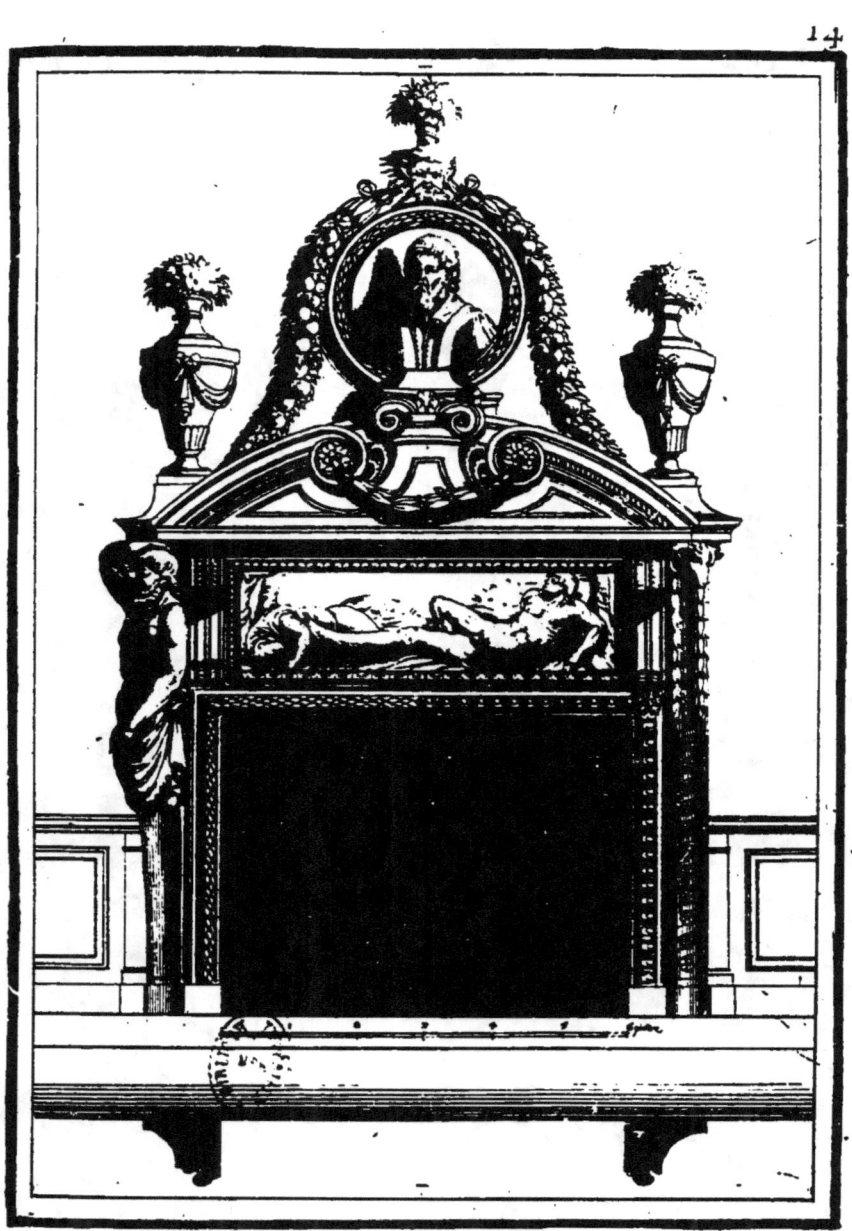

Des cheminées des salles, chambres, cabinets et garderobes; & de leur proportion.

Les cheminées des salles doiuent auoir dans oeuure six à sept pieds, et aux grands bastimens jusques à huict entre les deux jambages; & sera bon de faire leurs tuyaux dans l'espoisseur du mur si faire se peut, sinon elles seront adossées contre, en lieu où elles puissent correspondre à celles des chambres, lesquelles ne s'escartent que bien peu du milieu, comme il a esté dict. et s'il est possible, il faut faire que la cheminée soit veüe de front par celuy qui entrera dans la salle.
Leur hauteur sera de quatre, quatre

et demy, à cinq pieds au plus jusques sous platte bande du manteau. Leur saillie aura deux pieds & demy, ou trois pieds au plus, depuis le mur jusques sous le manteau. Les jambages auront de huict à douze pouces de largeur, & aux grands bastimens jusqu'à vingt quatre au plus, selon l'ordre d'Architecture auec laquelle on la veut enrichir.

Des cheminées des chambres,
Et de leurs proportions.

Les cheminées des chambres auront de largeur cinq, cinq et demy, ou six pieds ; & aux grands bastimens jusqu'à sept, et seront placées comme j'ay dict cy dessus, à cause de la place du lict.

Leur hauteur sera de quatre pieds, ou

de quatre et demy jusques sous le manteau, ou platte bande

Leur saillie sera de deux pieds, ou de deux & demy, depuis le contrecoeur jusqu'au devant des pié-droicts ou jambages.

Des cheminées des cabinets Et garderobes.

Les cheminées des cabinets & garderobes auront au moins quatre, quatre & demy, ou cinq pieds de large.

Leur hauteur sous le manteau sera pareille à celle cy dessus de quatre pieds, ou quatre & demy, et pareillement leur saillie de deux pieds, ou deux pieds & demy du contrecoeur.

Des tuyaux des cheminées.

Les tuyaux des cheminées seront esleuez jusques hors la couuerture et par dessus le faiste, de trois, quatre, à cinq pieds au plus, à fin qu'ils portent la fumée en l'air. Il faut prendre garde à ne les faire ni trop estroicts ni trop larges, pource que s'ils sont trop larges le vent entrant dedans rechassera la fumée en bas, et ne la laissera pas librement monter et sortir : & dans les tuyaux trop estroicts la fumée n'ayant pas libre sortie s'engouffrera et retournera en arriere ; c'est pourquoy on n'en fera point pour les chambres de plus estroicts que de dix a onze pouces, ni de plus larges que de quinze, qui est la largeur ordinaire des tuyaux de

cheminées des grandes cuisines, à cause du grand feu que l'on y faict. Et pour leur longueur elle sera de quatre à cinq pieds au plus dans oeuure. depuis où finit la hotte jusques au haut du tuyau. Or ladicte hotte va depuis le manteau jusqu'à l'endroit du plancher, ou clef de voute, toûjours en diminuant au dedans oeuure, jusques à ce que l'on paruienne aux mesures de largeur et longueur cy dessus prescrites, & depuis là en montant jusqu'au bout du tuyau, il le faut conduire le plus vniment que faire se pourra, d'autant qu'à faute de ce faire, on est souuent incommodé de fumée

Ce qu'il faut observer en faisant les cheminées, & de la façon que les Anciens s'en sont seruis.

Il faut que les jambages et manteaux des cheminées sur lesquels se sont les tuyaux soient trauaillez delicatement, pource que l'ouurage à la rustique ne sied bien qu'en de tres grands bastiments, pour les raisons cy dessus

Les Anciens pour eschaufer leurs chambres, se sont seruis de ces moyens ; ils faisoient les cheminées au milieu auec des colomnes ou corbeaux qui portoient en haut les Architraues sur lesquels estoient les tuyaux des cheminées d'ou sortoit la fumée, comme on en voyoit vne à Baye pres de la Piscina de Neron ; & vne qui n'est pas loin de Ciuità vechia Et quand ils ne

vouloient pas des cheminées ils faisoient dans l'espoisseur du mur quelques trompes ou tuyaux par où montoit la chaleur du feu qui estoit dessous la chambre, & sortoit dehors par certaines bouches ou soûpiraux qui estoient au haut de ces tuyaux.
Presque en la mesme maniere Messieurs Trenti gentilhommes de Vicenze rafraichissent en esté leurs chambres à Costoza leur maison des champs, pource qu'il y a en ce lieu là des montagnes dans lesquelles se trouuent de fort grandes caues, qui estoient anciennement des carrieres, dont je croy qu'entend parler Vitruue au second liure, où il traicte des pierres; dans lesquelles caues il s'engendre des vents extremement frais que ces gentilshommes conduisent et font entrer dans leurs maisons par de certaines voutes

soufterraines, & par le moyen de certains tuyaux, femblables à ceux dont nous parlions cy deffus, les font couler dans toutes les chambres, ouurant Et bouchant lefdicts tuyaux comme il leur plaift pour prendre plus ou moins de fraischeur, felon le temps et la faifon, Et quoy que ce lieu soit merueilleux, quand ce ne feroit que pour cette grande commodité : neantmoins ce qui le rend encore plus admirable & plus digne d'estre veu, c'est la prifon des vents, qui est vne certaine chambre fous terre, faicte par le trefexcellent feigneur Trenti, & par luy nommée Eolie, où plufieurs de ces tuyaux et conduits à vents se defchargent, à laquelle, pour la rendre belle et digne de ce nom qu'il luy a donné, il n'y a efpargné ni foin ni defpenfes.

Des Escaliers, et de leurs diuerses manieres, & du nombre & grandeur des marches ou degrez.

Il faut soigneusement prendre garde à bien poser les escaliers, pource qu'il n'y a pas peu de difficulté à trouuer lieu qui y soit propre, à fin qu'ils puissent bien faire leurs distributions et qu'ils n'empeschent point le reste du bastiment C'est pourquoy on les place ordinairement au coin du bastiment, ou sur les aisles, ou dans le milieu de la façade ; ce qui n'arriue que rarement si ce n'est aux grandissimes bastimens, pource que beaucoup de pierres qui se deuroient rencontrer de suite seroient interrompues par le moyen de cet escalier qui seroit

dans le milieu, si ce n'est que le logement fust double.

Il y a trois ouuertures a faire aux moindres escaliers ; la premiere est la porte par où on y entre, laquelle est d'autant mieux faicte qu'elle a plus d'ouuerture, & me plaist dauantage si elle est en lieu où auant que de paruenir on voye la plus belle partie de la maison, pource qu'encore que la maison soit petite, par ce moyen elle paroistra plus grande : neantmoins il faut que ladicte porte paroisse & soit aisée à trouuer.

La seconde ouuerture est celle des fenestres, qui sont necessaires pour donner de la clarté sur les degrez ; & lors qu'il n'y en a qu'vne il faut qu'elle soit au milieu tant que faire se peut, à fin que tout l'escalier soit esclairé.

La troisiesme est l'ouuerture par laquelle on entre dans les appartemens d'enhaut, Et qui doit conduire en des lieux amples, beaux, & enrichis.

Les escaliers seront bienfaicts s'ils sont amples, clairs, & aisez, de sorte qu'ils semblent conuier le monde à y monter.

Ils seront clairs, s'ils ont vne viue lumiere, Et qui se respande par tout également.

Ils seront amples, s'ils ne paroissent estroicts & petits, eu esgard à la grandeur et qualité du bastiment ; Mais jamais ils ne doiuent estre plus estroits de quatre pieds, à fin que si deux personnes s'y rencontrent, elles puissent commodement se faire place l'vne à l'autre. On leur peut donner jusques à cinq six, ou sept pieds, ou sept

& demy. Et aux grands bastiments jusqu'à dix ou douze pieds de large pour châcun rampant, & les faut faire les plus commodes qu'il est possible

De la hauteur et largeur des marches ou degrez

Les marches ou degrez ne doiuent pas auoir plus de six pouces de haut, Et s'ils sont plus bas ce sera sur tout aux escaliers longs et continuez, ils en seront plus aisez pource que le pied ne se lassera pas tant à monter, mais ils n'auront pas moins de quatre pouces de hauteur

Leur largeur ne doit pas estre de moins que d'vn pied, ni de plus que de quinze à seize pouces

Les Anciens obseruoient de faire le

nombre des degrez non pair à fin qu'ayant commencé à monter du pied droict on acheuast du mesme pied; ce qu'ils prenoient à bon augure, et à plus grande deuotion entrant dans les Temples

Des diuerses manieres des escaliers

Les escaliers se font droicts ou a viz et limaçon : les droicts se font estendus en deux branches, ou sont quarrez, qui tournent en quatre branches. Et pour en faire de cette derniere sorte toute la place se diuise en quatre parties dont il y en a deux pour les degrez, et deux pour le vuide; du milieu duquel, s'il est descouuert, l'escalier reçoit de la clarté. Ils se peuuent faire auec vn

mur au dedans, & lors dans les deux parties qu'on prend pour les degrez se doit comprendre et renfermer l'espoisseur du mur qui faict la cage : ils se peuuent faire aussi sans mur au dedans. Ces deux sortes d'escaliers sont de l'inuention du seigneur Louis Cornaro gentilhomme d'excellent jugement.

Les escaliers à viz et limaçon se font ronds en aucuns lieux, et en d'autres se font en ouale, quelque fois auec la colomne au milieu, & d'autres fois vuides. Et tels escaliers à viz se font particulierement en des lieux estroits pource qu'ils occupent moins de place que les escaliers droicts, mais sont plus malaisez à monter. Ceux là ont bonne grace qui sont vuides au milieu, pource qu'ils peuuent

auoir du jour d'en haut, Et ceux qui sont au haut de l'escalier voyent tous ceux qui montent, ou qui commencent à monter, & sont aussi veus par eux.

Ceux qui ont la colomne au milieu ayans peu d'espace se font en ceste maniere : On diuise le diametre en douze parties, dont les dix sont pour les degrez, & les deux restans sont pour la colomne au milieu ; ou l'on diuise ledict diametre en huict parties, dont les six sont pour les degrez, et les deux autres pour la colomne. S'il y a beaucoup d'espace on diuise le diametre en trois parties, dont on en prend deux pour les degrez, et vne qui demeure pour la colomne comme au dessein A ; ou bien on diuise le diametre

en sept parties, desquelles on prend trois pour la colomne du milieu, Et quatre pour les degrez : & c'est justement de cette maniere qu'est l'escalier de la colomne de Trajan à Rome. Et si on faict les degrez en tournant comme au dessein B, ils en seront plus beaux & agreables, et plus longs que s'ils estoient droicts. Mais aux escaliers vuides au milieu le diametre se diuise en quatre parties, desquelles deux sont pour les degrez et deux pour le milieu.

Outre les manieres d'escaliers qui sont en vsage, il en a esté trouué vne à limaçon par le seigneur Marc Anthoine Barbaro gentil homme Venitien, d'excellent esprit, laquelle se pratique bien à propos aux lieux fort serrez, il n'y a

point de colomne au milieu, & les degrez allans en tournant en sont beaucoup plus larges ; on la diuise comme la susdicte maniere

Ceux qui sont en ouale se diuisent de la mesme façon que les ronds ; ils sont fort beaux et agreables pource que toutes les fenestres & les portes se trouuent à la teste de l'ouale et au milieu, & sont fort commodes. J'en ay faict vn vuide au milieu dans le Monastere de la Charité à Venise qui reussit merueilleusement bien.

A Escalier à limaçon auec colomne au milieu.

185

B *Escalier à limaçon auec colomne & degrez tournans*

C Escalier à limaçon vuide au milieu.

D *L*scalier à limaçon vuide au milieu, auec degrez tournans

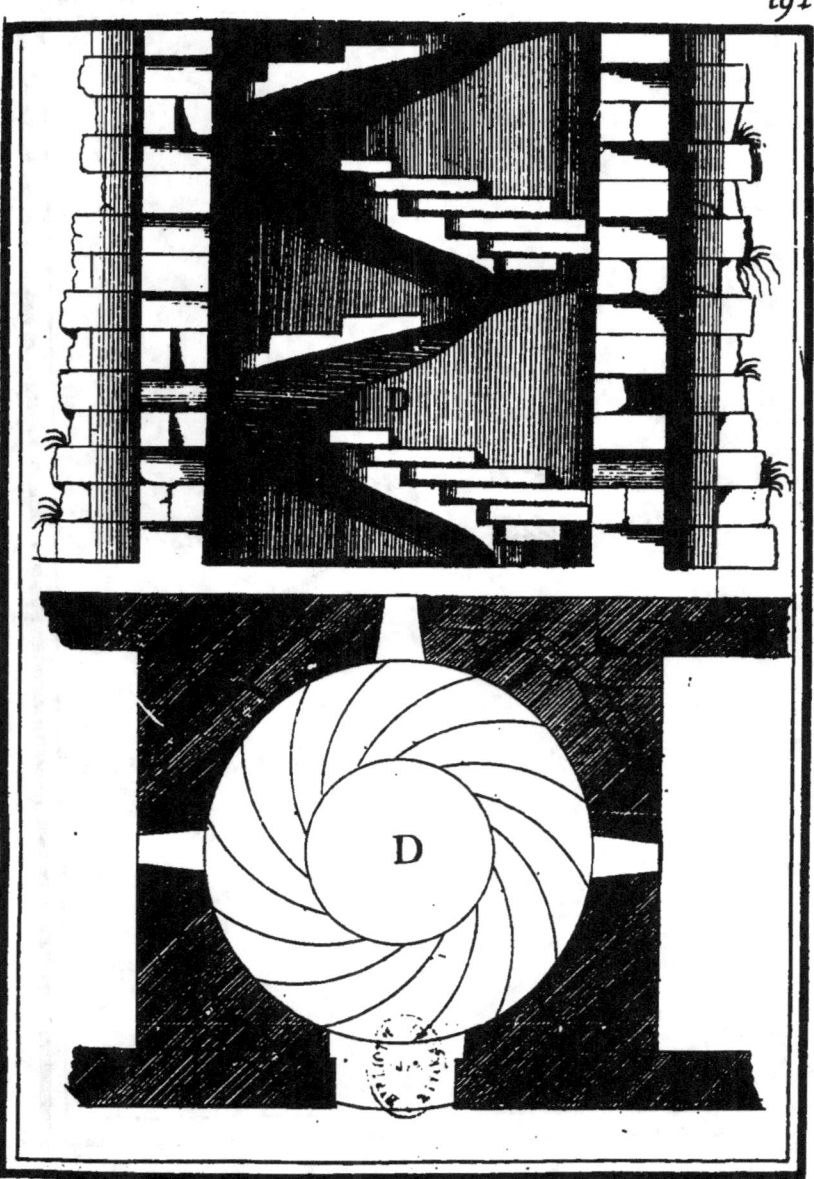

E Escalier en ouale auec colomne au milieu.

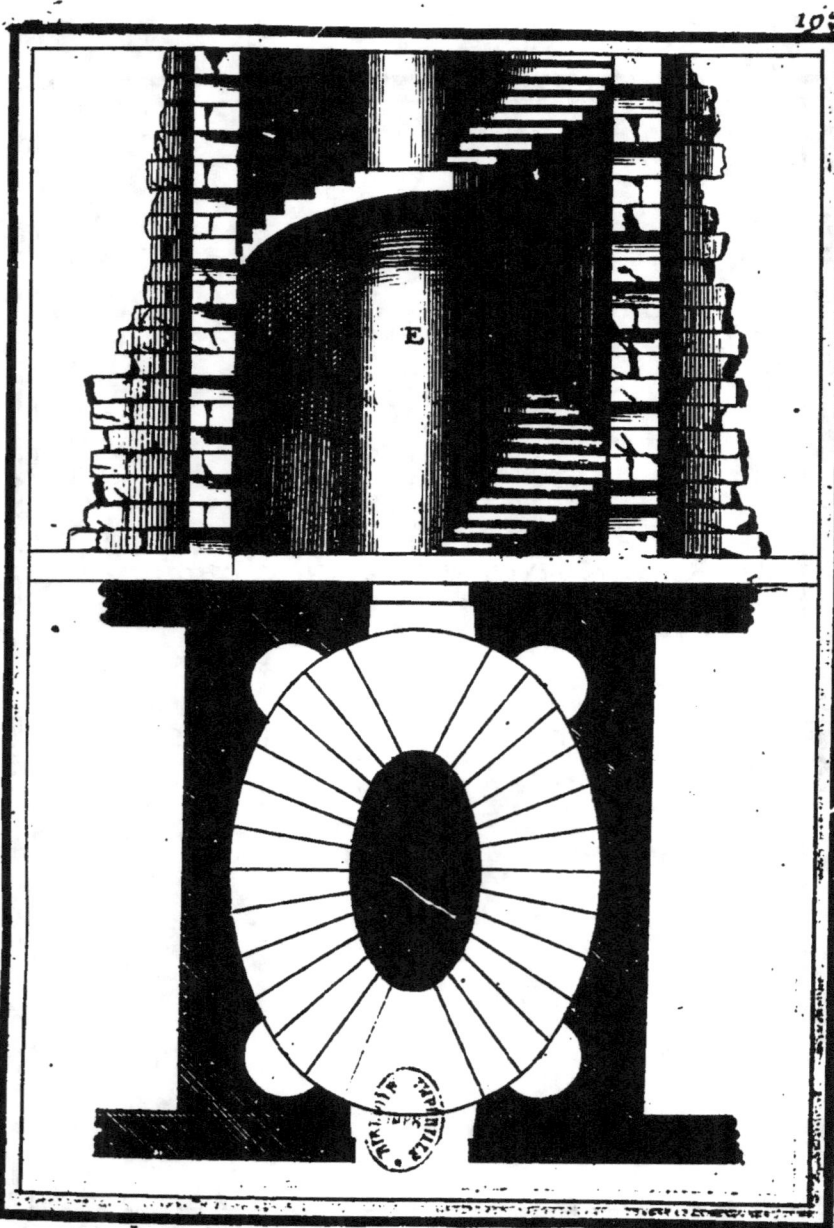

Oj.

F Escalier en ouale sans colomne.

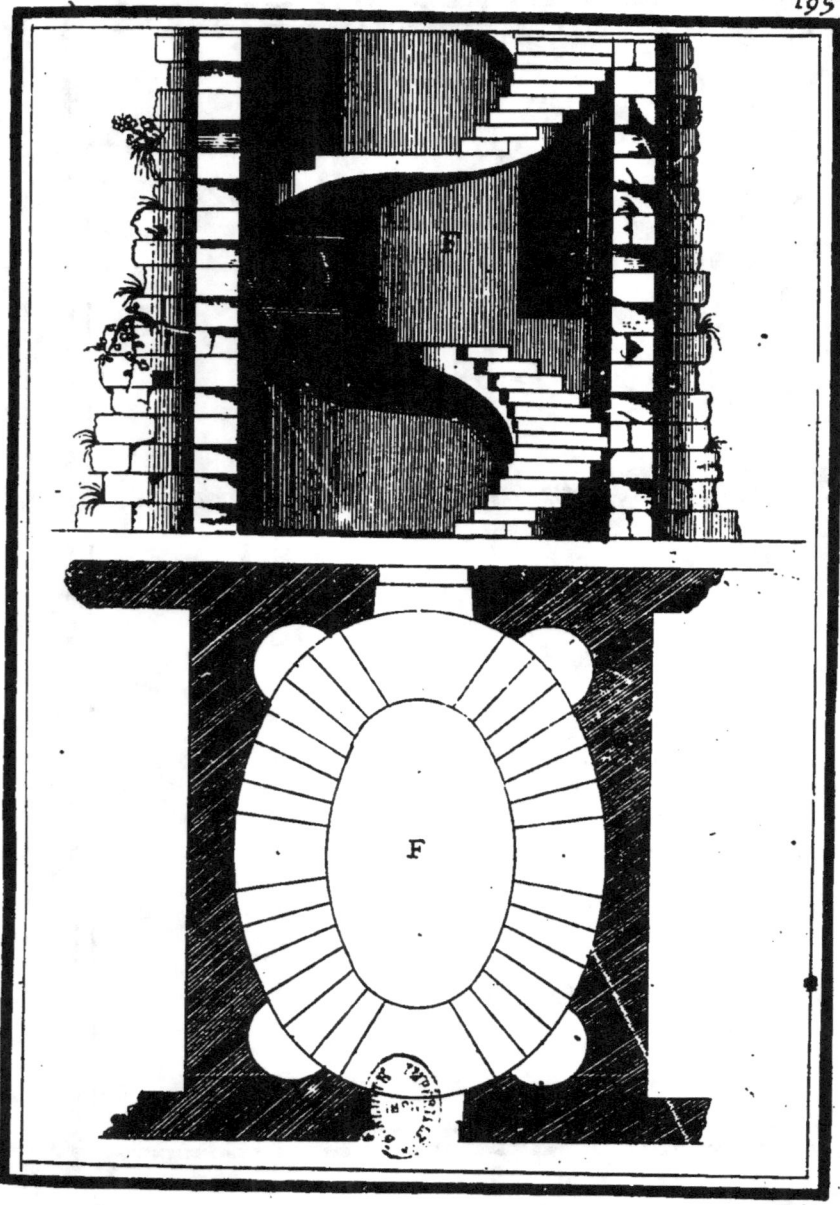

Oij

G. Escalier droict auec un mur au dedans.

H. Escalier droict, sans mur.

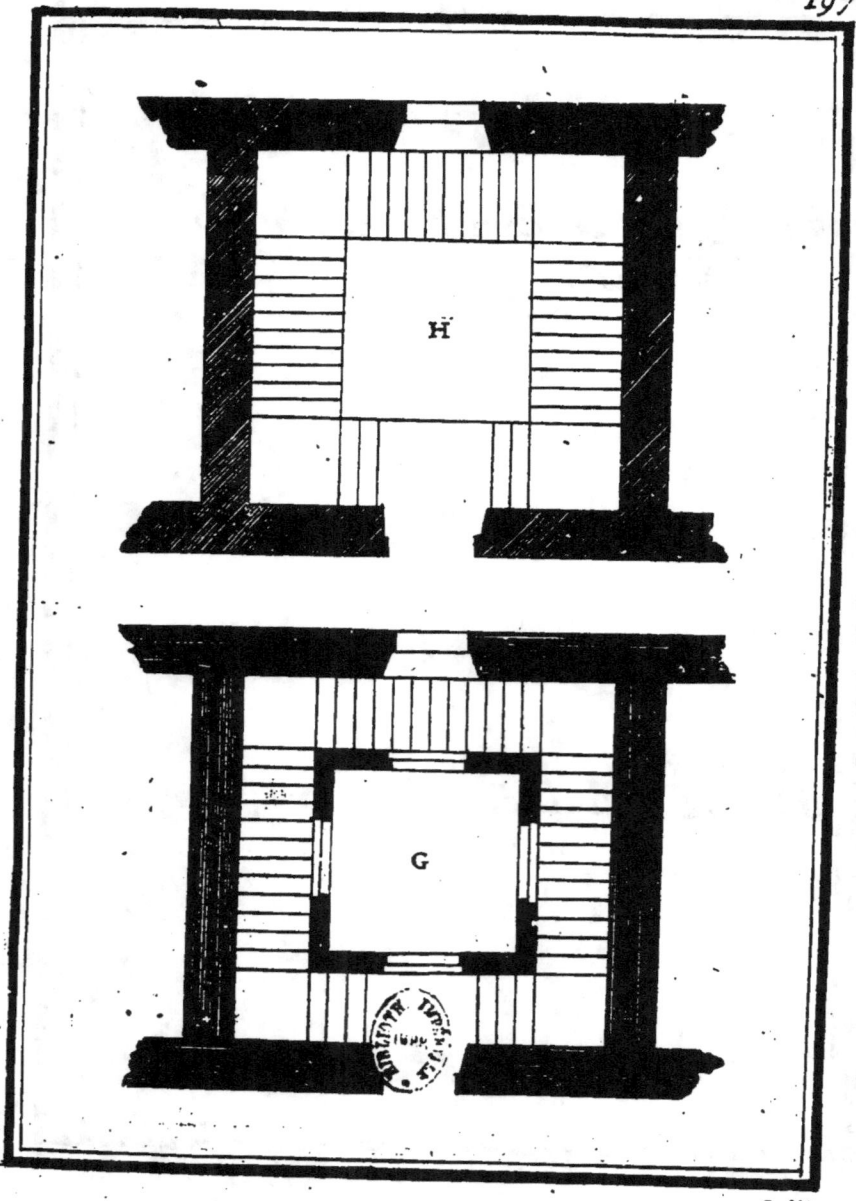

Il y a vne autre belle maniere d'escalier que fit faire le Roy François premier au Chasteau de Chambor pres de Blois, & est de cette sorte ; il y a quatre escaliers qui ont quatre entrées, sçauoir châcun la sienne, et montent l'vn sur l'autre, de sorte que le faisant au milieu du bastiment les quatre peuuent seruir à quatre appartemens sans que ceux qui habitent en l'vn aillent par l'escalier de l'autre ; Et pource qu'il est vuide au milieu tous se voyent l'vn l'autre monter et descendre sans se donner aucun empeschement Et d'autant que cette inuention est belle & nouuelle je l'ay mise icy et marquée par lettres depuis le pied jusqu'au haut, à fin qu'on voye où châque escalier commence et où il acheue.

199

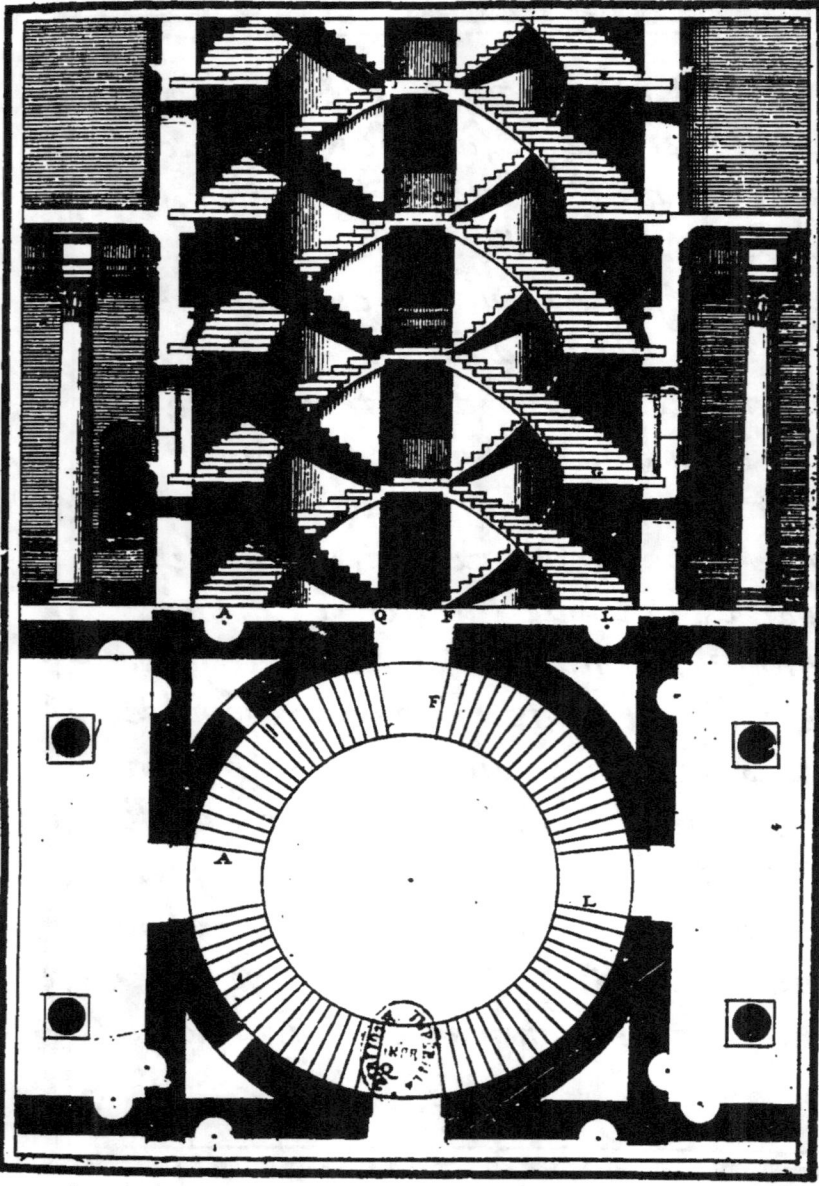

O iiij

Il y auoit encore aux Portiques de Pompée à Rome, en allant à la place des Juifs, des escaliers à limaçon de tres belle inuention, pource qu'estans posez au milieu, de sorte qu'ils ne pouuoient receuoir de clarté que d'enhaut, ils estoient faicts sur des colomnes, à fin que la clarté se respandist par tout egalement. A l'exemple desquels Bramante, en son temps excellent Architecte, en fit vn à Beluedere, & sans degrez, ayant les quatre ordres d'Architecture, Dorique Ionique, Corinthien, & Composé Pour faire de ces escaliers il faut diuiser tout l'espace en quatre parties, dont on en prend deux pour le vuide du milieu, & vn de chaque costé pour les degrez et les colomnes.
On void beaucoup d'autres manieres d'escaliers dans les anciens edifices,

comme de triangulaires, & de cette sorte sont ceux par où l'on monte sur le clocher à Saincte Marie de la Rotonde, qui sont vuides au milieu, & reçoiuent jour d'en haut. Ceux encor qui sont à Sancto Apostolo en la mesme ville par où l'on monte à Monte-Cauallo sont fort magnifiques, et sont doubles, dont beaucoup de personnes ont pris le modelle, & conduisoient à vn Temple situé à la cime de la montagne, comme monstre mon liure des Temples ; Et de cette sorte est ce dernier dessein.

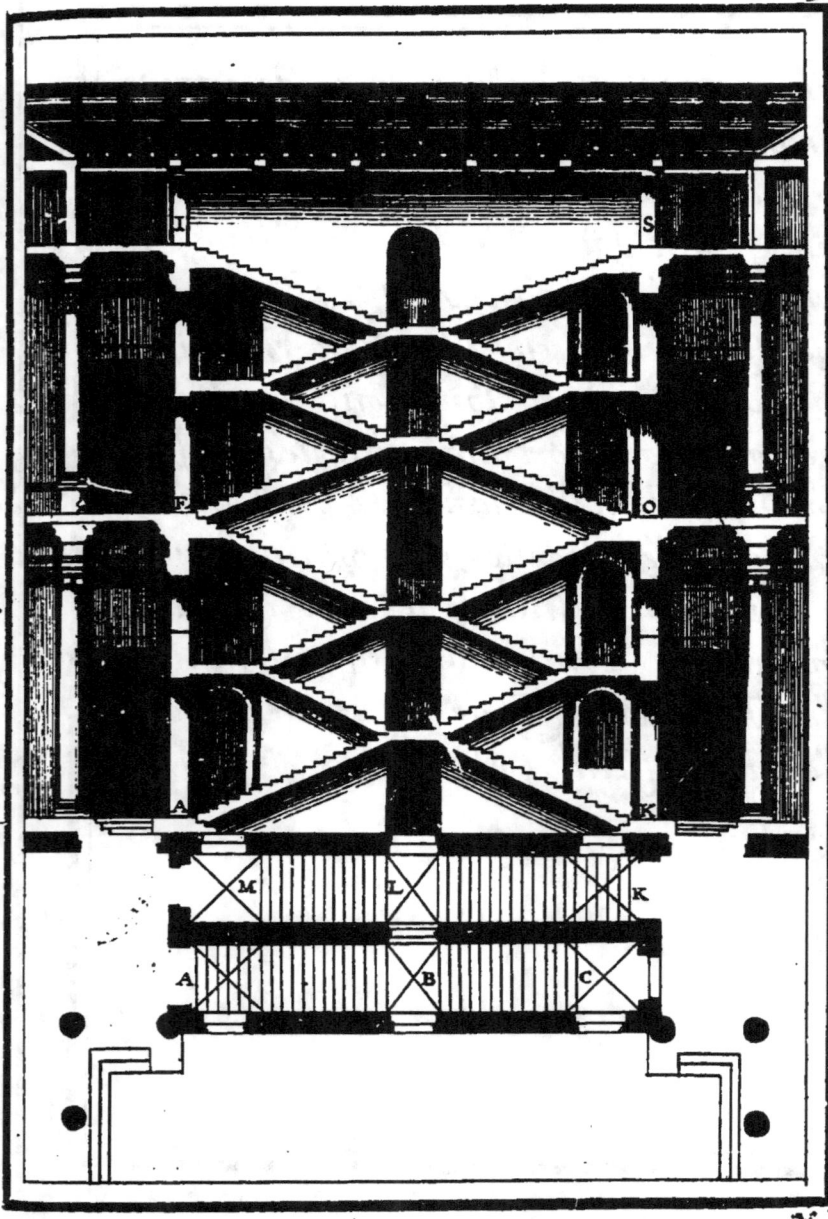

Il faut noter qu'aux escaliers qui seront quarrez, ou quarré-longs, lors qu'on sera contraint d'y mettre des marches d'angles en tournant on n'en pourra faire plus de six au demy cercle, qui sont trois au quart de cercle ; et ce lors que l'escalier n'aura que six à sept pieds de large dans oeuvre, qui est la moindre grandeur dont il se puisse faire.

Aux escaliers de huict pieds de large on mettra huict marches d'angle en tournant au demy cercle qui sont quatre pour le quart de cercle.

Et aux escaliers de neuf à dix pieds de large on mettra dix marches au demy cercle.

S'ils ont jusqu'à dixhuict pieds,

plus ou moins, on pourra faire jusque à douze marches au demy cercle.

Il faut prendre garde que le pallier de l'escalier, qui est l'espace entre le mur & les marches par où l'on monte, et qui donne distribution aux départemens, soit plus large, d'une quatriesme partie, au moins, que la longueur desdictes marches.

Des couuertures.

Apres auoir leué les murailles jusqu'à leur hauteur, faict les voutes, mis les trauées de châque estage, & faict l'escalier & toutes les choses dont nous auons parlé cy dessus, il est besoin de faire la couuerture, laquelle embrassant châque partie du bastiment et pressant egalement les murs par le moyen de son poids, est comme vn lien de tout l'ouurage ; & outre qu'elle defend & garantit ceux qui y habitent, de la pluye, et de la neige, de l'ardeur du Soleil & de l'humidité de la nuict, elle est encore entierement necessaire à la conseruation de l'Edifice

Les premiers hommes comme on lit dans Vitruue, firent les couuertures de leurs maisons plattes; mais s'apperceuans qu'ils n'estoient pas à couuert de la pluye, contraints par la necessité, commencerent de les faire en faiste, c'est à dire en comble, au milieu;

Ces combles se doiuent faire plus hauts ou plus bas. selon les regions où se font les bastimens, ce qui est cause qu'en Allemagne, à cause de la grande quantité des neiges qui y tombent, les couuertures se font fort aigües et droictes, & se couurent de lattes et de thuilles fort peu espoisses, pource que s'ils les faisoient autrement elles seroient ruinées de la pesanteur des neiges Mais pour nous qui viuons en des regions temperées nous deuons faire des couuertures qui soient & de belle forme & telles que la

pluye y coule aisement. C'est pour-
quoy ces couuertures seront ou de thuille
ou d'ardoise, qui sont les matieres les
plus communes et vsitees

La thuille pour estre commodement sou-
stenue n'a pas besoin que le triangle
de son comble ait pareil exaulcement
que celuy de l'ardoise.

Les combles qui sont faicts pour ardoise
doiuent auoir plus d'exaulcement, tant
à cause du vent qui enleueroit ladicte
ardoise, que pour le retour de l eau qui
la pourrit. Or soit que vous fassiez
vostre couuerture de thuille ou d'ardoise,
vous vous seruirez indiferemment
des manieres suiuantes, n'y ayant
de difference entre l'vne & l'autre, que
celle qu'apporte la construction des

triangles de leurs combles. Et telles couuertures se font ou auec exaulcement de l'entablement au dessus du dernier plancher, comme quand on pratique des chambres en galetas, ou sans exaulcement; comme le tout se peut distinctement voir par les figures suiuantes, & l'assemblage de chacune piece.

Proportion des combles à thuille.

Soit la largeur de l'edifice hors œuure AA, qu'il faut diuiser en huict parties egales par les poincts 1, 2, 3, 4, 5, 6, 7, 8, et des huict parties en prendre sept, qui seront pour chacun costé qui s'assemblent au faiste B.

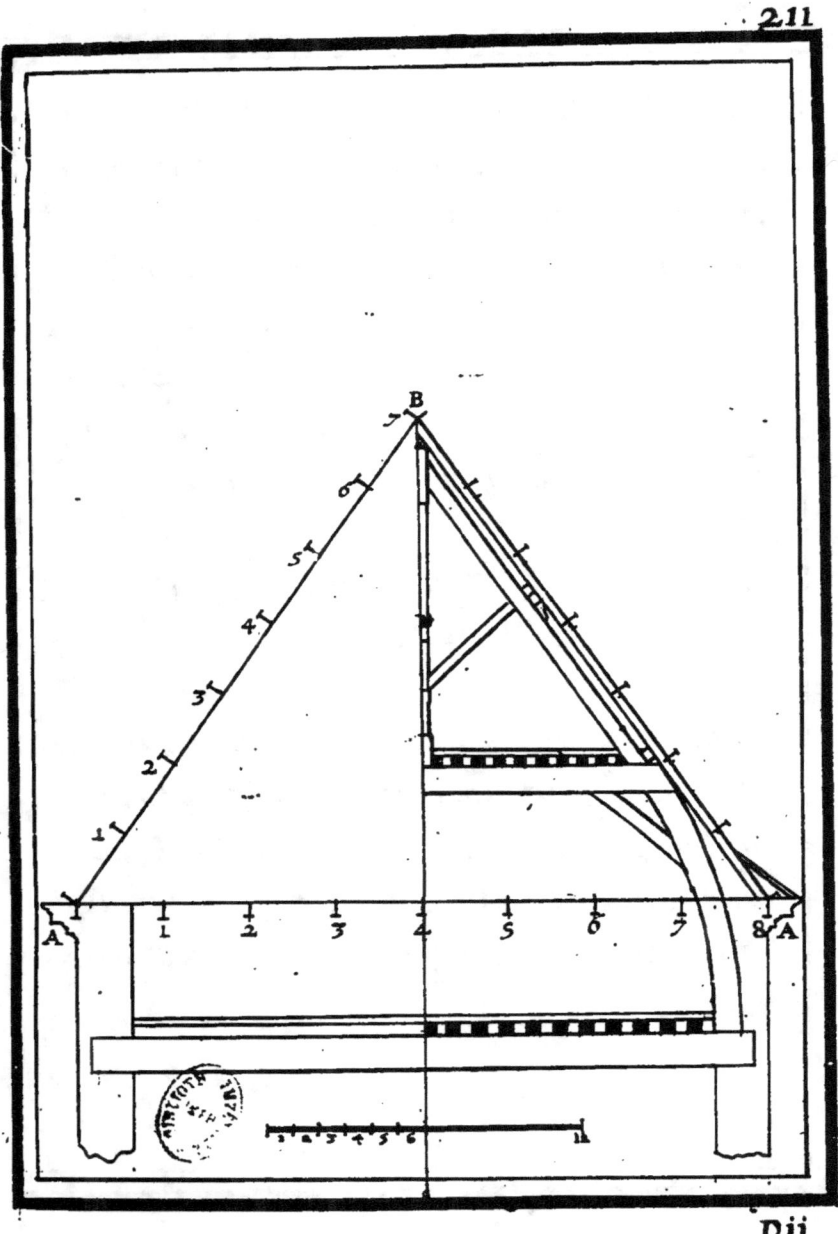

Proportion des combles à ardoise

Soit la largeur donnée de l'edifice hors œuvre AA, cette mesme largeur sera raportée à châcun costé qui s'assembleront au faiste B, et formeront un triangle equilateral, ayant les trois costez, & les trois angles egaux entr'eux.

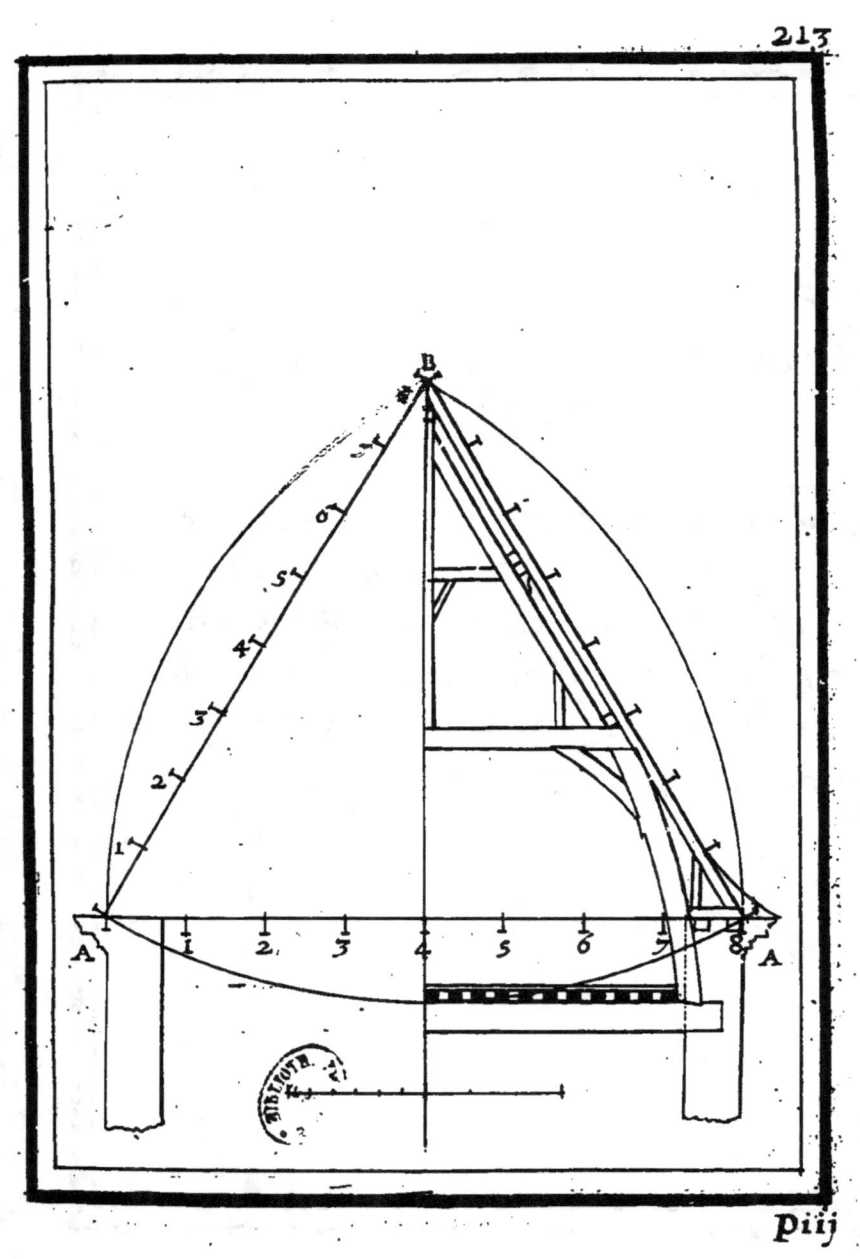

*P*roportion des combles à ardoise, pour leur donner plus de roideur que le triangle equilateral.

Soit pareillement la largeur donnée de l'edifice hors oeuure AA, diuisé en huict parties egales ; les deux costez qui s'assemblent au faiste B, en contiennent châcun neuf.

215

Piiij

Proportion derniere de la plus grande roideur des combles à ardoise.

Soit la largeur de l'edifice hors oeuure AA, pareillement diuisé en huict parties egales ; les deux costez qui s'assemblent au faiste B, en contiendront châcun dix.

217

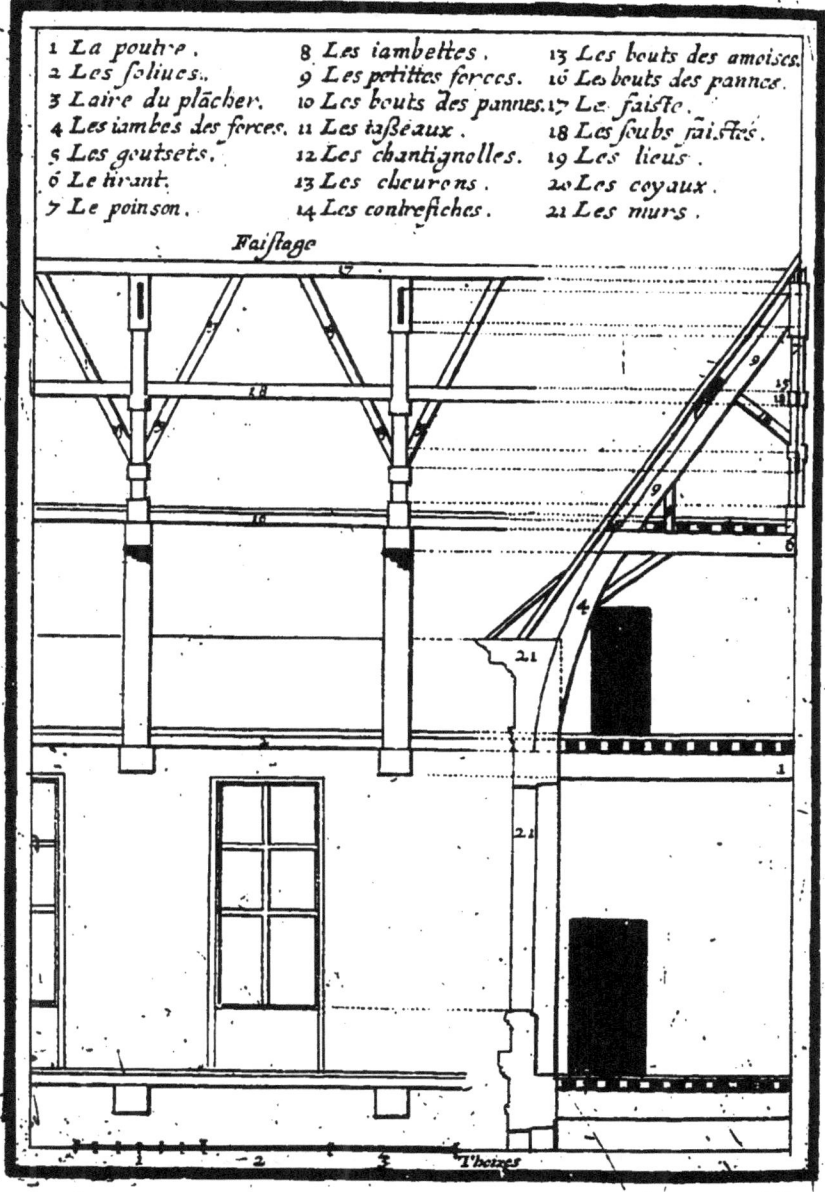

1. La poutre.
2. Les soliues.
3. L'aire du plácher.
4. Les iambes des forces.
5. Les goutsets.
6. Le tirant.
7. Le poinson.
8. Les iambettes.
9. Les petittes forces.
10. Les bouts des pannes.
11. Les tasseaux.
12. Les chantignolles.
13. Les cheurons.
14. Les contresiches.
15. Les bouts des amoises.
16. Les bouts des pannes.
17. Le faiste.
18. Les soubs faistes.
19. Les lieus.
20. Les coyaux.
21. Les murs.

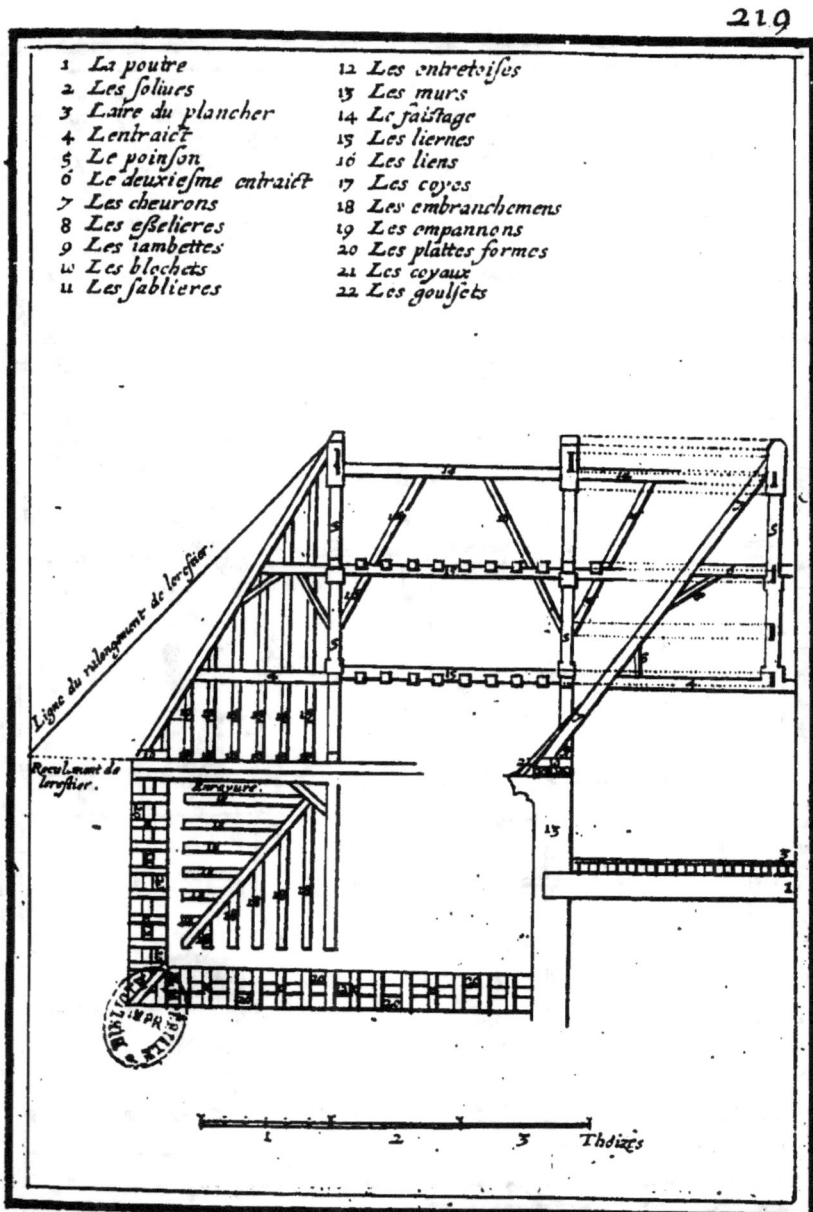

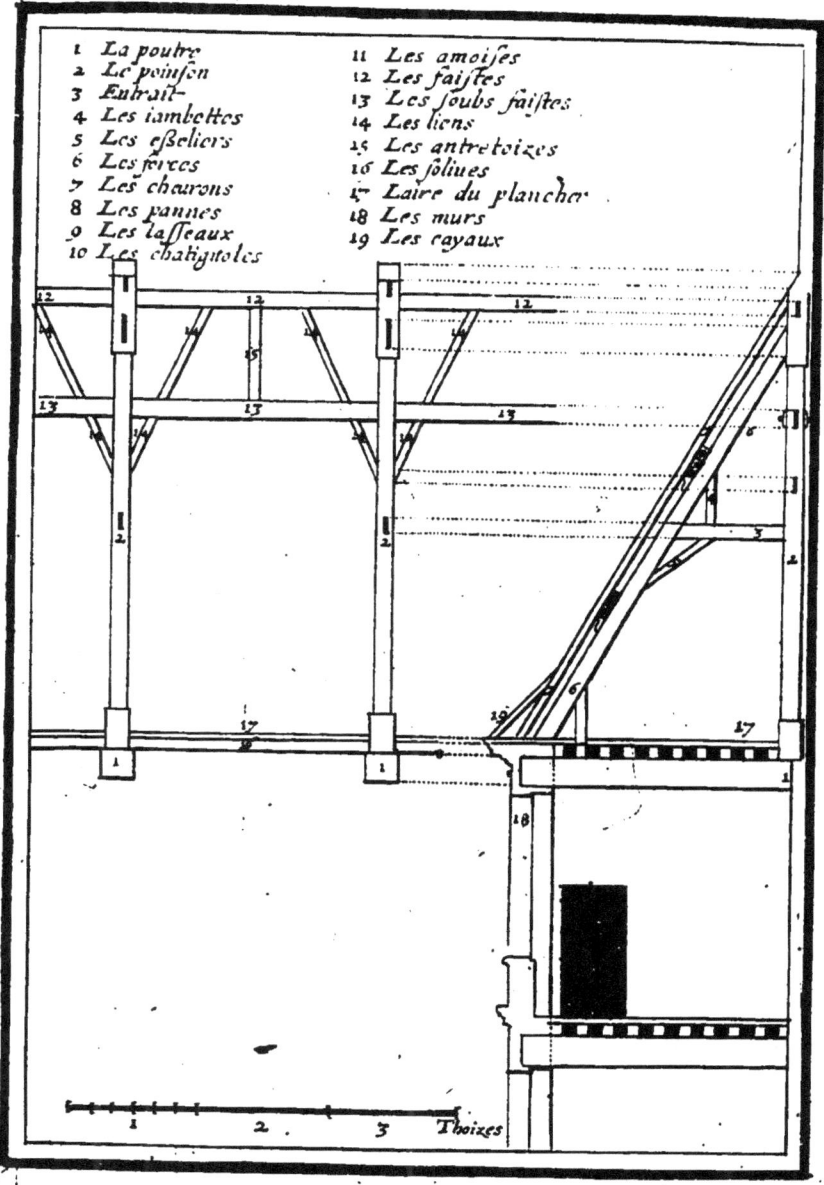

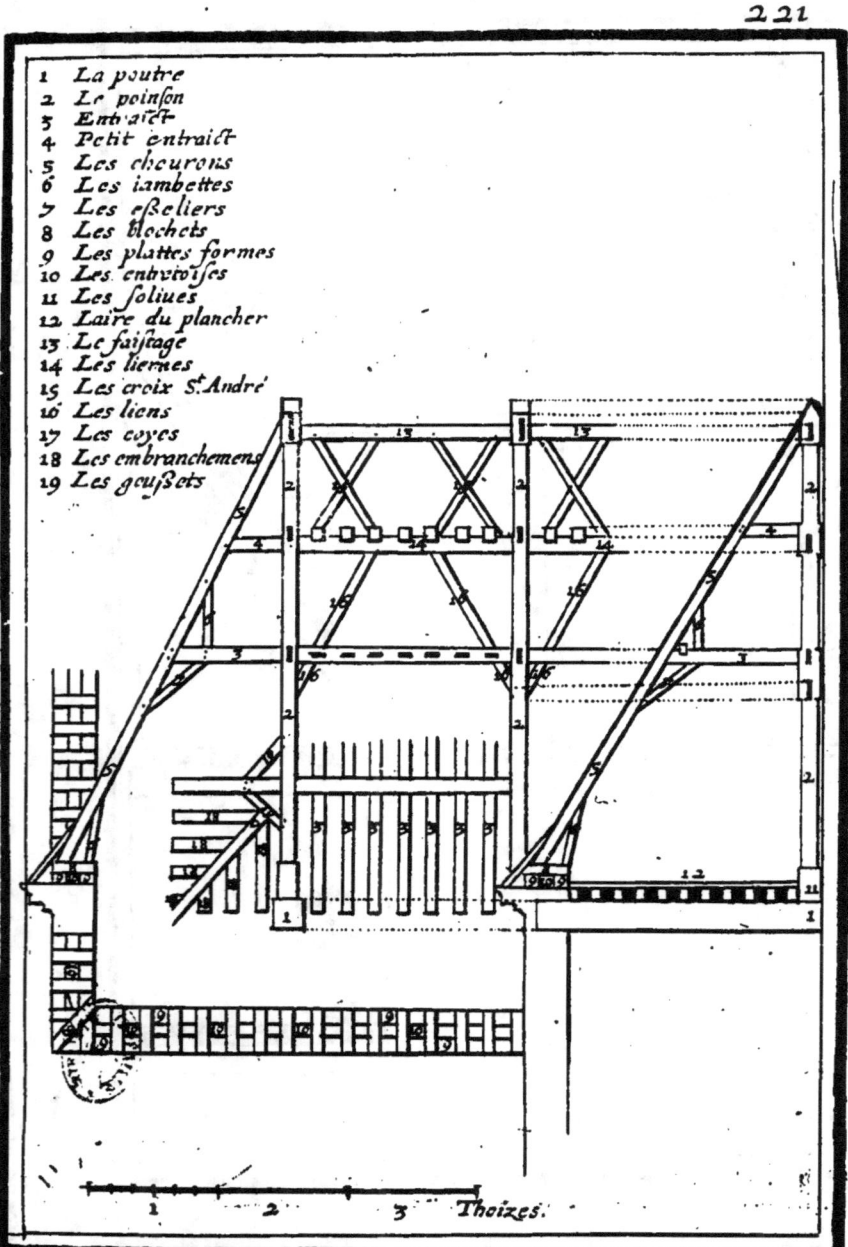

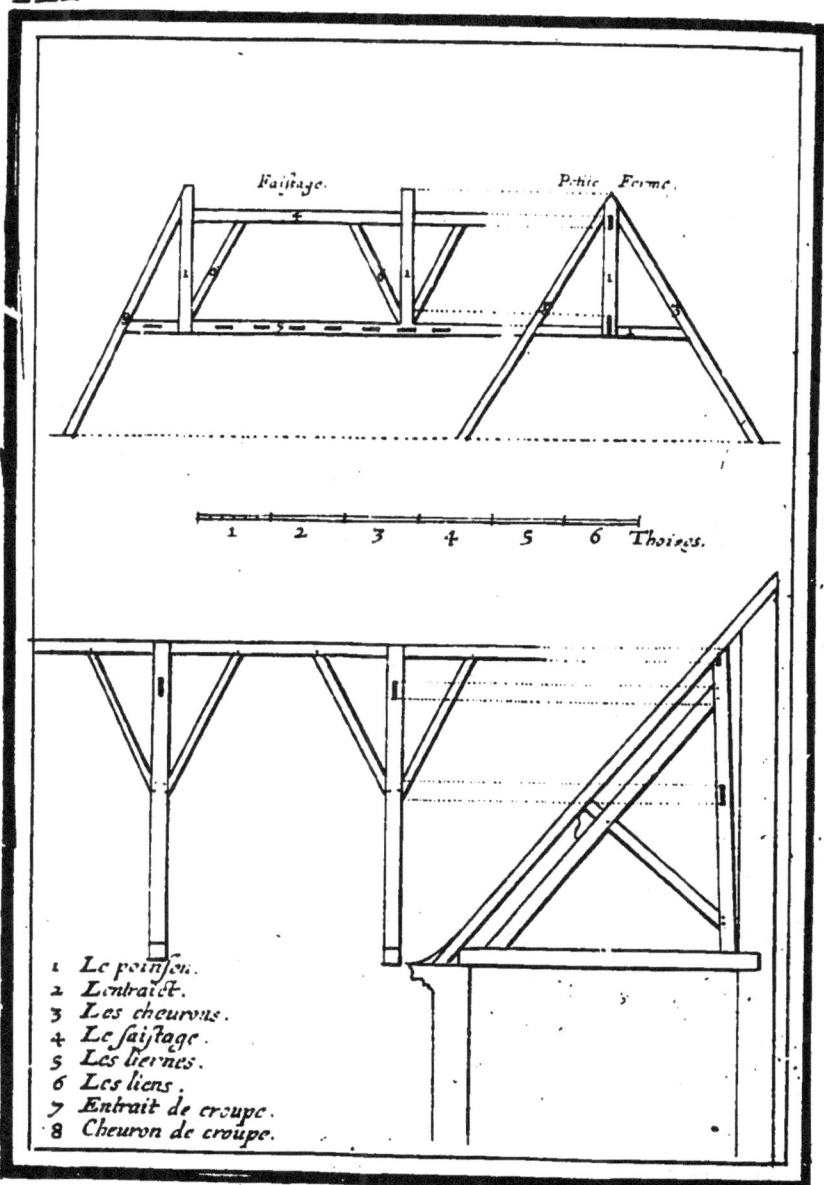

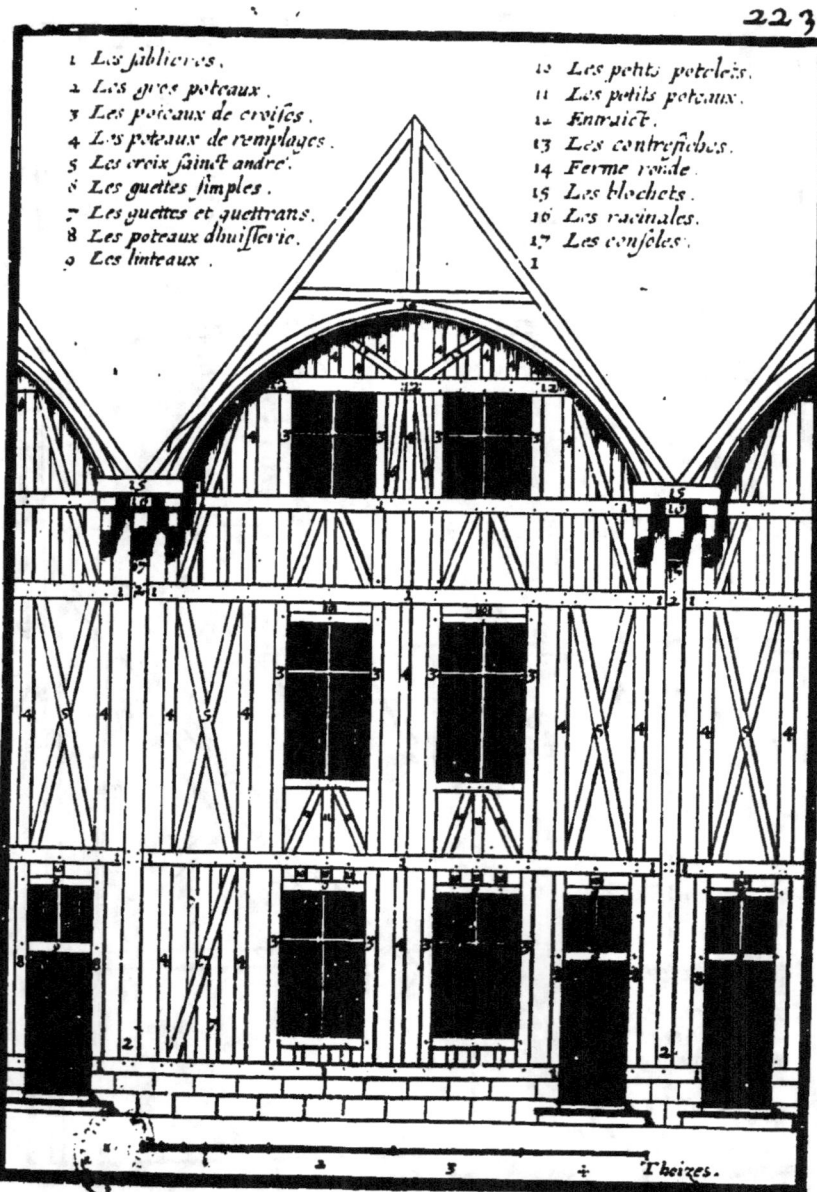

224

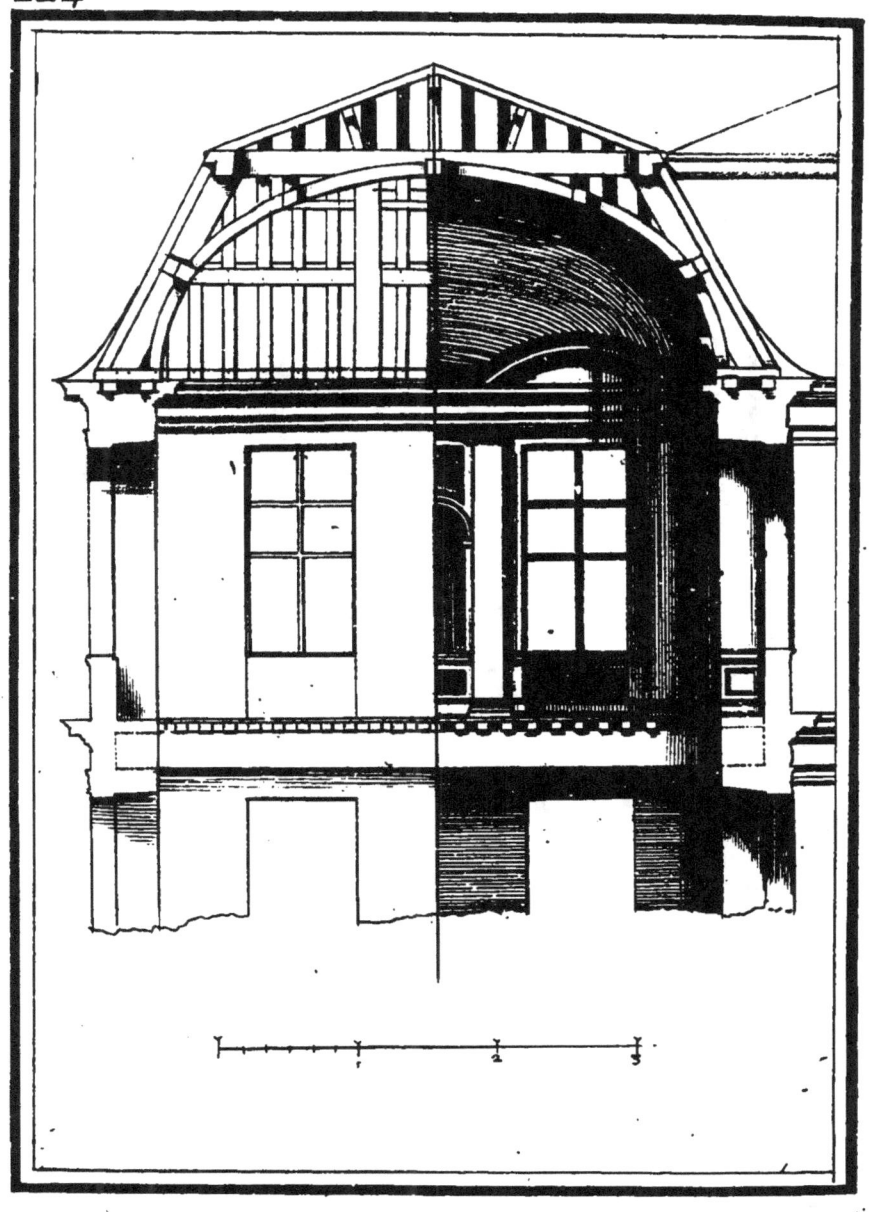

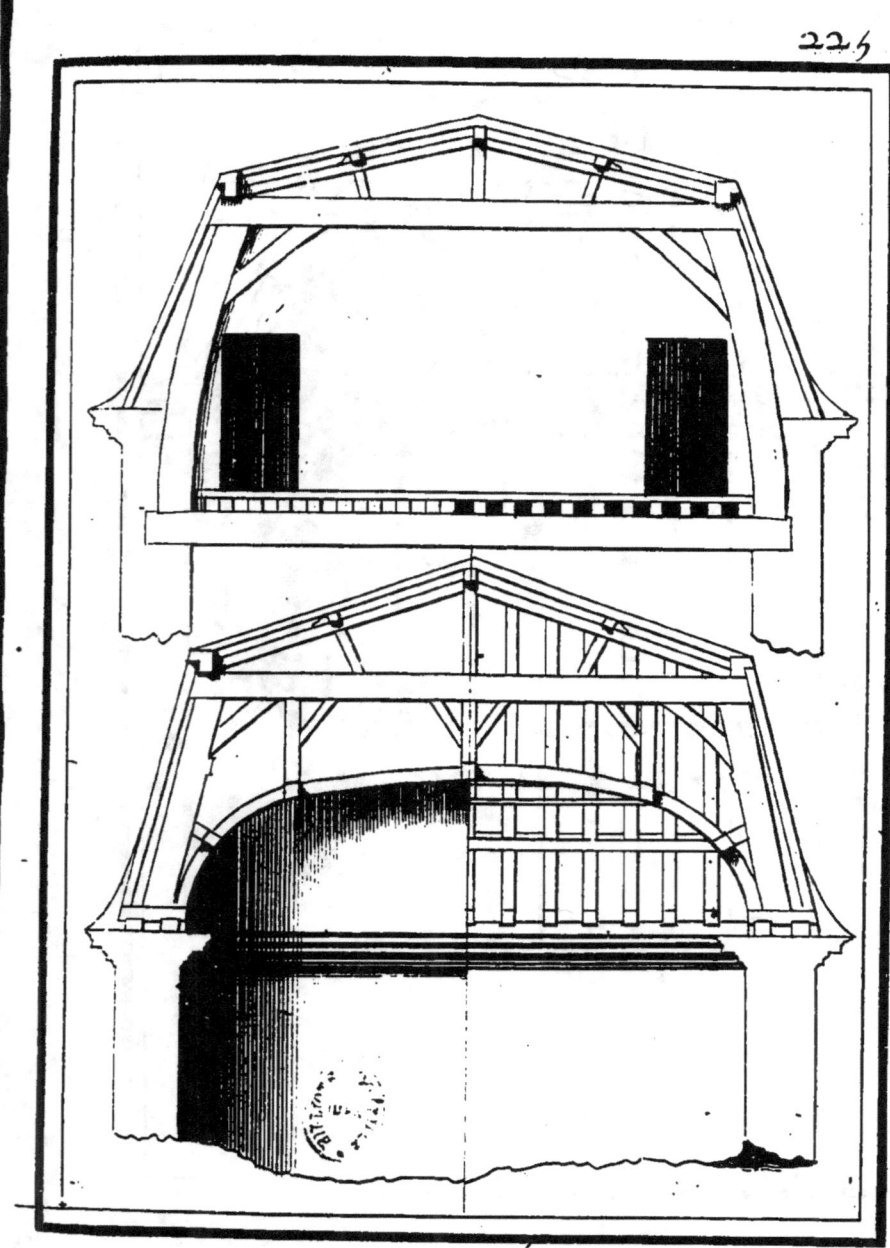

Qij

226

227.

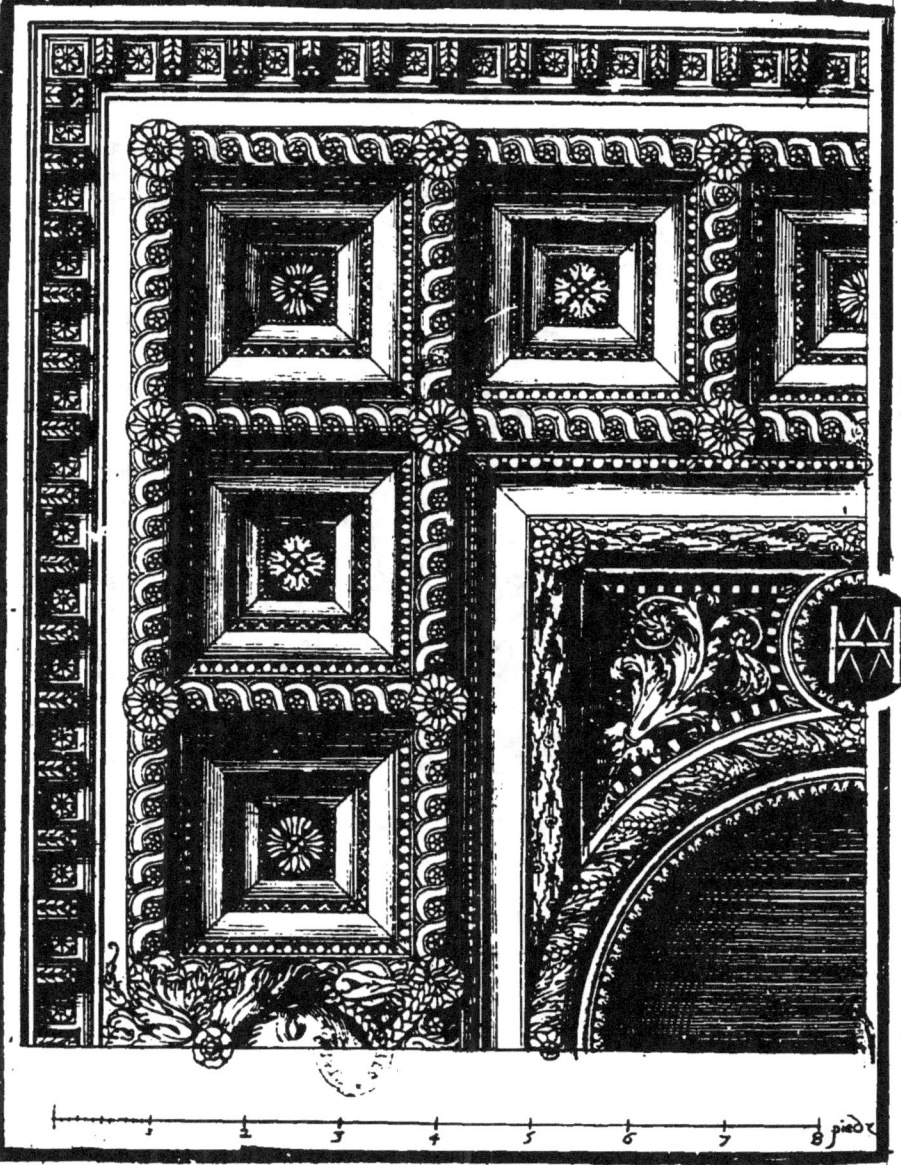

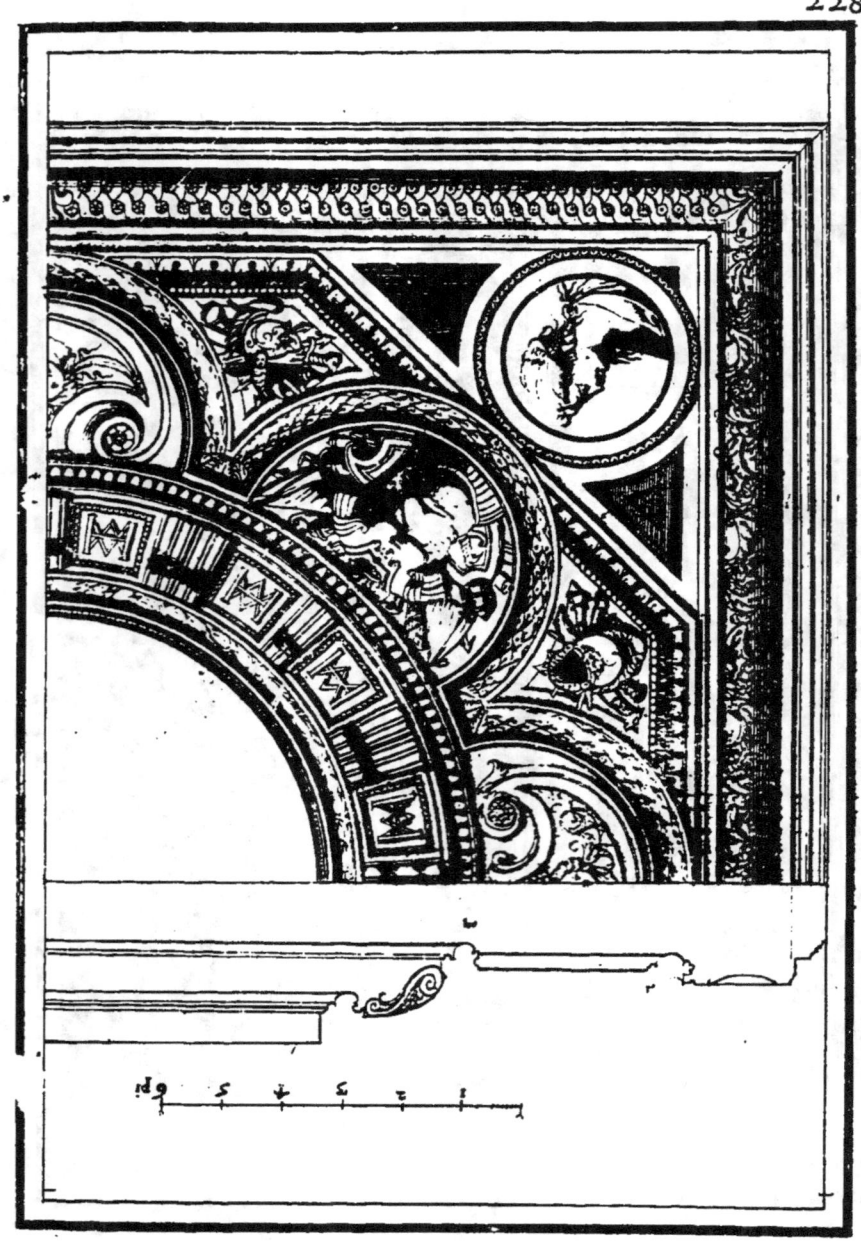

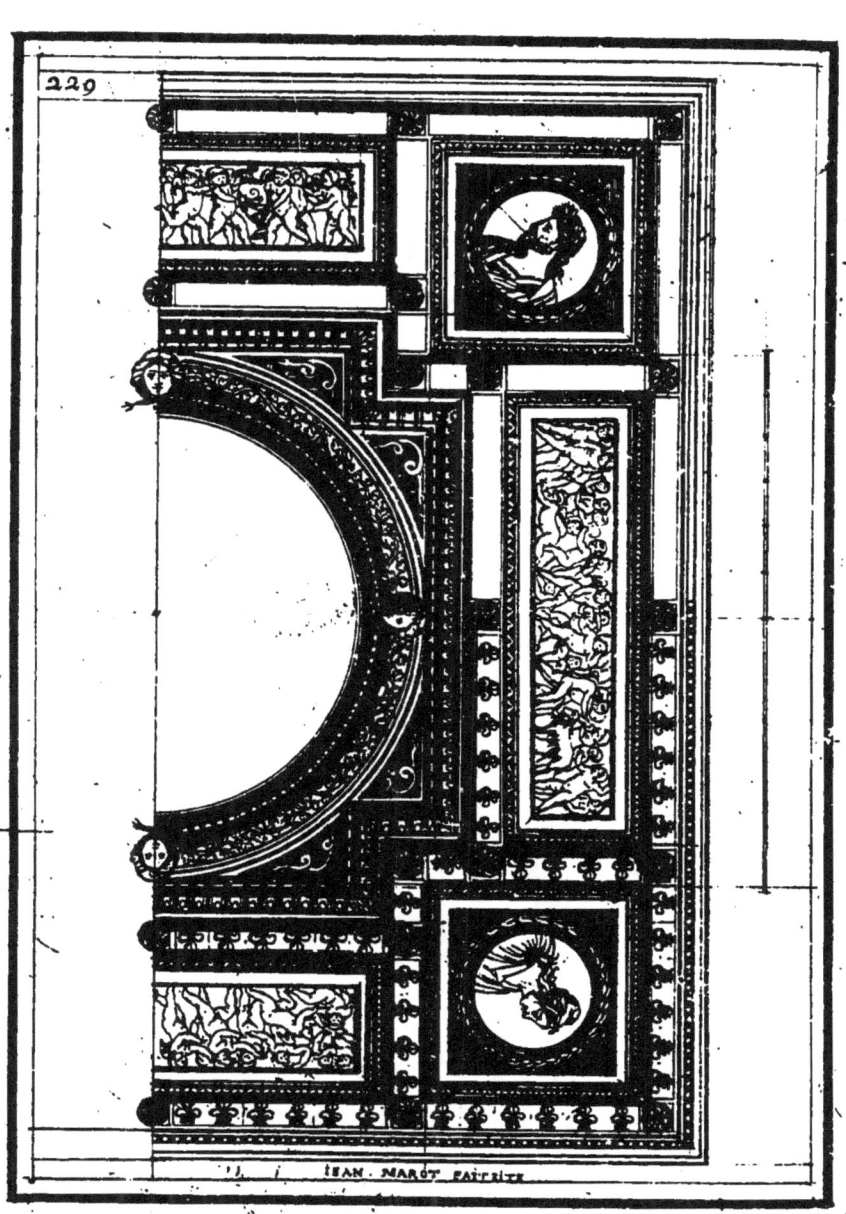

www.ingramcontent.com/pod-product-compliance
Lightning Source LLC
Chambersburg PA
CBHW071633220526
45469CB00002B/589